Die Befreiung der Form

Barbara Hepworth

Meisterin der Abstraktion
im Spiegel der Moderne

HIRMER lehmbruckmuseum

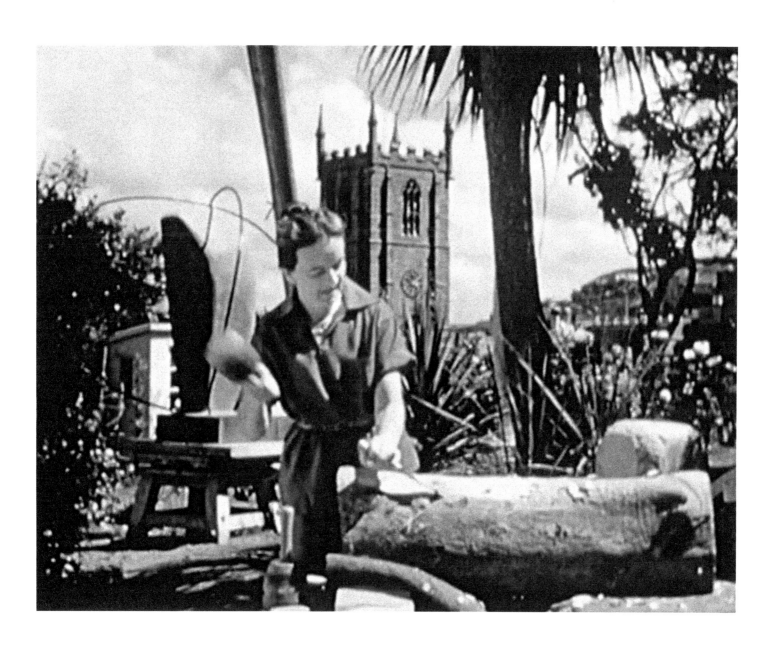

Inhalt

Grußworte

»Die Befreiung der Form« – nur wenige Bildhauerinnen des 20. Jahrhunderts verkörpern diese Vision so sehr wie Barbara Hepworth.

Das Lehmbruck Museum präsentiert das prägnante Werk Hepworths im Kontext ihrer Zeit. Die umfassende Werkschau zeigt erhellende Verbindungen zu Zeitgenossen wie Hans Arp, Constantin Brâncuşi, Naum Gabo, Alberto Giacometti und Henry Moore, mit einigen von ihnen verband Hepworth eine enge Freundschaft.

Heute gilt sie mit ihren eleganten, organischen Abstraktionen als eine der wichtigen und wegweisenden Bildhauerinnen der Moderne. Ihre Skulpturen bestechen durch Bestimmtheit, Eleganz und Schlichtheit. Inspiriert von der Landschaft Cornwalls, verweisen sie auf das Verhältnis des Menschen zu seiner natürlichen und sozialen Umwelt.

Weniger bekannt ist die Tatsache, dass sich Barbara Hepworth auch persönlich für den Umweltschutz engagierte und in mehreren Initiativen zum Erhalt der Natur aktiv war. Auch für soziale und gesellschaftspolitische Anliegen setzte sich die Künstlerin ein und erhob ihre Stimme gegen den Krieg und insbesondere gegen Atomwaffen. Sie wurde zu einer Fürsprecherin der Kampagne für nukleare Abrüstung und errichtete mehrere, teils großformatige Monumente, mit denen sie sich auch politisch positionierte.

Ihre monumentale Skulptur *Single Form* ist ein eindrucksvolles Beispiel dieses Engagements: Hepworth schuf sie zum Gedenken an Dag Hammarskjöld, den Generalsekretär der Vereinten Nationen, der 1961 bei einem Flugzeugabsturz ums Leben kam. Heute steht das Werk vor dem UN-Gebäude in New York.

Umso schöner, dass wir das Werk dieser bedeutenden Bildhauerin nun in seiner ganzen Breite und Vielfalt kennenlernen und im unmittelbaren Vergleich sehen können, wie Barbara Hepworth ihrerseits zeitgenössische Künstlerinnen geprägt hat.

Das kontinuierliche Engagement von Dr. Söke Dinkla und ihrem Team für die Präsentation weiblicher Positionen im Bereich der Skulptur und Plastik ist vorbildlich und – hoffentlich – beispielgebend. Insofern ist die Schau im Lehmbruck Museum, dem Zentrum für Internationale Skulptur in Duisburg, in jeder Beziehung am richtigen Ort.

Ich danke allen Beteiligten für ihr großes Engagement und wünsche den Besucherinnen und Besuchern viel Freude beim Erkunden und Entdecken.

Ina Brandes
Ministerin für Kultur und Wissenschaft
des Landes Nordrhein-Westfalen

Seit der Eröffnung des Lehmbruck Museums im Jahr 1964 ist es gelungen, mit über zehntausend Werken der vergangenen zwei Jahrhunderte eine herausragende Sammlung internationaler Skulptur aufzubauen, die weltweit Anerkennung findet. Dennoch fällt auf, dass in Duisburg wie in fast allen anderen Museen deutschlandweit der Anteil von Künstlerinnen innerhalb der Sammlung gering ist. Das Lehmbruck Museum unter der Leitung von Dr. Söke Dinkla nimmt sich dieser Herausforderung an und arbeitet daran, dieses Ungleichgewicht auszutarieren. Mit gezielten Ankäufen wichtiger Werke von Künstlerinnen wie Rebecca Horn, Jana Sterbak und Ausstellungen mit Eija-Liisa Ahtila, Nevin Aladağ oder Rineke Dijkstra ist es in den vergangenen Jahren gelungen, Lücken bei der Repräsentation weiblicher Positionen innerhalb der Sammlungs- und Ausstellungsgeschichte zu füllen. Es ist unser erklärtes Ziel, diese erfolgreiche Praxis in Zukunft noch weiter auszubauen und zu verstetigen.

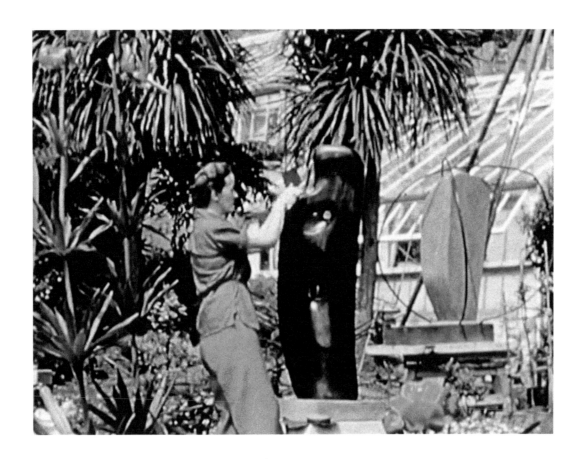

Die Ausstellung *Die Befreiung der Form. Barbara Hepworth – Meisterin der Abstraktion im Spiegel der Moderne* stellt in dieser Hinsicht einen fundamentalen Beitrag dar. Die Arbeit *Caryatid (Single Form)* von Hepworth ist eine der wenigen weiblichen Positionen, die bereits früh Eingang in die Sammlung gefunden haben. Die Künstlerin war zu diesem Zeitpunkt bereits ein Star, hatte auf den Biennalen von Venedig und São Paulo und auf der *documenta* ausgestellt. Barbara Hepworth hat zu Lebzeiten intensiv daran gearbeitet, sich im männlich dominierten Feld der Bildhauerei durchzusetzen. Doch mit ihrem Tod 1975 begann ihr Renommee zu schwinden, die Kunstgeschichte hat männlichen Vertretern ihrer Disziplin den Vorrang eingeräumt. Erst in jüngster Zeit wird ihrer Rolle als Pionierin der Moderne wieder größere Beachtung geschenkt. Wie wichtig Hepworth in diesem Zusammenhang war, zeigt diese Ausstellung, in der zahlreiche Skulpturen der Künstlerin, aber auch Arbeiten ihrer Zeitgenossen und Zeitgenossinnen sowie internationaler gegenwärtiger Bildhauerinnen und Bildhauer zu sehen sind, die zentrale Themen des Werks Barbara Hepworths aufgreifen.

Ein großer Dank gebührt den zahlreichen Museen und privaten Leihgeberinnen und Leihgebern, die für die Dauer der Ausstellung auf ihre Schätze verzichten, ebenso wie den Künstlerinnen und Künstlern, die für diese Ausstellung neue Arbeiten realisiert haben. Herauszuheben sind das Museum The Hepworth Wakefield und seine Kuratorin Eleanor Clayton, die durch ihre Leihgaben und ihre Unterstützung entscheidend dazu beigetragen haben, diese Ausstellung zu realisieren. Bei der finanziellen Umsetzung dieses ambitionierten Ausstellungsprojekts darf das Lehmbruck Museum auf die umfassende Unterstützung zahlreicher Institutionen bauen, wofür mein großer Dank der Kulturstiftung des Bundes unter der Direktion von Katarzyna Wielga-Skolimowska und Kirsten Haß, der Kunststiftung NRW mit ihrem Präsidenten Prof. Dr. Dr. Thomas Sternberg und ihrer Generalsekretärin Dr. Andrea Firmenich, der Kulturstiftung der Länder mit ihrem Generalsekretär Prof. Dr. Markus Hilgert sowie dem Landschaftsverband Rheinland mit der Vorsitzenden der Landschaftsversammlung Anne Henk-Hollstein und seiner Direktorin Ulrike Lubek gilt. Die vorliegende Publikation wird zudem von der Ernst von Siemens Kunststiftung mit ihrem Generalsekretär Dr. Martin Hoernes unterstützt, für deren feinfühlige und präzise Gestaltung ich Dr. Gerhard Andraschko-Sorgo danke. Den Autorinnen und Autoren Dr. Söke Dinkla, Jessica Keilholz-Busch, Eleanor Clayton, Emma Enderby, Anne Groh, Dr. Nadim Samman, Nina Hülsmeier und Guido Meincke verdanken wir die wertvollen Textbeiträge. Darüber hinaus danke ich allen an der Realisierung dieser Ausstellung beteiligten Mitarbeiterinnen und Mitarbeitern des Lehmbruck Museums unter der künstlerischen Leitung von Dr. Söke Dinkla, insbesondere Jessica Keilholz-Busch, die die Ausstellung kuratiert hat. Ich freue mich sehr, dass Duisburg auf diese Weise an der angemessenen Würdigung einer derart bedeutenden Künstlerin mitwirkt.

Sören Link
Oberbürgermeister
der Stadt Duisburg

Mit der Ausstellung *Die Befreiung der Form. Barbara Hepworth – Meisterin der Abstraktion im Spiegel der Moderne* widmet sich das Lehmbruck Museum der Abstraktion als einer der großen Innovationen innerhalb der Geschichte der modernen Skulptur. Im Kontext dieser Entwicklung nimmt die britische Bildhauerin Barbara Hepworth eine singuläre Position ein. Durch ihre unverkennbare künstlerische Formensprache, ihre innovativen Praktiken, wie die Öffnung der Form durch das »Durchstechen« oder ihre Technik des *direct carvings*, der direkten Bearbeitung von Holz und Stein ohne vorbereitende Modelle, ist sie eine Pionierin der Skulptur der Moderne.

Trotz dieser Tatsache wurde Barbara Hepworth lange als eine Künstlerin wahrgenommen, die mit ihrem Werk vor allem im Kontext der Arbeiten ihres weitaus bekannteren Kommilitonen und Freundes Henry Moore zu rezipieren war. Auch wenn ihr zu Lebzeiten große Erfolge und Ausstellungen zuteilwurden, spielte Hepworth in der postmodernen Debatte kaum eine Rolle. Weder Pop-Art, Body Art, Konzeptkunst noch Minimalismus ließen sich aus ihrem Werk ableiten. Auch in der feministischen Kunstgeschichte der 1960er-Jahre wurde ihre einzigartige Position im Rahmen der Avantgardebewegung kaum gewürdigt.

Wegen dieser rezeptionsgeschichtlichen Versäumnisse ist eine Neubewertung dieser Künstlerin heute notwendig. Hepworths organische Abstraktion, ihre klugen theoretischen Texte und ihre tiefe Verbundenheit zur Natur sind mitnichten Endpunkte einer Entwicklung, sondern bieten auch in der Gegenwart zahlreiche Anknüpfungspunkte für nachfolgende Künstlerinnen und Künstler. Dieser Einfluss zeigt sich nicht nur in Großbritannien in den Arbeiten arrivierter Künstlerinnen wie Tacita Dean, sondern auch bei den Vertreterinnen und Vertretern einer jüngeren Generation wie Claudia Comte oder Julian Charrière.

Während Barbara Hepworth in Großbritannien seit den 1990er-Jahren eine sukzessive Renaissance in Form von Ausstellungen, Forschung und Publikationen erfährt, ist die Ausstellung im Lehmbruck Museum erst die zweite umfangreiche Präsentation ihres Werkes im deutschsprachigen Raum und der vorliegende Katalog die erste deutschsprachige Publikation zu Hepworth seit mehr als fünfzig Jahren. Ein solch ambitioniertes Vorhaben unterstützen wir als Kunststiftung NRW sehr gerne und wünschen dem Lehmbruck Museum und seiner Ausstellung viel Erfolg sowie dem Publikum anregende Begegnungen mit den herausragenden Kunstwerken dieser Präsentation.

<div style="text-align:center">

Thomas Sternberg
Präsident
Kunststiftung NRW

Andrea Firmenich
Generalsekretärin
Kunststiftung NRW

</div>

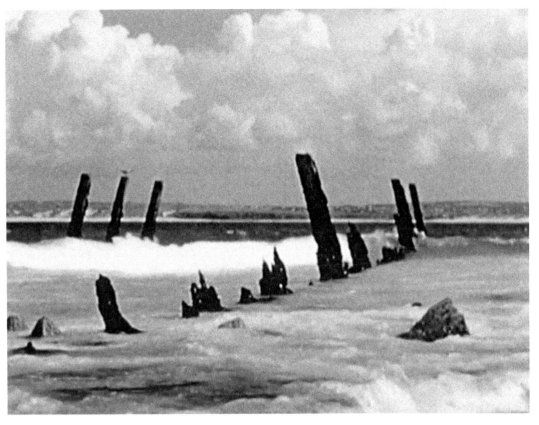

Die aktuelle Ausstellung des Lehmbruck Museums rückt eine der bedeutendsten und innovativsten Künstler:innen des 20. Jahrhunderts in den Fokus: Barbara Hepworth. Mit ihren organischen Skulpturen aus Stein und Holz revolutionierte sie die Bildhauerei. Hepworths Arbeiten stehen für eine neue, abstrakte Formensprache. Die ungeheure Innovationskraft der Künstlerin zeigt das Lehmbruck Museum in einer facettenreichen Ausstellung, in der ihre Werke mit modernen wie zeitgenössischen Positionen der Bildhauerei in einen Dialog treten. Das Lehmbruck Museum schafft damit erneut ein Paradebeispiel für einen Zeit und Regionen übergreifenden Austausch bedeutender bildhauerischer Praxis.

Es sind Projekte wie dieses, die uns in unserem Anliegen bestärken, das Museum in seiner einzigartigen Stellung als internationales Skulpturenmuseum mit seinen Ausstellungen zu fördern. Die Einbettung in eine dicht besiedelte Museumslandschaft und die starke überregionale Vernetzung des Hauses beflügeln nicht nur den institutionellen Dialog, sondern stärken zugleich die künstlerische Vielfalt in unserer Kulturregion Rheinland. Vor diesem Hintergrund haben wir in den vergangenen Jahren die gemeinsame Arbeit intensiviert und sind seit dem Jahr 2019 Mitförderer des Wilhelm-Lehmbruck-Preises der Stadt Duisburg und des Landschaftsverbandes Rheinland. Der Wilhelm-Lehmbruck-Preis wird seit 1966 an Künstler:innen verliehen, die einen herausragenden Beitrag zur Entwicklung moderner und zeitgenössischer Skulptur geleistet haben. Hierzu zählt unter anderem das kanadische Künstlerpaar Janet Cardiff und George Bures Miller, das im letzten Jahr mit einer großen multimedialen Ausstellung im Lehmbruck Museum geehrt wurde.

Gezielt unterstützen wir zudem Sonderausstellungen, die dazu beitragen, das Rheinland und die Vielfalt seiner kulturellen Angebote zu profilieren. Mit der Ausstellung *Die Befreiung der Form. Barbara Hepworth – Meisterin der Abstraktion im Spiegel der Moderne* nimmt das Lehmbruck Museum das Werk einer der einflussreichsten Bildhauer:innen der Moderne in den Blick und präsentiert es im Kontext der eigenen, umfangreichen Sammlung mit Schlüsselwerken der Skulptur. Darüber hinaus gelingt es der Schau, eine Brücke zwischen den avantgardistischen Werken Barbara Hepworths und gegenwärtigen Positionen der Bildhauerei zu spannen. Die Formenfreiheit und Abstraktion ihrer Skulpturen finden zeitgenössische Pendants, es entstehen neue Assoziationsräume und kunstwissenschaftliche Bezüge. Mit solch innovativen Forschungsansätzen und grenzüberschreitenden Zugängen zur Bildhauerei gibt es wohl kaum einen besseren Ort als das Lehmbruck Museum, um diese Ausstellung zu präsentieren.

Es ist uns eine besondere Freude, das Projekt zu unterstützen und damit das Lehmbruck Museum als einen Ort der Innovation, der Zusammenkunft und des künstlerischen Dialogs zu stärken. Die in Form und Material befreiten Skulpturen Barbara Hepworths bieten uns hier einen idealen Anknüpfungspunkt. Sie sind Inspirationsquellen, sowohl in Bezug auf ihre künstlerische Qualität als auch für unsere Vorstellungskraft und unseren gemeinsamen Austausch.

Anne Henk-Hollstein
Vorsitzende der
Landschaftsversammlung
Rheinland

Ulrike Lubek
Direktorin des
Landschaftsverbandes
Rheinland

Innerhalb des vielfältigen Kulturangebots Deutschlands nimmt das Lehmbruck Museum in Duisburg eine Sonderstellung ein: Als eines von nur wenigen Museen weltweit hat es einen Schwerpunkt auf dem Sammeln und Ausstellen von internationaler Plastik und Skulptur. Seit mehreren Jahrzehnten führt das Haus seinem Publikum die bemerkenswerte Heterogenität dieser Gattung vor Augen, zeigt aktuelle Trends und künstlerische Positionen genauso wie Präsentationen, die wichtige Wegbereiterinnen und Wegbereiter der Moderne aus neuen Blickwinkeln beleuchten.

Einen besonderen Fokus legt das Museum auf britische Künstlerinnen und Künstler der Moderne und Gegenwart, die der Kunst der Skulptur neue, entscheidende Impulse verliehen haben. Nach umfangreichen Präsentationen der Werke von Henry Moore, David Smith, Lynn Chadwick, Tony Cragg und Antony Gormley ist diese Ausstellung zu Barbara Hepworth – die als wichtigste britische Bildhauerin der Moderne gilt – nur folgerichtig. Das Lehmbruck Museum setzt ihr stilbildendes Schaffen in Dialog mit ausgewählten Arbeiten aus der eigenen Sammlung und thematisiert die Rezeption ihres Werkes in Deutschland.

Ich freue mich sehr, dass die Kulturstiftung der Länder im Verbund mit anderen Partnerinnen und Partnern zum Gelingen dieses ambitionierten Ausstellungsprojektes beitragen konnte. Neben der Förderung des Erwerbs, des Erhalts und der Dokumentation von Kulturgütern gehört es zu einer der wichtigsten Aufgaben der Kulturstiftung der Länder, zur Vermittlung von gesamtstaatlich bedeutender Kunst und Kultur beizutragen und anhand von Ausstellungsförderungen ein Bewusstsein für ihren Wert in der breiten Öffentlichkeit zu schaffen. Die Ausstellung über das Werk von Barbara Hepworth spannt einen Bogen bis in die Gegenwart und zeigt damit, welchen Einfluss die Bildhauerin auch heute noch auf zeitgenössische Künstlerinnen und Künstler hat. Damit werden dem Publikum ein umfassender Zugang zu ihrer Kunst ermöglicht und neue Denkanstöße gegeben.

Prof. Dr. Markus Hilgert
Generalsekretär
Kulturstiftung der Länder

Der Ernst von Siemens Kunststiftung ist es ein besonderes Anliegen, Projekte zu fördern, die dem Publikum bedeutende künstlerische Positionen in Ausstellungen und Publikationen näherbringen. Seit deren Gründung 1983 sind so über tausend Ausstellungen beziehungsweise Ausstellungskataloge unterstützt worden.

Deshalb freut es mich besonders, diesen gelungenen Katalog des Lehmbruck Museums zu ermöglichen, der nach mehr als einem halben Jahrhundert den ersten deutschsprachigen Beitrag zum Werk der Bildhauerin Barbara Hepworth aus einer aktuellen Perspektive liefert. Heutigen wie auch zukünftigen Generationen wird mit dieser Veröffentlichung der Zugang zu einem der wichtigsten Beiträge der abstrakten Bildhauerei ermöglicht. Eine vertiefte Auseinandersetzung mit Barbara Hepworth zeigt nicht nur den großen Einfluss ihrer Kunst in ihrer Entstehungszeit, sondern auch mit welchen Herausforderungen sie konfrontiert war und dass sie in ihrer inhaltlichen Beschäftigung mit Themen der Natur und Ökologie nichts an ihrer Aktualität eingebüßt hat.

Ich danke dem Lehmbruck Museum und seinen Mitarbeiter:innen dafür, dass sie diese herausragende Künstlerin mit dieser Ausstellung wieder in den Fokus und das Bewusstsein der breiten Öffentlichkeit rücken, und wünsche der Ausstellung großen Erfolg sowie dieser Publikation viele begeisterte Leser:innen.

Dr. Martin Hoernes
Generalsekretär
Ernst von Siemens Kunststiftung

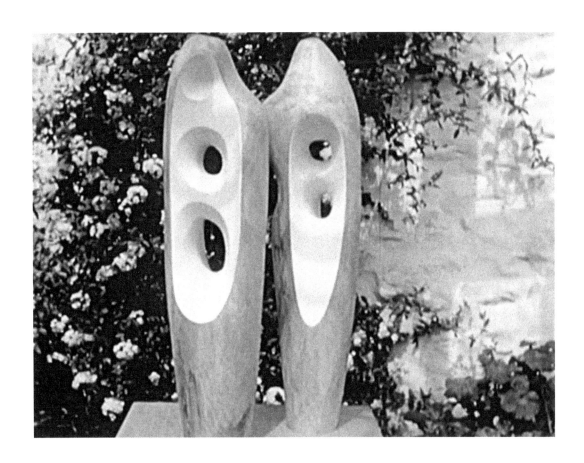

Still aus Dudley Shaw Ashtons Dokumentarfilm über Barbara Hepworth, *Figures in a Landscape*, 1953

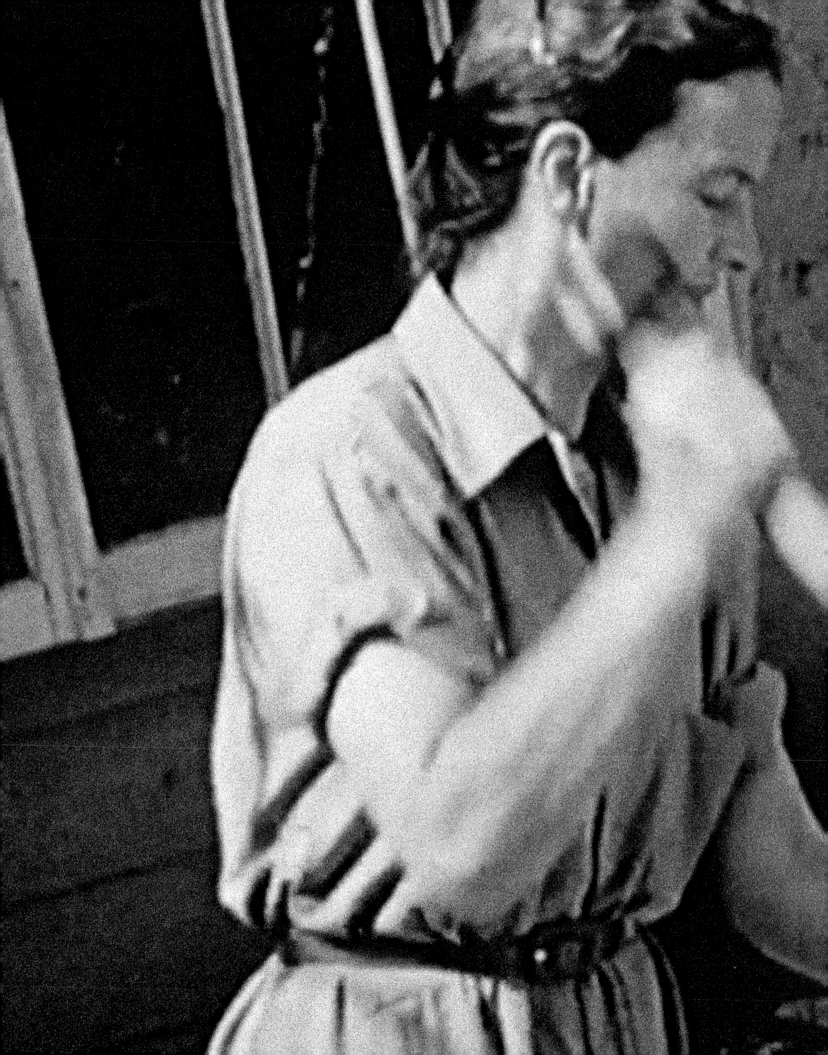

»Der volle skulpturale Ausdruck ist räumlich –
er stellt die dreidimensionale Verwirklichung
einer Idee dar, sei es durch die Konstruktion
von Masse oder aber von Raum.«

Barbara Hepworth, 1937

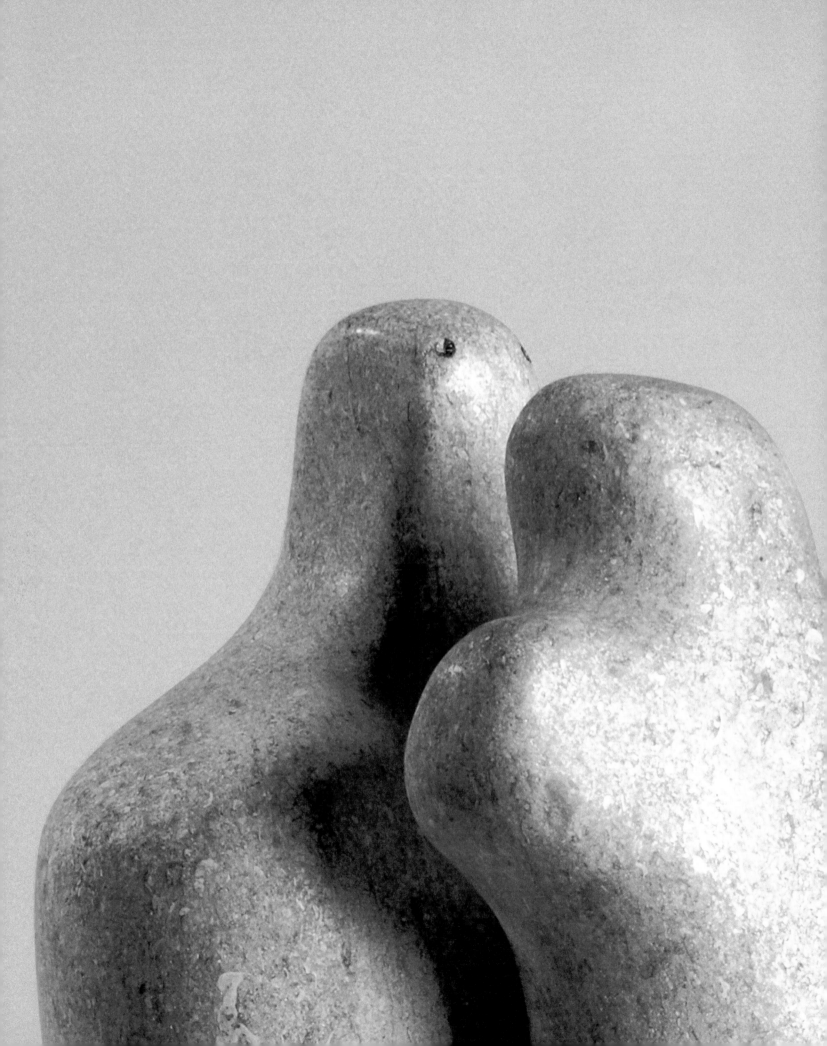

Rechts:
Barbara Hepworth
Mother and Child, 1934

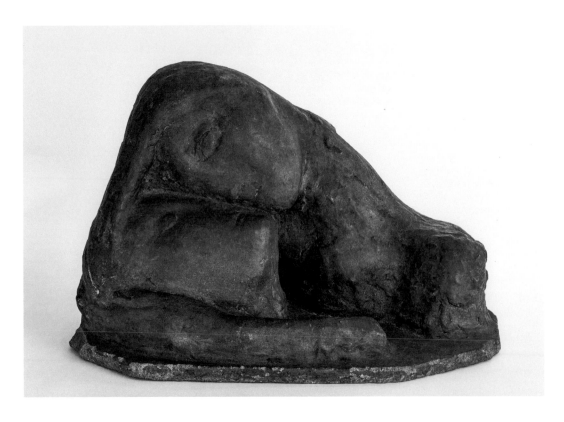

Wilhelm Lehmbruck
Liebende Köpfe, 1918

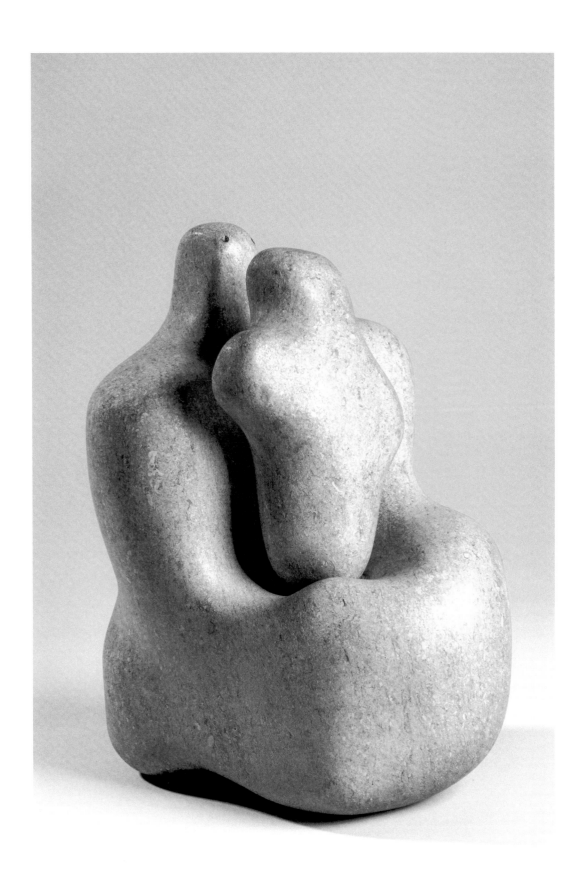

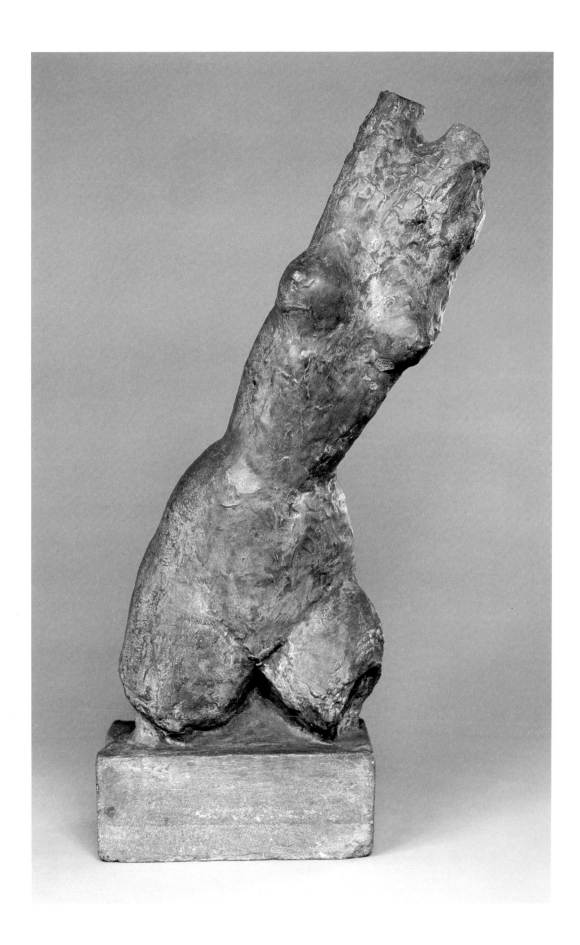

Wilhelm Lehmbruck
Weiblicher Torso, 1918

Rechts:
Constantin Brâncuși
La Négresse blonde, 1926

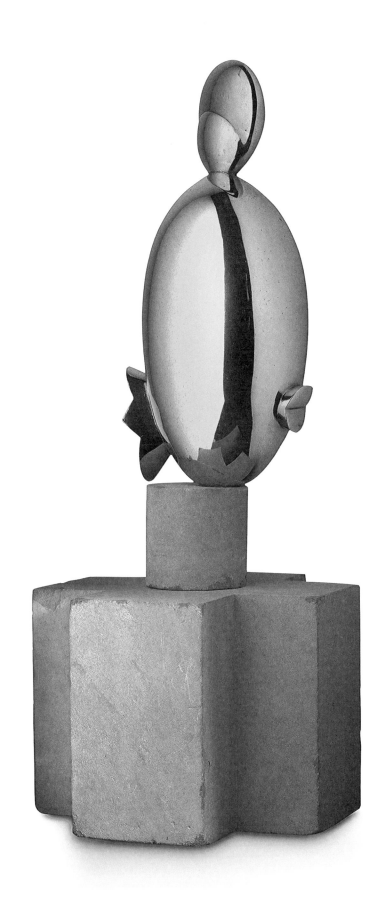

Hans Arp
Concrétion humaine
sur coupe ovale, 1935

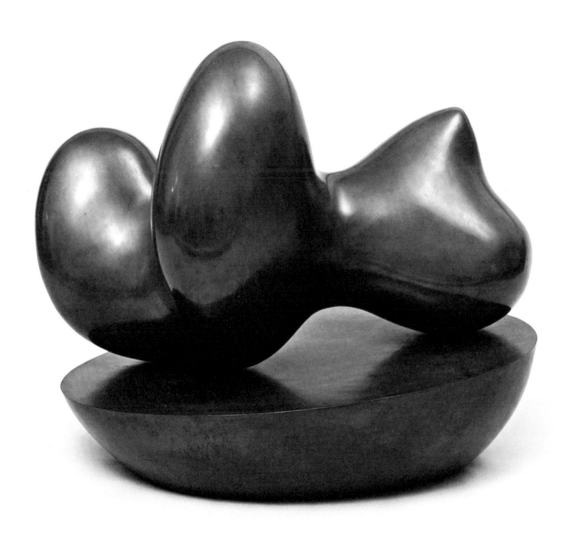

Barbara Hepworth
Large and Small Form, 1934

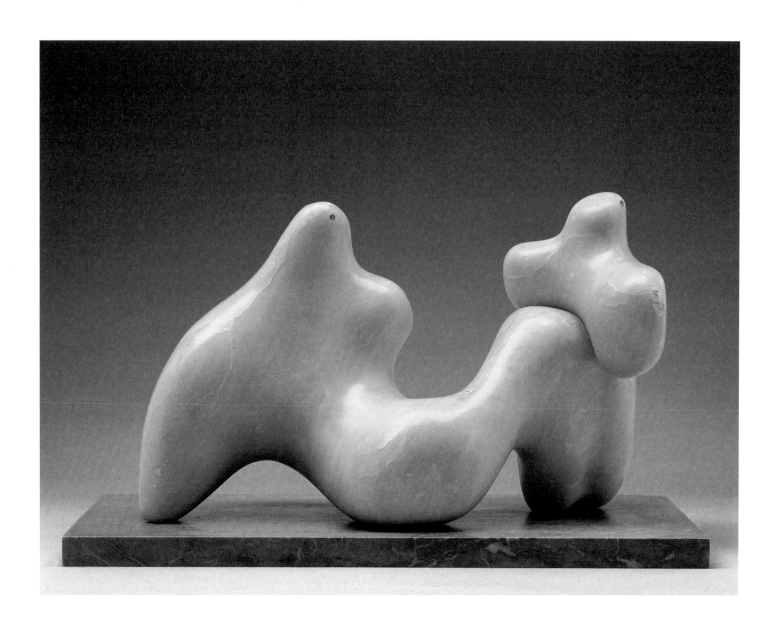

Barbara Hepworth
Caryatid (Single Form), 1961

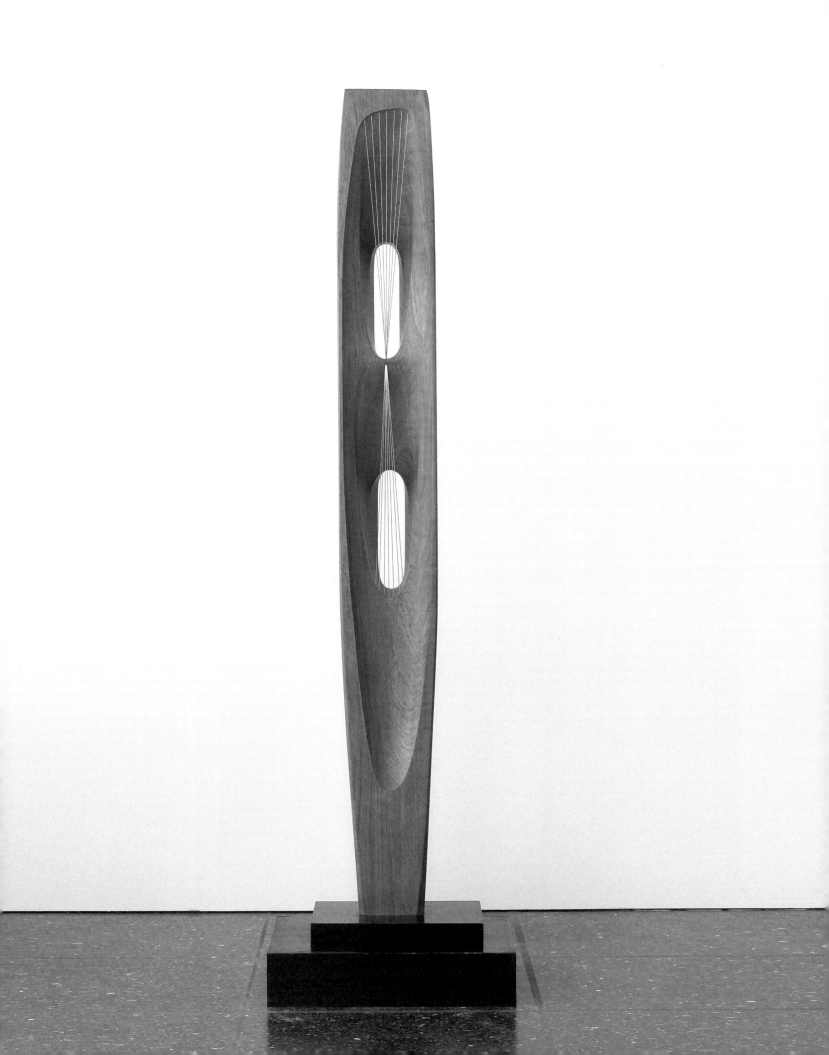

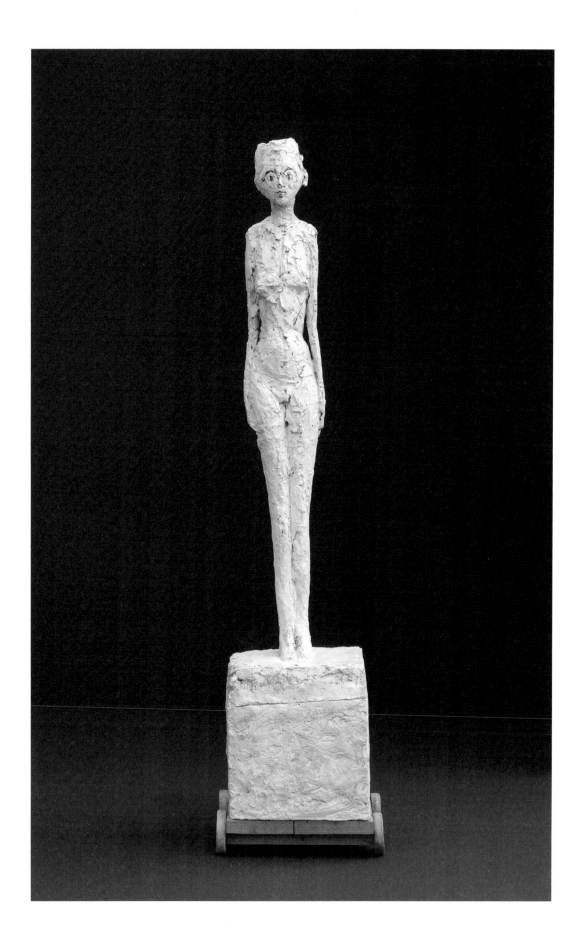

Alberto Giacometti
La Femme au chariot, 1945

Alberto Giacometti
Composition sept figures – tête (La forêt), 1950

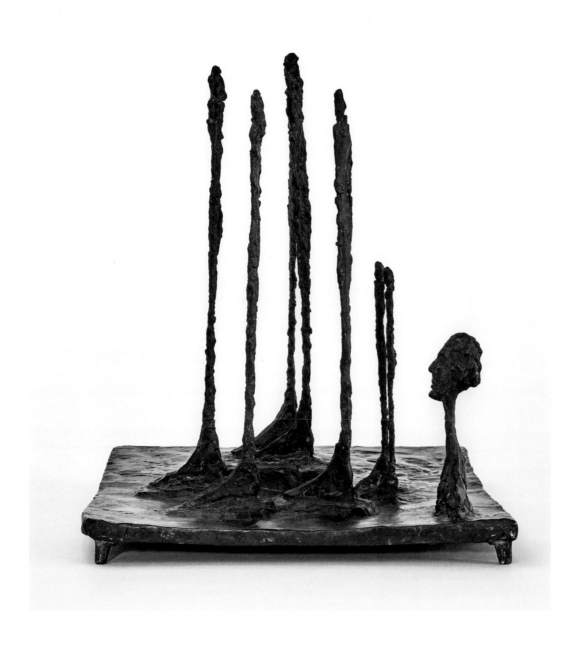

Barbara Hepworth
Group III (Evocation), 1952

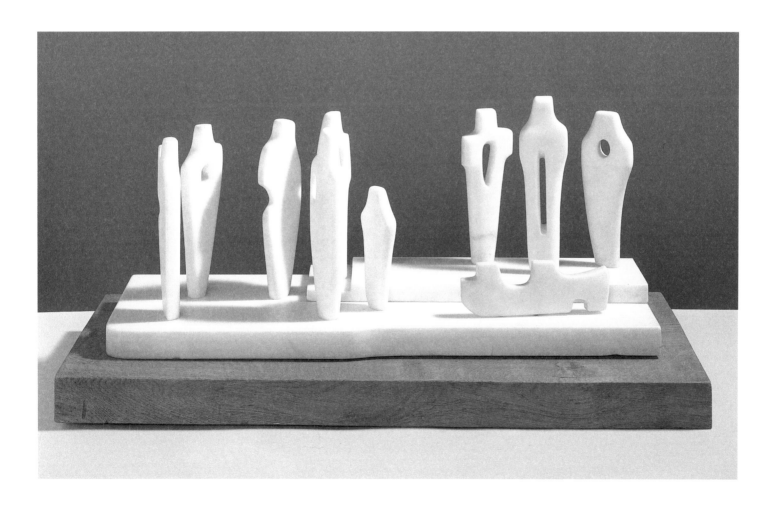

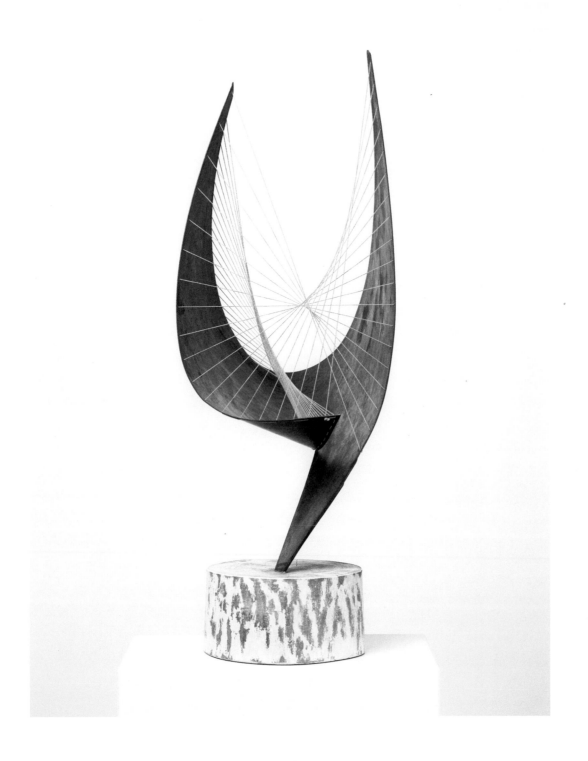

Barbara Hepworth
Orpheus (Maquette I), 1956

Die Befreiung der Form
Barbara Hepworth und die Autonomie der Skulptur
Söke Dinkla

»Mit dem Wort ›abstrakt‹ beschreibt man heute meist nur den äußeren Formtyp eines Kunstwerks; daher die Schwierigkeit, es als Bezeichnung der geistigen Vitalität oder des inneren Lebens zu verwenden, das die eigentliche Skulptur ausmacht.«[1]

1
Hepworth 1937, S. 115: »›Abstract‹ is a word which is now most frequently used to express only the type of the outer form of a work of art; this makes it difficult to use it in relation to the spiritual vitality or inner life which is the real sculpture«.

Formvollendung, Präzision und eine neue Schönheit sind die Kennzeichen der Skulpturen Barbara Hepworths, die uns zum freien Denken inspirieren. Feine Fadenformationen durchmessen mit technischer Präzision die Aussparungen ihrer Skulpturen. Sie kreieren eine völlig neue Form des Dreidimensionalen. Indem sie Leere nicht füllen, sondern grafisch beschreiben, verbinden sie auf einzigartige Weise handwerklich-technische Innovation mit der Anmut organischer Formen. Sie beflügeln unsere Fantasie, lassen unseren Blick wie in einer subtilen Berührung über ihre Skulpturen gleiten, die sich mit dem Raum verbinden wollen. Es ist die Balance zwischen beschwingter Leichtigkeit und Naturhaftigkeit der Konstruktion, die das Werk Barbara Hepworths auszeichnet. Ihre Skulpturen sind weniger materielle Phänomene der Auflösung von Materie als vielmehr die Konkretion des Zusammenspiels von Volumen und Leere, die sich in einem genau austarierten Gleichgewicht befinden. So führen sie uns in eine andere, eine abstrakte Wirklichkeit, in der es kaum noch Reminiszenzen an Gegenstände aus unserer Alltagswelt gibt. Sie überschreiten die Beschränkungen ihrer Verortung in Zeit und Raum und lassen neue Dimensionen des ästhetischen Erlebens entstehen, die Ausgeglichenheit und Harmonie ausstrahlen.

Geistige Erneuerung durch Abstraktion

Das Werk Barbara Hepworths verkörpert beispielhaft das große Thema der Moderne – die Befreiung der Form durch die Abstraktion. Hepworth ist in der Entwicklung und Theoriebildung der abstrakten Skulptur eine zentrale Figur: Sie hat die freie, abstrakte Form wie keine andere Bildhauerin perfektioniert. Das hat sie zu einer der wichtigsten Bildhauerinnen des 20. Jahrhunderts gemacht, die bis heute Einfluss auf eine jüngere Generation von Künstler:innen ausübt. Hepworth bewegte sich in ihrer Zeit so selbstbewusst wie kaum eine andere Künstlerin in den Kreisen der Avantgarde; heute gehört sie zu den wenigen international renommierten Bildhauerinnen, die sich in der weitgehend männlich geprägten Bildhauerkunst behauptet haben.

Die Befreiung von der Funktion der Nachahmung, von der Abbildung der gegenständlichen Welt, ist eine der entscheidenden Umbruchbewegungen in der Kunst des 20. Jahrhunderts und sie ist eines der komplexesten Phänomene gerade in der Bildhauerei. Bis heute ist sie eng mit unserer Vorstellung von Fortschritt und Modernität verbunden. Das Abstrakte steht für eine Befreiung von Konventionen und starren, tradierten Reglements, die die äußere Wirklichkeit vorgibt; bis in die Gegenwart hat sie kaum etwas von ihrem Geltungsanspruch verloren. Allerdings war

auch die Bewegung der Abstraktion von Beginn an bestrebt, ihre Formensprache in der gegenständlichen Welt zu verankern. Keinesfalls lässt sie sich daher in einem Kurzschluss allein aus der formalen Konkurrenz zwischen Gegenständlichkeit und Abstraktion beschreiben, denn es geht im Kern um eine geistige Erneuerungsbewegung, die aus der freien und potenziell unendlichen Formenvielfalt schöpft. Das Programm der Abstraktion, das Wassily Kandinsky schon 1911 entwarf, ist als Grundlage für den sozialen und geistigen Fortschritt konzipiert. Es ist gegen den »ganze[n] Alpdruck der materialistischen Anschauungen« gerichtet.[2] Die abstrakte Formensprache soll der inneren Stimme, die sich im Gleichklang mit der geistigen Strömung der Zeit befindet, dem »Innerlich-Wesentlichen«, so Kandinsky, Ausdruck verleihen.

Das Werk Barbara Hepworths fußt auf diesen Überlegungen: Ihre Befreiung von etablierten Konventionen der Nachahmung der gegenständlichen Welt betrifft nicht vor allem formale Aspekte, es führt zu einem Umdenken im sozialen und politischen Sinn – die Lösung von der Gegenständlichkeit wird zum Synonym für Freiheit im Denken und Handeln. Hepworths plastische, organische, oft ovaloide Formen eröffneten ihr einen Reichtum an formalen Möglichkeiten. »Ich habe mich immer für ovale oder ovoide Formen interessiert ... [für] das Gewicht, die Ausgewogenheit und die Krümmung des Ovals als Grundform. Das Herausarbeiten und Durchbohren einer solchen Form scheint eine unendliche Vielfalt kontinuierlicher Kurven in der dritten Dimension zu eröffnen.«[3] In ihrer ersten vollständig abstrakten Skulptur *Abstraction* (1932) gibt es keine Reminiszenzen an Gegenständliches mehr; später gab Hepworth ihr den neuen Titel *Pierced Form*, die durchdrungene Form, mit der sie seit den 1930er-Jahren berühmt geworden ist (Abb. 1). Die Schwere des Materials tritt zurück und die Öffnung bestimmt die Form: Äußere und innere, positive und negative Form werden eins und verbinden sich zu einer organischen Gestalt, die den Anspruch hat, eine eigene Wirklichkeit parallel zur Natur zu erschaffen.

Das Streben danach, dem Inneren – dem Geistigen – eine Form zu geben, teilte Hepworth nicht nur mit einigen ihrer Zeitgenossen, sondern auch mit Wilhelm Lehmbruck. Beiden ging es darum, die abstrakte Welt der Gedanken und Vorstellungen auszudrücken. Für beide hatte die Kunst die Funktion, die Beschränkungen des rein Physischen zu überwinden und über diese Grenzerweiterung eine gesellschaftliche Erneuerung zu bewirken. Wenngleich beide Künstler:innen sehr unterschiedliche formale Lösungen finden, so ist es auffallend, dass sie beide Schöpfungs- und Ursprungsmetaphern wählten, um die Zielrichtung ihres Schaffens zu beschreiben: »Ein jedes Kunstwerk muß etwas von den ersten Schöpfungstagen haben, von Erdgeruch, man könnte sagen: etwas Animalisches«, so Lehmbruck.[4] Für Hepworth bewirkte der Einfluss des Lichts »Intensivierungen ... ein Rest uranfänglichen Lebens, der unabdingbar notwendig ist, um Raum und Volumen vollkommener erfassen zu können.«[5] Lehmbrucks Figuren wachsen förmlich empor, sie streben aus ihrem Körper hinaus, hinein in die Sphäre des Geistigen. Lehmbruck entwickelt mit der sogenannten »gotischen« Längung ein sehr charakteristisches, für seine Zeit einzigartiges Verfahren der Abstraktion. Die *Kniende* ist ein Schlüsselwerk der Moderne, es ist die Plastik, mit der er 1913 in den Vereinigten Staaten von Amerika erstmals internationale Anerkennung erhielt. Sie zeigt, wie sich die Abstraktion als Methode der Darstellung einer neuen Wirklichkeit herausbildete, auch wenn Lehmbruck keineswegs auf die menschliche Figur verzichtete. Lehmbrucks Werke sind bislang kaum im Kontext

2
Kandinsky 1911, S. 4.
3
Hepworth 1946, zit. nach Ausst.-Kat. London 2018, S. 57: »I have always been interested in oval or ovoid shapes ... the weight, poise and curvature of the ovoid as a basic form. The carving and piercing of such a form seems to open up an infinite variety of continuous curves in the third dimension«.
4
Westheim 1919, S. 61.
5
Hepworth, zit. nach Ohff 1994, S. 2.

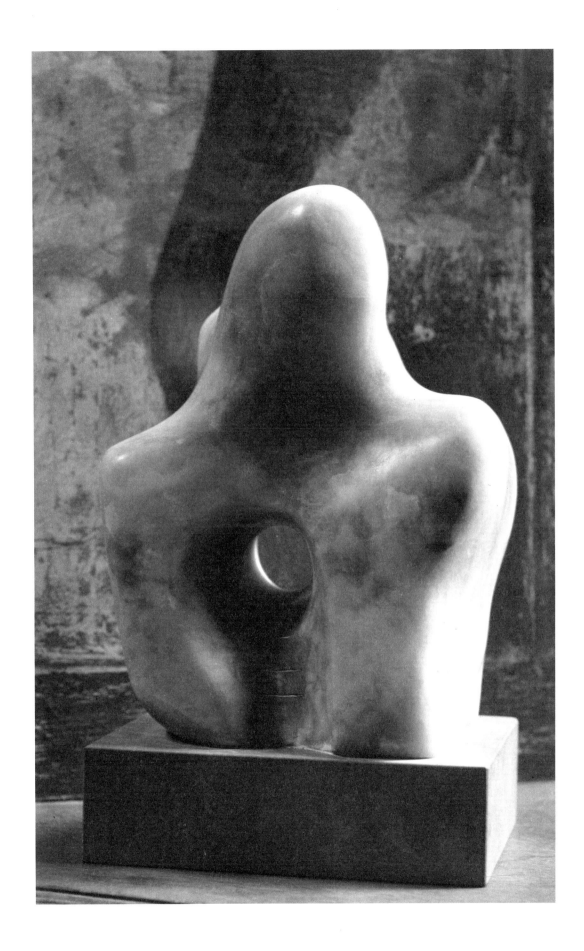

Abb. 1
Barbara Hepworth
Pierced Form, 1932
(im Krieg zerstört)

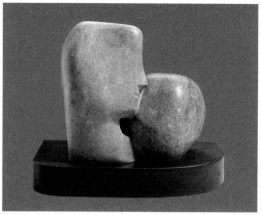

der Bewegung der Abstraktion betrachtet worden: Bezüge zwischen seinem späten Werk *Liebende Köpfe* (1918; Abb. 2), das ein Jahr vor seinem Tod entstand, und frühen Skulpturen von Barbara Hepworth, wie *Two Heads* (1932; Abb. 3) und *Large and Small Form* (1934; S. 26) zeigen, dass es beiden darum ging, der Welt der Gedanken und Gefühle eine zunehmend abstrakte Form zu geben.

Anfänge in der Avantgarde der 1920er-Jahre

Im Zentrum der Aufmerksamkeit steht oftmals das Werk Hepworths seit den 1930er-Jahren; gleichwohl hat sie zwischen 1920 und 1934 bereits fünfundsechzig Werke geschaffen, von denen fünfzig erhalten sind.[6] Bereits im Frühjahr 1924, kurz nach ihrem Abschluss am Royal College of Art in London, entstand ein Hochrelief für den Haupteingang eines Krankenhauses.[7] In den folgenden Jahren erreichte Hepworth eine handwerkliche Meisterschaft in der direkten Arbeit mit Stein und später auch mit Holz. Das war deshalb ungewöhnlich, weil das sogenannte *direct carving*, das unmittelbare Herausarbeiten aus Stein oder Holz, nicht Teil des Ausbildungsprogramms des Royal College of Art war und dort erst 1932 in die Bildhauerausbildung integriert wurde. Hepworth hat also früh die besonderen Herausforderungen der Bildhauerei gesucht und gerade den Umgang mit harten Materialien gemeistert. Die technischen Fertigkeiten hatte sie sich außerhalb der akademischen Ausbildung angeeignet. Ihr Italienaufenthalt ab 1924 ermöglichte ihr, die Arbeit mit Marmor zu erlernen: Es entstanden erste Marmorskulpturen wie *Doves* (1927) und *Mask* (1928). Das Formenvokabular orientierte sich zunächst an der menschlichen Figur und an Tierfiguren. In der Skulptur *Torso* (1928; Abb. 4) und in der Figurengruppe *Mother and Child* (1927; Abb. 5), die sie aus einem Block aus Hoptonwood-Stein herausarbeitete,[8] zeigt sich Hepworths frühe technische Meisterschaft. Ihre Materialien erweiterten sich bald auf Alabaster, Sandstein und Onyx. Mit diesen Skulpturen hatte Hepworth schon in der Zeit ihres Entstehens Erfolg: *Doves* und *Mother and Child* wurden ebenso wie ihr späteres Werk *Seated Figure* (1932/33) von dem Sammler und Orientalisten George Eumorfopoulos erworben.[9] Die oft kleinformatigen Figuren sind nicht etwa Salon- oder Genreplastiken, wie ihre Sujets zunächst nahelegen. Sie sind vielmehr im

6
Vgl. Curtis 1994, S. 28.
7
Vgl. ebd., S. 12.
8
Hoptonwood-Stein ist eine Art Kalkstein, der in Derbyshire, England, abgebaut wird. Wegen seiner feinen, an Marmor erinnernden Qualität wird er besonders in der Steinbildhauerei verwendet.
9
Vgl. ebd., S. 15.

Kontext der nichtwestlichen Kulturen zu betrachten, von denen sie inspiriert sind. Es sind Werke von höchster Perfektion mit einer Qualität, die in ihrer »Intimität« an einen »Talisman« erinnern, wie Penelope Curtis treffend schreibt.[10] Es sind kleine Figurinen, denen eine spirituelle Kraft, eine Schutzfunktion, eigen ist. Hier deutet sich bereits die Rolle an, die die Abstraktion für Hepworth später spielen sollte.

Das Einfache, Archaische und Ursprüngliche sind Qualitäten, die ihr Werk Ende der 1920er-Jahre charakterisieren. Die Jahre 1927 und 1928 waren für Hepworth wie für ihren ersten Ehemann John Skeaping eine entscheidende Zeit. Ihre Werke wurden in der Beaux Arts Gallery in London gezeigt und waren Teil der Ausstellung *Modern and African Sculpture* in Sydney Burneys Londoner Galerie, die Gemeinsamkeiten zwischen der modernen Skulptur und der afrikanischen Kunst herausstellte. Die Kritik der *Times* hob besonders das Werk von Hepworth positiv hervor: Ihre Arbeit sei sich im Vergleich mit den Werken Skeapings der charakteristischen Form des Materials bewusster, die sich von seiner Substanz unterscheidet. Die meisten ihrer Skulpturen seien innerhalb des Kubus so gestaltet, als ob sie darin »gefunden« worden wären.[11] In den folgenden Jahren wurde die »Wahrheit des Materials« für Hepworth zu einer wichtigen Leitlinie. Zugleich entfernten sich ihre Werke immer weiter von der Gegenständlichkeit; sie entwickelten eine eigene Schönheit des Materials, aus der wie selbstverständlich die Form und der Inhalt resultierten. Hepworth knüpft damit an bedeutende Entwicklungen der Avantgarde der 1910er- und 1920er-Jahre an.

Wie alle großen Erneuererinnen und Erneuerer der Skulptur stellte auch Hepworth ihr Werk bewusst in eine Traditionslinie mit der Bildhauerkunst seit der Antike. Ab 1947 gab sie ihren Werken griechische und römische Titel wie *Janus*

10
Ebd., S. 17: »intimacy«; »talisman-like«.
11
The Times, 7. Dezember 1928 und 13. Juni 1928, zit. nach Curtis 1994, S. 19.

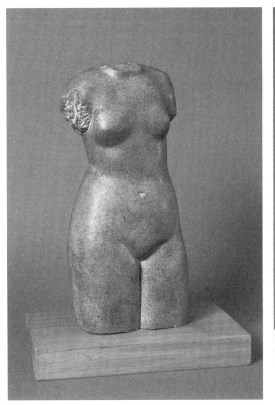
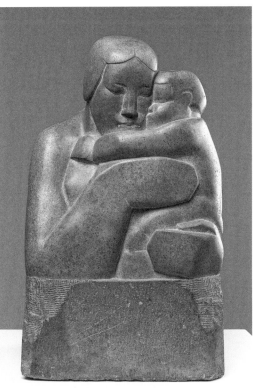

Abb. 4 (links)
Barbara Hepworth
Torso, 1928
Tate, London

Abb. 5
Barbara Hepworth
Mother and Child, 1927
Art Gallery of Ontario, Toronto

(1948), *Orpheus* (1956; S. 36), *Discs in Echelon* (1959; S. 59–60) und *Caryatid (Single Form)* (1961; S. 29). Das Werk Hepworths entstand im Bewusstsein der eigenen historischen Position und Zeitgenossenschaft. Parallel zu ihrer bildhauerischen Arbeit verfasste sie dazu ihre kunsttheoretischen Schriften, die dem künstlerischen Werk ebenbürtig sind.[12] In ihrem programmatischen Text »Skulptur« beschreibt sie das Verhältnis zwischen der Abstraktion und ihrem sozialen Fortschrittspotenzial. Eine »klare gesellschaftliche Lösung« kann, so Hepworth, nur dann erreicht werden, wenn es eine Beziehung zwischen dem Einzelnen und dem Ganzen gibt: »Wenn wir sagen, eine bedeutende Skulptur besitze visionäre Kraft, Stärke, Maßstab, Ausgewogenheit, Form oder Schönheit, dann sprechen wir nicht von physischen Attributen. Vitalität ist kein physisches, organisches Attribut der Skulptur – sie ist ein inneres, geistiges Leben. Kraft ist nicht Arbeitskraft oder ein physisches Vermögen – sie ist eine innere Stärke und Energie.«[13]

Für Hepworth war die Abstraktion eine zeitlose Qualität der Kunst, die weder an eine bestimmte Epoche noch an eine bestimmte künstlerische Gattung gebunden ist.[14] Der Anspruch auf Allgemeingültigkeit und Universalität verbindet sie mit wesentlichen Protagonisten der Abstraktion. Constantin Brâncuşi lernte Hepworth 1932/33 in Paris kennen, Naum Gabo war lange Zeit Teil des Künstlerkreises in St Ives und die Werke Hans Arps beeindruckten sie tief bei ihrem Besuch 1933 in dem gemeinsam mit Sophie Taeuber-Arp unterhaltenen Pariser Atelier. Mit Henry Moore verband sie seit ihrem Kunststudium an der Leeds School of Arts und am Royal College of Art in London eine enge künstlerische Beziehung, die noch intensiver wurde, als Moore und seine Ehefrau Irina 1929 nach Hampstead in die Nähe des Studios von Hepworth zogen.

[12]
Vgl. Bowness 2015, insbesondere S. 7.

[13]
Hepworth 1937, S. 113–116: »When we say that a great sculpture has vision, power, vitality, scale, poise, form or beauty, we are not speaking of physical attributes. Vitality is not a physical, organic attribute of sculpture—it is a spiritual inner life. Power is not man power or a physical capacity—it is an inner force and energy«.

[14]
Ebd., S. 113: »Abstract sculptural qualities are found in good sculpture of all time, but it is significant that contemporary sculpture and painting have become abstract in thought and concept. As the sculptural idea is in itself unfettered and unlimited and can choose its own forms, the vital concept selects the form and substance of its expression quite unconsciously«. Dt. Übersetzung: »Abstrakte skulpturale Qualitäten finden sich in guten Bildhauerarbeiten aller Epochen, wichtig ist, daß die zeitgenössische Bildhauerei und Malerei ihrer Idee und Konzeption nach abstrakt geworden sind. Wie die skulpturale Idee in sich frei und unbeschränkt ist und ihre eigenen Formen wählen kann, wählt die vitale Vorstellung Form und Stoff ihres Ausdrucks ganz unbewußt«.

Naum Gabo, Henry Moore und Barbara Hepworth neben einem Porträt von Herbert Read auf der Herbert Read Gedächtnisausstellung in der Tate Gallery, 1968

Besonders Constantin Brâncuşi besaß eine Schlüsselrolle in der Entwicklung der modernen Skulptur. Als junger Künstler ging er nach Paris, arbeitete als Assistent im Atelier Auguste Rodins und war zunächst von dessen Formensprache geprägt, die er aber schon bald hinter sich ließ. Im krassen Unterschied zum *Infinito*, der Unfertigkeit der Skulptur, die zu Rodins wesentlichen Neuerungen zählt, schuf Brâncuşi Skulpturen, die nach Perfektion und Formvollendung streben. Er orientierte sich oft noch an der menschlichen Figur, entwickelte allerdings eine Formensprache, die sich auf die elementaren Grundformen konzentriert. Die Vereinfachung war für ihn das geeignete Mittel der Erkenntnis: »Einfachheit ist kein Ziel, sondern eine unumgängliche Annäherung an den wahren Sinn der Dinge.«[15] Sein Ziel war es, die ideale Form, die Urform zu entwerfen. Während Piet Mondrian und Kasimir Malewitsch als konsequente Vertreter der Abstraktion in der Malerei gelten, trifft dies auf Brâncuşi im Bereich der Bildhauerei zu. Mit seiner grandiosen Skulptur *La Négresse blonde* (1926; S. 23) nähert er sich seinem Ziel. Sie gilt heute als Inkunabel der Abstraktion in der Bildhauerei. Bei näherem Hinsehen erkennen wir in der glänzenden Bronzeskulptur eine menschliche Figur: einen eiförmigen Kopf mit auffälligen Lippen und zwei Haarknoten auf der Krone des Kopfes und am Hinterkopf. Im Titel spiegelt sich die in der Kunst der Avantgarde verbreitete Faszination der afrikanischen Kultur, bei Brâncuşi findet sie in der Vereinigung der Gegensätze blond und schwarz ihren ästhetischen Ausdruck.[16] Kontraste wie glänzend und matt sowie weich und hart kennzeichnen die Materialien der harten, hochpolierten Bronze und des weichen, matten Sandsteins des Sockels, der zugleich den Körper der Figur bildet. Brâncuşis Ziel war »eine bis ins letzte durchgearbeitete Vereinfachung und Proportionierung der Massen«, in der sich »das Gedachte und Gewachsene, das Geistige und Materielle, Geometrische und Organische« restlos durchdringen.[17]

Begegnung mit
Constantin Brâncuşi und Hans Arp

Es waren die Einfachheit und Reduktion, die Hepworth besonders beeindruckten: »1932 besuchten Ben Nicholson und ich den rumänischen Bildhauer Constantin Brâncuşi in seinem Pariser Atelier. In Brâncuşis Werkstatt erlebte ich jenes wunderbare Gefühl von Ewigkeit, vermischt mit geliebtem Stein und Steinstaub. Es ist nicht leicht, eine lebendige Erfahrung dieser Art in wenigen Worten zu beschreiben – die Schlichtheit und Würde des Künstlers, das gesamte riesige Atelier, gefüllt mit in die Höhe strebenden sowie ruhigen, stillen Formen, alle in einem Zustand der Vollkommenheit in ihrer Bestimmung und liebevollen Ausführung.«[18] Aus diesem Besuch schöpfte Barbara Hepworth große Inspiration. Es sind vor allem die ovaloiden Formen, die äußerste Glätte und Perfektion und das Austarieren von Kontrasten, die ihr bildhauerisches Werk der folgenden Jahre prägen.

Überliefert ist die befreiende Wirkung, die das Werk von Hans Arp auf Hepworth ausübte.[19] Arps organisch modellierte Skulpturen entwickeln eine eigene plastische Präsenz, in der das Fließen und *Morphing* die Form bestimmt. Von besonderer Bedeutung für Hepworth dürften seine »menschlichen Verdichtungen« gewesen sein, die ab 1933 entstanden sind. Ein Beispiel dafür ist die Skulptur *Concrétion humaine sur coupe ovale* (S. 25). Arp formulierte seine Ziele wie folgt: »Wir wollen nicht die Natur

15
Brâncuşi, zit. nach Giedion-Welcker 1958, S. 220: »La simplicité n'est pas un but dans l'art, mais on arrive à la simplicité malgré soi en s'approchant du sens réel des choses«.

16
Der Originaltitel spiegelt den kolonialen Entstehungskontext des frühen 20. Jahrhunderts und entspricht nicht den heutigen Maßstäben einer diskriminierungskritischen geschichtsbewussten Sprache.

17
Giedion-Welcker 1957, S. 11.

18
Hepworth 1952, wiederabgedr. in Bowness 2015, S. 61: »In 1932, Ben Nicholson and I visited the Romanian sculptor Constantin Brancusi in his Paris studio ... In Brancusi's studio I encountered the miraculous feeling of eternity mixed with beloved stone and stone dust. It is not easy to describe a vivid experience of this order in a few words—the simplicity and dignity of the artist; ... the whole great studio filled with soaring forms and still, quiet forms, all in a state of perfection in purpose and loving execution«.

19
Es bewirkte, dass sie die Figur in der Landschaft mit neuem Blick sehen konnte, siehe Hepworth 1952, zit. nach Wilkinson 1994, S. 45: »I began to imagine the earth rising and becoming human. I speculated as to how I was to find my own identification, as a human being and as a sculptor, with the landscape around me«, siehe zu Arp und Hepworth auch ebd., S. 50.

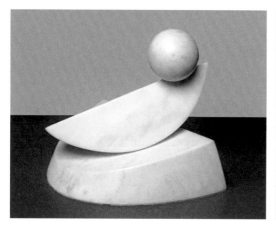 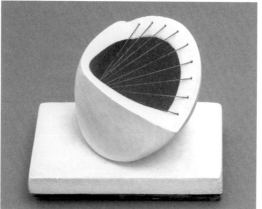

Abb. 6 (links)
Barbara Hepworth
Two Segments and Sphere, 1935/36
Privatsammlung

Abb. 7
Barbara Hepworth
*Sculpture with Colour
(Deep Blue and Red)*, 1940
Tate, London

nachahmen. Wir wollen nicht abbilden. Wir wollen bilden, wie die Pflanze ihre Frucht bildet ... Wir wollen unmittelbar und nicht mittelbar bilden ... Die konkrete Kunst möchte die Welt verwandeln und sie erträglicher machen.«[20] Das Organische bekommt eine neue Bedeutung und bindet Mensch und Natur in einen kosmischen Zusammenhang ein. Das trifft auch auf die geometrischen Skulpturen in Marmor zu, die im Werk von Hepworth seit Mitte der 1930er-Jahre entstanden wie *Two Segments and Sphere* (Abb. 6), die deutliche Bezüge zu den Skulpturen von Alberto Giacometti besitzen. In den 1970er-Jahren sollte Hepworth schließlich daran anknüpfen und die geometrischen Formen mit Werken wie *Three Forms in Echelon* (1970, S. 61) und den Gruppen der *Magic Stones* (S. 138–139) weiter perfektionieren. Der Glaube an die heilende und ausgleichende Kraft der Kunst war ein starkes Motiv, das die Kunst der Zwischenkriegszeit prägte.

1934 war das Jahr, das Hepworth selbst als eine Zäsur wahrnahm:[21] Alle Spuren eines Naturalismus verschwanden und die Werke definierten sich über ihre Konstruktion, über ihr Maß, das Verhältnis von Raum, Textur und Materialität. Während Brâncuşi in seiner Arbeit *La Négresse blonde* die Verschränkung von Skulptur und Raum durch die spiegelnde Oberfläche der glänzend polierten Bronze erreichte, perforierte Hepworth ihre Skulpturen. Sie fügte Leerräume ein, um Materialität und Leere zu kontrastieren. Ihre *pierced forms*, die durchbrochenen Formen, zelebrieren ihre eigene Durchdringung. Hepworth bearbeitete die Leerräume später aufwendig auch mit Farbe und führte damit formale Elemente ein, die für die Malerei des idealtypischen abstrakten Künstlers Piet Mondrian konstitutiv waren.[22] 1940 entstanden Maquetten der *Sculpture with Colour (Deep Blue and Red)* (Abb. 7), die sie schließlich 1943 in Holz fertigen konnte.

20
Arp 1955, S. 79.
21
Vgl. dazu Wilkinson 1994, S. 53: »When I started carving again in November 1934 my work seemed to have changed direction ... all traces of naturalism had disappeared«.
22
Mondrian bezog 1938 ein Studio gegenüber von Hepworths Studio in London.

Die politische Dimension der abstrakten Kunst

Bis zum Beginn des Zweiten Weltkriegs waren der Austausch und die wechselseitigen Einflüsse besonders intensiv: Paris war die Metropole der internationalen Kunstszene. Aufstrebende Künstlerinnen wie Barbara Hepworth kamen nach Paris, um Kontakte zu knüpfen und ihr Werk bekannt zu machen. Es entstand eine facettenreiche Avantgarde, die auch enge Beziehungen zur englischen Kunstszene hatte. Die abstrakte Kunst besaß eine politische Dimension, die in den 1930er-Jahren immer präsenter wurde. Sie übertrug revolutionäre Begrifflichkeiten aus der Sphäre der Politik auf

die Kunst und stand für die Freiheit des Denkens. Die abstrakten Künstlerinnen und Künstler wiederum traten für eine »universelle Freiheit« ein, die auf einer »Freiheit der Ideen« und der Einbildungskraft gründete.[23] Als die totalitären Regimes in Russland und in Deutschland die abstrakte Kunst zunehmend unterdrückten, wuchs die Gruppe der Exilant:innen in Paris. Diejenigen unter ihnen, die künstlerische wie gesellschaftspolitische Überzeugungen miteinander teilten, emigrierten und fanden in Großbritannien einen Zufluchtsort. Ab 1939 wurde das Haus von Barbara Hepworth und ihrem zweiten Ehemann Ben Nicholson in St Ives in Cornwall zum Treffpunkt von Künstlerinnen und Künstlern aus Malerei, Bildhauerei, Literatur und Musik.[24]

Naum Gabo, der 1921 nach dem Ende des Bürgerkriegs die Sowjetunion verließ, war bereits 1935 mit László Moholy-Nagy nach London gekommen. Gabo veränderte die Skulptur grundlegend, denn er verstand sie nicht mehr als Gestaltung von Masse, sondern als Konstruktionen. Seine Arbeit war von besonderer Bedeutung für Hepworth: »Gabo hat in den sechs Jahren, in denen er hier lebte und arbeitete, eine große Wirkung gehabt. Seine ungewöhnliche Ausdruckskraft in Diskussionen und der außergewöhnliche Charme seiner Persönlichkeit, wenn er von kreativen Prozessen sprach, schienen bei allen, die in seine Nähe kamen, eine große Energie freizusetzen.«[25] Naum Gabo strebte nach einer neuen Ordnung. Er erfand konstruktive, transluzente Formen, in denen sich die Schwerkraft aufzulösen schien. Gemeinsam mit seinem Bruder Antoine Pevsner erkannte er »in der bildenden Kunst ein neues Element, die kinetischen Rhythmen, als Grundlagen unserer Wahrnehmung der realen Zeit« und als Wesen des aktuellen bildnerischen Schaffens.[26] An die Stelle von Dauerhaftigkeit trat der Impetus der Veränderbarkeit und des Wandels. Hepworth lernte Gabos Werk bei einem Gastspiel des Russischen Balletts in London kennen, für das er die Bühnenausstattung entworfen hatte. 1939 zogen Naum und Miriam Gabo nach Cornwall in die unmittelbare Nähe von Hepworth und Nicholson, mit denen sich

23
Harrison / Wood 2003, S. 426.

24
Schon 1933 wurde Hepworth Mitglied der 1931 gegründeten einflussreichen Gruppe Abstraction-Création, der auch Hans Arp, Alberto Giacometti, Alexander Calder, Georges Vantongerloo und Naum Gabo angehörten. Siehe auch die Beiträge von Jessica Keilholz-Busch und Eleanor Clayton in der vorliegenden Publikation, S. 70, 92. Eines der zentralen Postulate der Gruppe war die Gleichsetzung von »Freiheit« und »Abstraktion«.

25
Hepworth 1952, wiederabgedr. in Bowness 2015, S. 67: »Gabo made a profound effect during the six years he lived and worked here. His unusual powers of expression in discussion and the exceptional charm of his personality when talking of creative processes seemed to unleash a great energy in all who came near him«.

26
Gabo / Pevsner 1920, wiederabgedr. und übers. in Ausst.-Kat. Dallas u. a. 1986, S. 204.

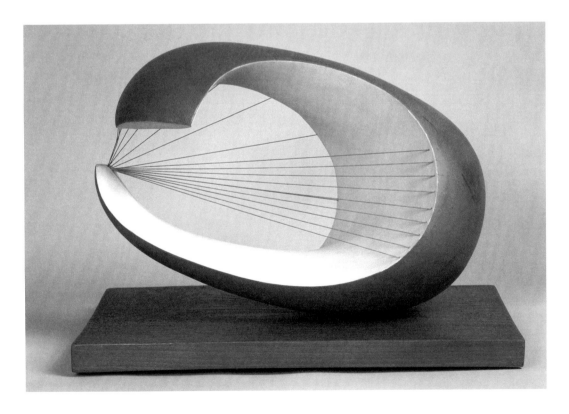

Abb. 8
Barbara Hepworth
Wave, 1943–1944
National Galleries
of Scotland,
Edinburgh

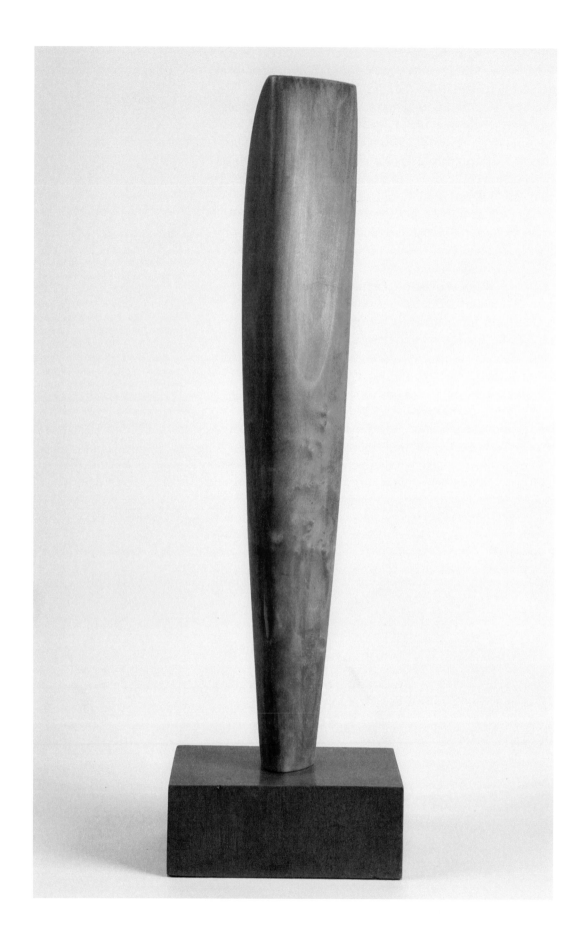

Abb. 9
Barbara Hepworth
Single Form (Eikon), 1937
Leeds City Art Gallery

46

eine enge Freundschaft entwickelte. Die Künstlergruppe wurde vor allem auch durch ihre publizistische Tätigkeit einflussreich: Zusammen mit Leslie und Sadie Martin formulierten Gabo, Hepworth und Nicholson 1937 in der bereits erwähnten Publikation *Circle* die Grundsätze der Konstruktivistischen Kunst. Maler, Bildhauer, Architekten und Schriftsteller äußerten sich programmatisch zu ihrer Arbeit, sie bildeten eine Gruppe, die gemeinsam an der Abstraktion in Kunst und Design arbeitete.

Barbara Hepworth entwickelte den ihr eigenen konstruktiven Stil mit ihren *String Pieces*, die zu ihren ikonischen Werken avancierten. Nachdem sie als erste Bildhauerin den Hohlraum als formprägendes Element in ihre Werke eingeführt hatte,[27] definierte sie diesen Raum als Tiefe, dessen Gestaltung in der Lage ist, die Skulptur zu dynamisieren (Abb. 8). Die Grenzen zwischen Leere und Masse gehen ineinander über. Offenheit, Dynamik und Multiperspektivität prägen die Skulpturen Hepworths seit den 1940er-Jahren. Es sind Qualitäten, die für eine neue Zeit, für einen Neuanfang stehen. Herbert Read, der einflussreichste Kritiker Großbritanniens, beschreibt die Qualität ihres Werkes wie folgt: »Ich kenne keine besseren Beispiele für eine solche, rein abstrakte kinetische Skulptur als bestimmte Werke der Bildhauerei von Barbara Hepworth, bei denen ein Kontrapunkt zwischen den organischen Rhythmen des Holzes und den geometrischen Intervallen der über die Vertiefungen gespannten Schnüre geschaffen wird.«[28] Die strenge Geometrie, die eine ordnende und rationalisierende Funktion in sich trägt, wurde in den folgenden Jahren für Hepworth stilbildend. Neben den mehrteiligen Werken etablierte sich ab 1937 die hochaufragende *Single Form* (Abb. 9) als ein Hauptmotiv. Zusammen mit den geometrischen Skulpturen wirkten sie daran mit, das historische Fundament der autonomen Formen der Minimal Art in den 1960er-Jahren zu bilden.

Mit dem Ende des Krieges scheinen dem Erfindungsreichtum Hepworths keine Grenzen mehr gesetzt gewesen zu sein. Sie erhielt Aufträge für Skulpturen im öffentlichen Raum, und so veränderten sich Format und Material grundlegend. Mit *Turning Forms* (1950/51; Abb. 10) – auch als *Dynamic Forms* und *Pierced Revolving Abstract Form* bezeichnet – entstand ein Werk, das sich dem umgebenden Raum und den Betrachtern von allen Seiten öffnet. Die mehr als zwei Meter große Skulptur besteht aus Stahlbeton und besitzt eine Oberfläche aus strahlend weißem Zement. Sie trägt die wirbelnde Bewegung nicht nur in ihrer sich in die Höhe schraubenden Form, sondern wurde ursprünglich von einem Motor angetrieben, sodass sie sich alle zwei Minuten um die eigene Achse drehte.[29] Hepworth führte mit der Bewegung die Zeit als neue Dimension in die Skulptur ein: »Die beiden Dinge, die mich am meisten interessieren, sind die Bedeutung der menschlichen Handlung, Geste und Bewegung in den besonderen Umständen unseres heutigen Lebens sowie die Beziehung dieser menschlichen Handlungen zu Formen, die in ihrem Gehalt ewig sind.«[30] Das Ideal der äußersten Entmaterialisierung der Form realisierte sich in der kinetischen Skulptur. Masse und Volumen lösen sich auf und verschmelzen mit dem Umraum. Für das Electronics Center von Philips in London schuf sie 1956 mit *Theme on Electronics (Orpheus)* eine weitere kinetische Skulptur, die mit einem Motor in Rotation versetzt wird. Das Ideal der Aufhebung der Grenzen von Kunst und Leben, das Hepworth bereits in den 1930er-Jahren mit der Gestaltung von Alltagsgegenständen wie Vorhängen und Tafelgeschirr angestrebt hatte, realisierte sich in den folgenden Jahren mit zahlreichen prominenten Skulpturen, die im Außenraum ihren Platz fanden.

[27]
Vgl. dazu Wilkinson 1994, S. 37–38, siehe auch den Beitrag von Jessica Keilholz-Busch in der vorliegenden Publikation, S. 76.

[28]
Read 1954, S. 102: »I know of no better examples of such purely abstract kinetic sculpture than certain carvings by Barbara Hepworth in which a counterpoint is created between the organic rhythms of the wood and the geometric intervals of the strings stretched across the hollows«.

[29]
Barbara Hepworth produzierte *Turning Forms* im Auftrag des Festival of Britain, einer einmaligen Nationalausstellung im Vereinigten Königreich im Jahr 1951. Nach dem Ende des Festivals wurde die Skulptur 1952 in der St Julian's School (heute Marlborough Science Academy) in Saint Albans, einer Stadt im Nordwesten Londons, aufgestellt. Von Mai bis November 2021 wurde das Werk im neu erbauten Museum The Hepworth Wakefield gezeigt, bevor es schließlich nach Saint Albans zurückkehrte. Vgl. The Hepworth Estate o. J., o. S.

[30]
Hepworth 1952, wiederabgedr. in Bowness 2015, S. 72: »The two things, which interests me most are the significance of human action, gesture, and movement in the particular circumstances of our contemporary life, and the relation of these human actions to forms which are eternal in their significance«.

Barbara Hepworth hat mit Präzision, gedanklicher Schärfe und unerschöpflicher Innovationskraft dazu beigetragen, dass die Skulptur in Großbritannien internationale Wirkung entfaltete. Gerade im Deutschland der Nachkriegszeit stand die britische Skulptur für den Neuanfang und eine neue Autonomie auch im gesellschaftspolitischen Sinn. Für Hepworth war die Kunst ein Gegengewicht zu »jeder materialistischen, inhumanen oder mechanistischen Denkweise«.[31] Ihr Werk steht beispielhaft für die abstrakte Skulptur nicht nur in Großbritannien. Sie hat die Entwicklung der abstrakten Plastik in Deutschland mitgeprägt und mit der Ausstellung ihrer Werke auf der ersten und zweiten *documenta* ihre Internationalisierung vorangetrieben. Als erste große und umfassende Ausstellung moderner Kunst nach dem Ende des Zweiten Weltkriegs in Deutschland besitzen die *documenta*-Ausstellungen 1955 und 1959 eine kulturpolitische Schlüsselrolle.[32]

Zukunftsweisend ist Hepworths interdisziplinäre Arbeit in den Bereichen Musik, Tanz und Theater. 1951 hat sie das Bühnenbild und die Kostüme für die Londoner Theaterproduktion *Electra* im Old Vic Theatre entworfen, es folgte 1955 der Entwurf des Bühnenbilds und der Kostüme für die Uraufführung der Oper *The Midsummer Marriage* im Royal Opera House, Covent Garden. Barbara Hepworth engagierte sich im lokalen Kulturleben von St Ives: Zusammen mit der Komponistin Priaulx Rainier und dem Komponisten Michael Tippett rief sie 1953 das St Ives Festival ins Leben, das im Zusammenwirken von Musik, Theater und bildender Kunst einen Beitrag zum gesellschaftlichen Zusammenhalt leisten sollte. Hepworths Engagement gründet in der Überzeugung, dass die Kunst – und insbesondere die Musik – als universelle Sprache die emotionale Kraft hat, die Menschen zu vereinen.[33] Es entstanden in dieser Zeit Hepworths mehrfigurige Gruppierungen auf einer rechteckigen Fläche, die einer Miniaturbühne gleicht. Bühnenproduktionen und skulpturales Werk beeinflussten sich wechselseitig. Sie weisen hellsichtig den Weg für eine interdisziplinäre und multimediale Kunst, die in den folgenden Jahren die Avantgarde prägen sollte.

Die Idee einer Weltbühne kann als ein Modell dienen, um den Kern des Gattungsgrenzen überschreitenden Werks Hepworths zu erfassen. Die Strategie der Abstraktion ist ihr Mittel, um der »Unordnung der Welt« (Piet Mondrian) eine neue Ordnung zu geben.[34] Hepworth gelingt es, mit ihrem Werk auf einzigartige Weise Gegensätze in ein dynamisches Gleichgewicht zu bringen: Während die abstrakte Kunst sich oft dogmatisch aus der Negation und Abgrenzung zu konventionellen Kunstformen definierte, entwickelte Hepworth eine geometrisierende, allgemein verständliche Formensprache, die sich von einer individuellen Handschrift befreite und zugleich der handwerklichen Bearbeitung der Naturmaterialien Stein und Holz eine neue zeitgemäße Bedeutung verlieh. Sie entwarf eine universelle Formensprache, die in der Lage ist, Dualitäten miteinander in Einklang bringen. Die Skulpturen Hepworths wirken in ihrer Zeit stilbildend; sie zeigen, dass natürliche Materialien und handwerkliche Perfektion nicht im Widerspruch zu den rationalisierenden Verfahren der Abstraktion stehen, sondern sich wechselseitig beeinflussen. Es entstanden Werke, die in ihrer Ruhe, ihrer inneren Balance und Ausgeglichenheit die befriedende Kraft der Kunst freisetzen. Dies ist keineswegs ein Selbstzweck, sondern besitzt eine integrative Wirkung: »Im Idealfall ist jeder Mensch ein Künstler, aber ich denke, die Lektion, die wir lernen müssen, liegt in der

31
Hepworth 1959, wiederabgedr. in Bowness 2015, S. 126: »I see the present development in art as something opposed to any materialistic, anti-human or mechanistic direction of mind«.

32
Barbara Hepworth gehört zu den wenigen Bildhauerinnen, deren Werke zu ihren Lebzeiten Eingang in die Sammlungen deutscher Museen fanden. Ein repräsentatives Beispiel hierfür ist *Caryatid (Single Form)* (1961; S. 29), ein Schlüsselwerk der Künstlerin, das schon im Jahr 1963 in die Sammlung des Lehmbruck Museums aufgenommen wurde.

33
Barbara Hepworth in einem Brief an den Herausgeber der *The St Ives Times*, 1953, wiederabgedr. in Bowness 2015, S. 83.

34
Mondrian 1937, S. 46: »world disorder«.

35
Hepworth 1952 in einem Interview mit dem Londoner Magazin *Ideas of To-Day*, 2, 4, 1952, wiederabgedr. in Bowness 2015, S. 78–79.

Art und Weise, wie wir leben … alles sollte kreativ sein.«[35] In einer Zeit, die von den Traumata des Krieges und der Sehnsucht nach einem Neuanfang geprägt ist, hat das Werk Hepworths das Potenzial, befreiend zu wirken und – über die Befreiung des Geistes – auch an einer Befreiung der Gesellschaft mitzuwirken. Das Werk Barbara Hepworths stellt unter Beweis, dass formale Innovationen Ausdruck für Veränderungen sind, die Auswirkungen auf die Gesellschaft als Ganzes besitzen.

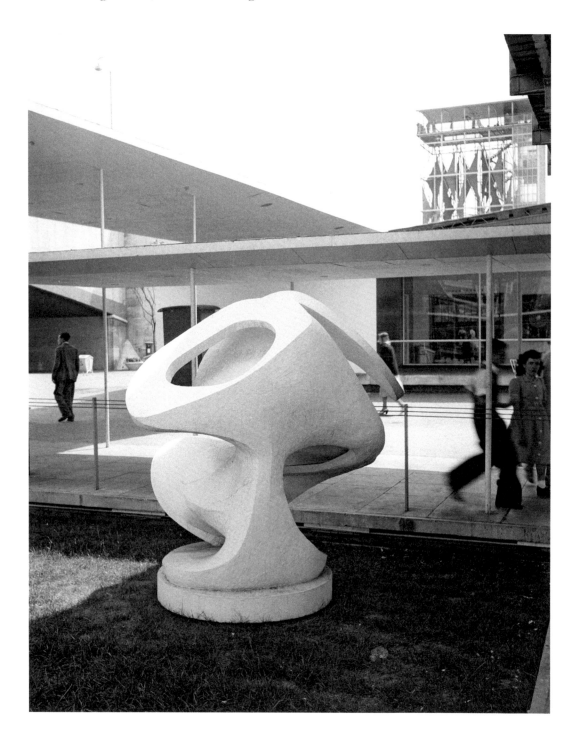

Abb. 10
Barbara Hepworth
Turning Forms, 1950/51
Festival of Britain,
London

»Die Formen die wir schaffen, sind nicht abstrakt,
sondern absolut. Sie sind von jedem bereits in
der Natur vorhandenen Gegenstand losgelöst und
haben ihren Inhalt in sich selbst.«

Naum Gabo, 1937

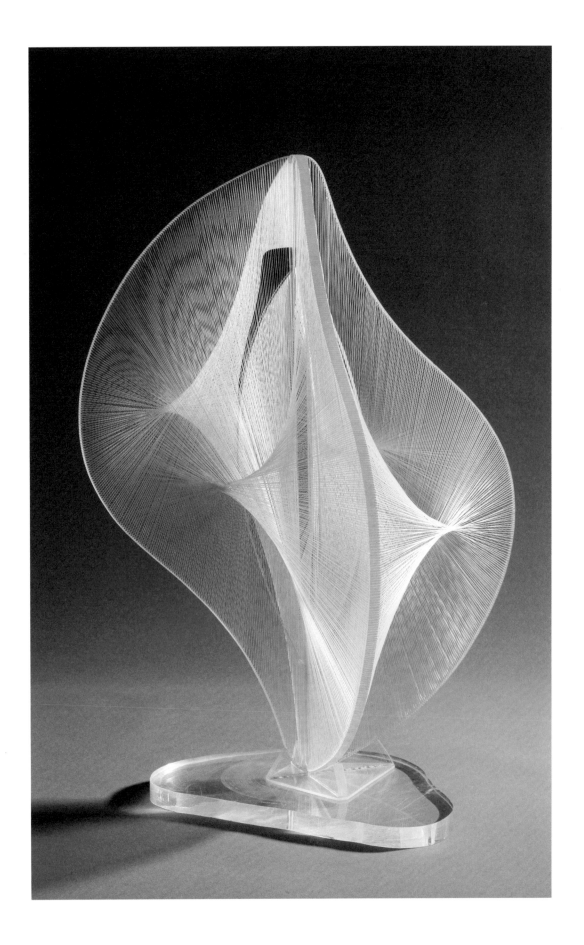

Naum Gabo
Lineare Raumkonstruktion Nr. 2,
1959/60

Barbara Hepworth
Maquette for Winged Figure, 1957

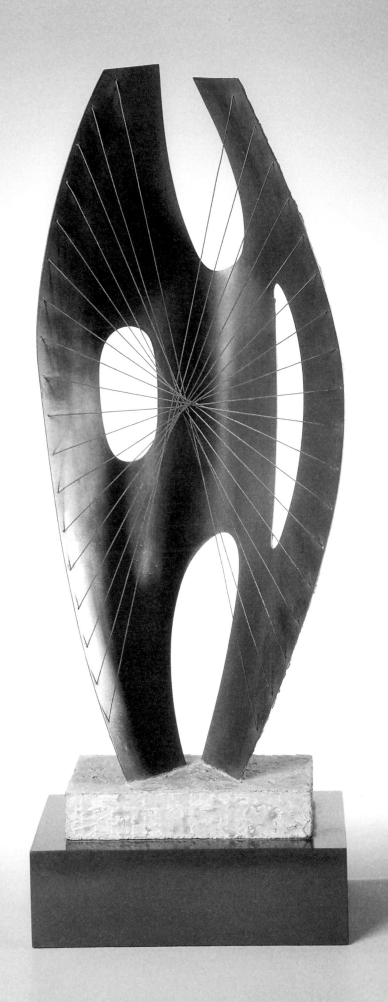

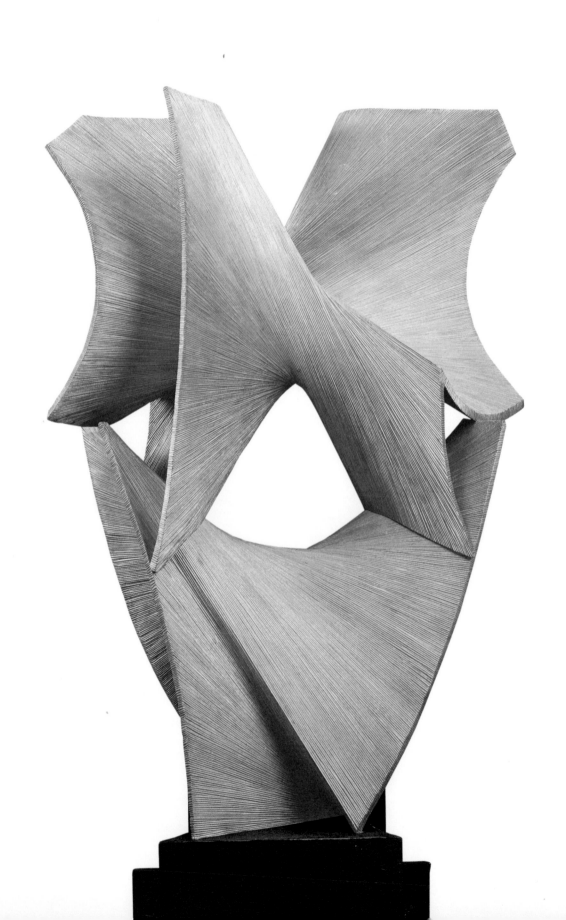

Antoine Pevsner
*Construction spatiale aux troisième
et quatrième dimensions*, 1961

»Da die bildhauerische Idee an sich
gleichermaßen unbeschränkt wie unbegrenzt ist
und wählen kann, welche Formen sie annimmt,
gelangt die lebendige Vorstellung gänzlich
unbewusst zu Form und Inhalt des Ausdrucks.«

Barbara Hepworth, 1970

Barbara Hepworth
Discs in Echelon, 1959

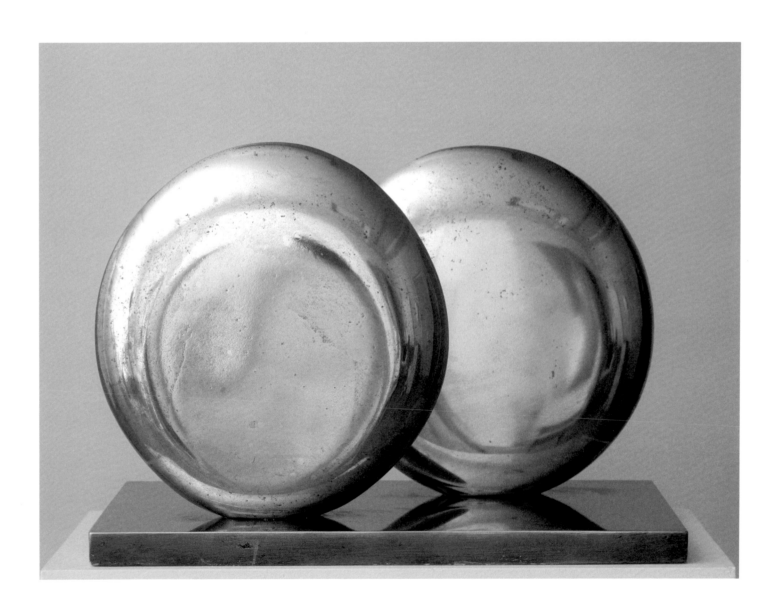

Barbara Hepworth
Three Forms in Echelon, 1970

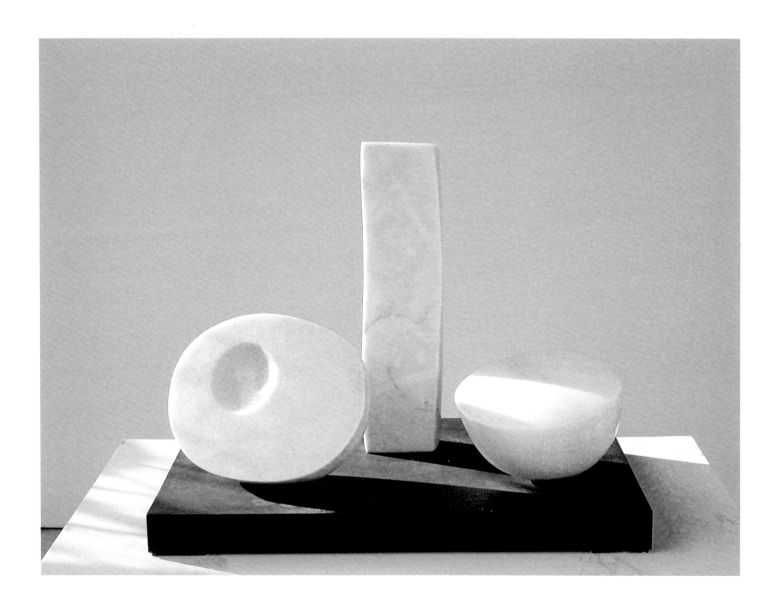

Rechts:
Barbara Hepworth
*Marble Rectangle with
Four Circles*, 1966

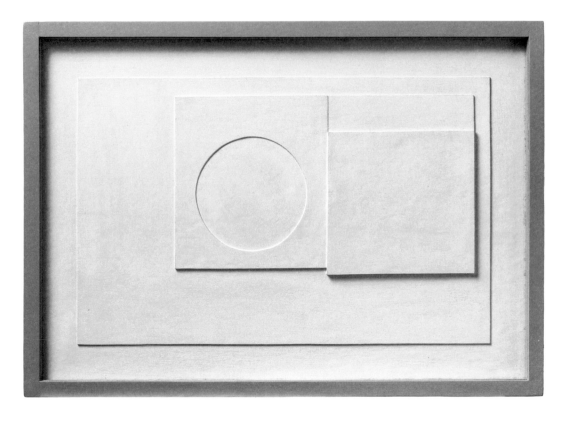

Ben Nicholson
White Relief, 1935

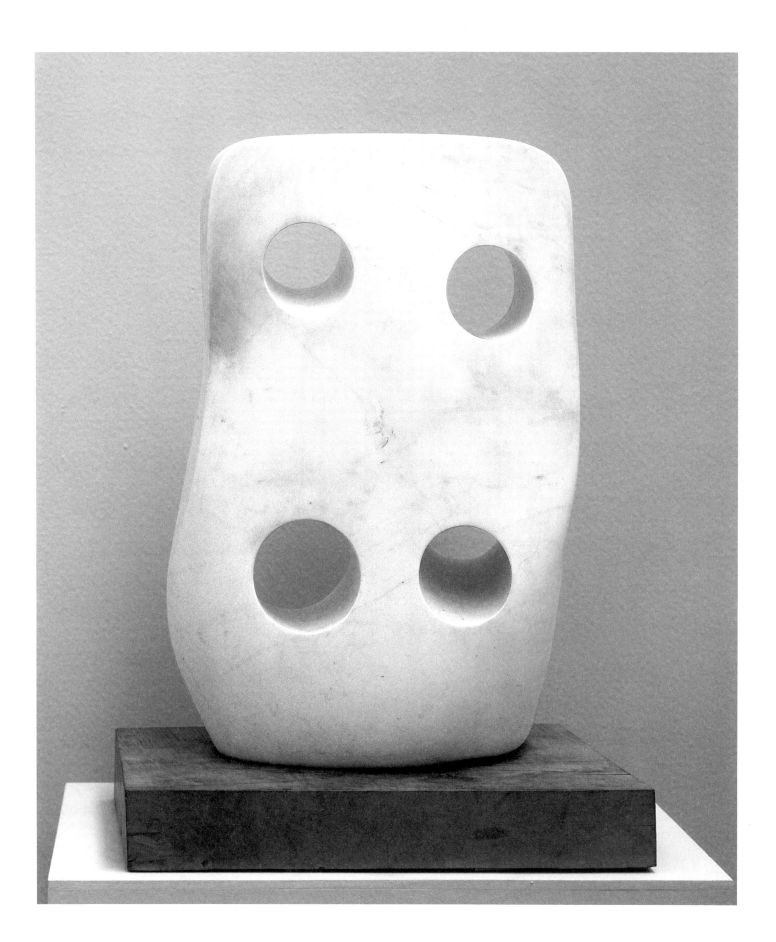

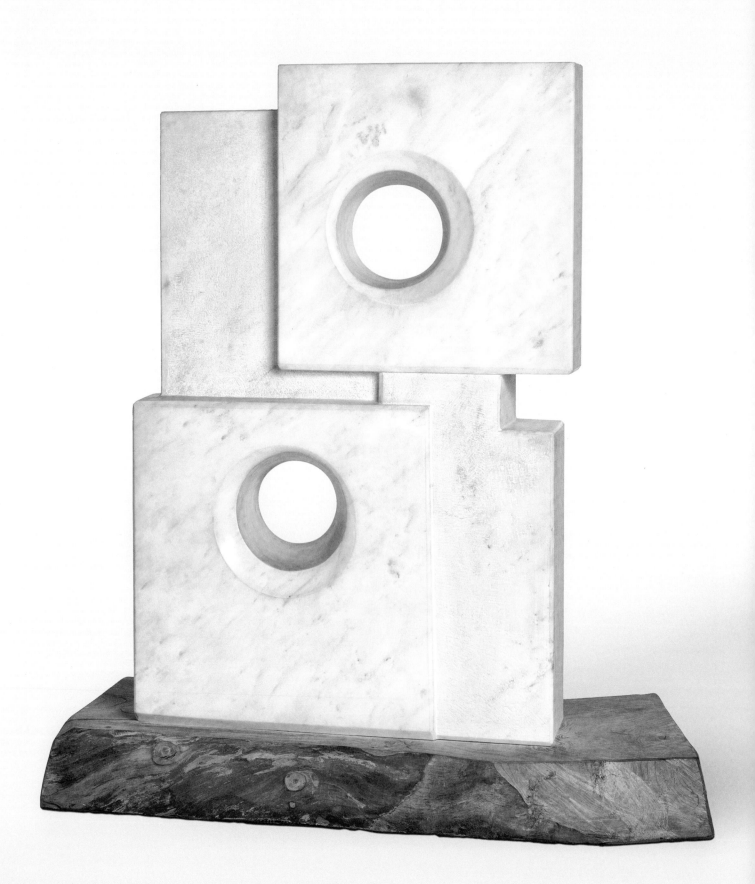

Barbara Hepworth
Marble with Colour (Crete), 1964

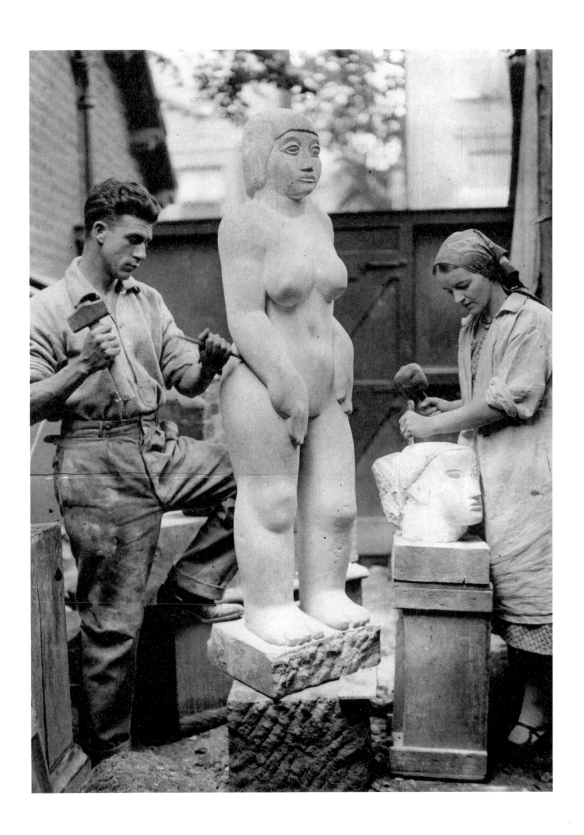

Abb. 1
John Skeaping und
Barbara Hepworth
im Atelier, 1930

Im Netzwerk der Moderne –
Barbara Hepworth und ihre Wege zum Erfolg
Jessica Keilholz-Busch

Ohne Zweifel ist Barbara Hepworth eine Künstlerin von auffallendem Talent und bemerkenswerter Kreativität. Die Tatsache, dass sie innerhalb weniger Jahre zu einer der bekanntesten Vertreterinnen der abstrakten Skulptur und zur führenden Bildhauerin Großbritanniens werden konnte, ist aber sicherlich nicht allein ihrer außergewöhnlichen Begabung zu verdanken. Nicht umsonst wurde in den vergangenen Jahrzehnten immer wieder darauf aufmerksam gemacht, wie stark Künstlerinnen in der Kunstgeschichte bereits zu Lebzeiten an den Rand gedrängt wurden, geringe Aufmerksamkeit erhielten und wie wenige weibliche Positionen es in die großen musealen Sammlungen, in die Standardwerke zur modernen Kunst und damit in den Kanon der Kunst überhaupt geschafft haben.[1] Barbara Hepworth scheint auf den ersten Blick eine der wenigen Ausnahmen zu bilden: Ihre Arbeit wird schon in den 1950er- und 1960er-Jahren von internationalen Kritikerinnen und Kritikern wie Herbert Read, Adrian Stokes, Abraham Marie Hammacher, Sigfried Giedion und Carola Giedion-Welcker gefördert und sie repräsentiert ihr Heimatland auf den Biennalen von Venedig und São Paulo sowie der *documenta* in Kassel. Mit wichtigen Arbeiten ist sie weltweit in Museen vertreten und erhält zu ihren Lebzeiten große öffentliche Aufträge. Ihre erfolgreiche Karriere und ihre zahlreichen Verbindungen zur europäischen Avantgarde wecken seit einigen Jahren ein immer differenzierteres Interesse. Was hat sie also anders gemacht? Warum ist es ihr – im Vergleich zu vielen anderen Künstlerinnen ihrer Zeit – gelungen, sich international zu etablieren? Um diesen Fragen nachzugehen, lohnt sich eine eingehende Betrachtung der von ihr verwendeten Strategien. Diese ermöglicht nicht nur interessante Einblicke in die Verbindungen und Netzwerke der abstrakten Kunst, sondern kann auch Anhaltspunkte liefern, was notwendig ist, um sich als Frau im männlich dominierten Feld der Bildhauerei durchzusetzen und erfolgreich zu sein.

Erste Erfolge

Barbara Hepworth, 1903 in Wakefield, Yorkshire, geboren, wuchs in einem gutsituierten Elternhaus auf. 1920 begann sie ihr Studium an der Leeds School of Art, welches sie dank eines Stipendiums 1921 am Royal College of Art in London fortsetzte, das im selben Jahr mit dem Maler William Rothenstein einen neuen, fortschrittlich denkenden Direktor erhielt. Die Zwischenkriegszeit begünstigte zudem einen strukturellen gesellschaftlichen Wandel, der einen größeren Spielraum für neue Denkweisen und Lebensmodelle bot und auch die bis dahin herrschenden Geschlechterrollen infrage stellte. Henry Moore, der zeitgleich mit Hepworth von Leeds nach London wechselte und mit ihr zusammen studierte, beschrieb die Atmosphäre an der Kunstschule als enorm befreiend.[2] Ob Hepworth dieses Gefühl gleichermaßen teilte, ist nicht belegt, aber es kann angenommen werden, dass sich für sie die Situation etwas anders darstellte, als für ihren männlichen Kollegen Moore. Zwar konnten Frauen seit 1860 an den Kunstschulen der Royal

1
Eine ausführliche Darstellung dieser Thematik wurde beispielsweise 2012 in der Ausstellung *Die andere Seite des Mondes. Künstlerinnen der Avantgarde in der Kunstsammlung Nordrhein-Westfalen* vorgenommen.

2
Vgl. Wilkinson 2002, S. 47.

Academy studieren, doch waren sie ihren Kommilitonen gegenüber nicht unbedingt gleichgestellt. So blieb es ihnen beispielsweise bis in die 1890er-Jahre hinein untersagt, an Aktzeichenkursen teilzunehmen. Zudem genossen sie nicht dasselbe Maß an Anerkennung wie ihre männlichen Kollegen.[3] Besonders auf dem männlich dominierten Feld der Bildhauerei war es in jener Zeit für Frauen schwierig, als ebenbürtig wahrgenommen zu werden. Im Gegensatz zu den Malereiklassen, in denen Frauen in den 1920er-Jahren bereits breit vertreten waren, bildeten sie in der Bildhauerei eher die Ausnahme. Dennoch entschied sich Hepworth ganz bewusst für diese Gattung. Künstlerisch ist diese Entscheidung für sie von großer Bedeutung, denn in der Bildhauerklasse lernte sie von ihrem Lehrer Barry Hart die Technik des *direct carving*, obwohl diese Technik kein Bestandteil des Bildhauereistudiums war und erst 1927 in den offiziellen Lehrplan aufgenommen wurde.[4] Für Hepworth wie auch für Moore hatte das Erlernen dieser Fertigkeit jedoch grundlegenden Einfluss auf ihr künstlerisches Werk.

In ihrer Studienzeit zeichnete sich Hepworth durch ihre Zielstrebigkeit aus. Nachdem sie bereits ihren akademischen Werdegang bewusst gewählt hatte, plante sie auch ihre Karriere mit Kalkül. So verblieb sie nach Abschluss ihrer offiziellen Ausbildung ein weiteres Jahr am Royal College of Art, um an der britischen Ausgabe des Prix de Rome teilzunehmen, der den Gewinnenden einen Aufenthalt in Rom ermöglichte. Auch wenn Hepworth nicht gewann (ihr späterer erster Ehemann, der Künstler John Skeaping sollte den ersten Platz erzielen), erhielt sie ein West Riding Scholarship, das es ihr ermöglichte, ein Jahr ins Ausland zu reisen. Sie entschied sich für Italien, lebte zunächst in Florenz, später dann mit Skeaping, den sie 1925 heiratete, zusammen in Rom. In Italien lernte sie von Giovanni Ardini die Steinbildhauerei und das Arbeiten in Marmor. Aber auch Skeaping berichtet, dass er mit Hepworth weiter an ihren Holzbearbeitungsfähigkeiten feilte.[5] Nach der Rückkehr aus Italien ließ sich das Ehepaar in London nieder und machte sich als freischaffendes Künstlerpaar selbstständig (Abb. 1).

Ihre weitere künstlerische Laufbahn ging Hepworth strategisch an: Sie entschied sich bewusst dazu, gemeinsam mit ihrem Mann aufzutreten und auszustellen und damit von seiner zu jenem Zeitpunkt größeren Bekanntheit zu profitieren. Daher verwundert es nicht, dass insbesondere zu Beginn ihrer Karriere Kritiker sie häufig als Mrs. Skeaping oder später als Mrs. Nicholson bezeichneten. Ob sie das tatsächlich störte, ist schwer zu beurteilen. Eleanor Clayton verweist beispielsweise darauf, dass Hepworth und Skeaping ganz bewusst als Paar ausstellten, da dies seitens der Presse größere Aufmerksamkeit erhielt.[6] Auch verhandelten sie einen gemeinsamen Vertrag mit Arthur Tooth & Sons Galleries. Dieser wurde offiziell 1931 beendet, nachdem sich Hepworth und Skeaping getrennt hatten und Hepworth sich mit dem konstruktivistischen Künstler Ben Nicholson liierte. Der fast zehn Jahre ältere Nicholson entstammte einer Künstlerfamilie und war in der internationalen Kunstszene bereits bestens vernetzt. In den ersten Jahren ihrer Ehe stellten die beiden noch gemeinsam aus, so beispielsweise von November bis Dezember 1932 in der Ausstellung *Carvings by Barbara Hepworth, Paintings by Ben Nicholson* bei Arthur Tooth & Son's Gallery (Abb. 2).

Ohne Zweifel war insbesondere Ben Nicholson zu Beginn ihrer Karriere ein wichtiger Partner und Türöffner für Hepworth. Er führte sie in die entsprechenden Kreise ein und stellte sie wichtigen Akteuren der Kunstwelt vor. Regelmäßig reiste er nach Paris, besuchte die dort ansässigen Galerien und andere,

3
Vgl. Wickham 2018, o. S.
4
Vgl. Curtis 1999, S. 90.
5
Vgl. Curtis 1994, S. 13.
6
Vgl. Clayton 2021, S. 39.

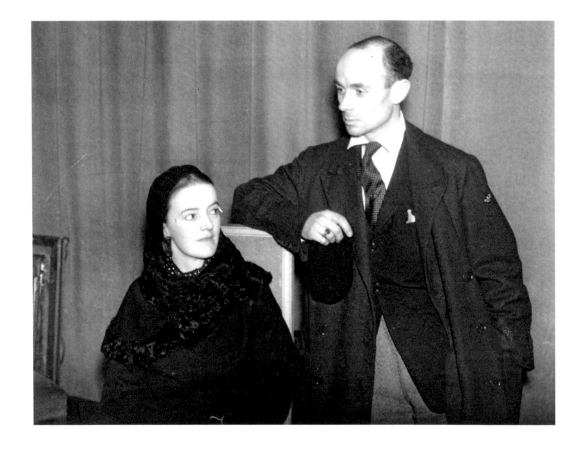

Abb. 2
Ben Nicholson und
Barbara Hepworth
in ihrer Ausstellung bei
Arthur Tooth & Son's
Gallery, 1952

modern arbeitende Künstlerinnen und Künstler. Falls Hepworth nicht persönlich
dabei sein konnte, so erzählte er von ihr und zeigte ihre Skulpturen auf Fotografien.
Die positiven Reaktionen von Künstlerinnen und Künstlern wie Georges Braque,
Pablo Picasso, Jean Hélion, Piet Mondrian, Sophie Taeuber-Arp und Hans Arp oder
Ossip Zadkine waren für Hepworth Bestätigung und halfen dabei, ihre internationale
Reputation zu festigen.[7] Die Tatsache, dass sie sich damit zu Beginn ihrer Karriere
stark auf ihre Ehemänner und ihre Kontakte verließ, mag aus heutiger Sicht wenig
emanzipiert wirken. Doch es ist eine bewusste Entscheidung Hepworths – so urteilt
auch ihre Biografin Eleanor Clayton –, die Realitäten ihrer Genderrolle und die
damit verbundenen Erwartungen auszufüllen.[8]

[7]
Vgl. Holman 2015, S. 29.
[8]
Vgl. Clayton 2021, S. 108.

*Künstlergruppen und
Netzwerke*

Neben der Teilnahme an Ausstellungen und Wettbewerben erwiesen sich die
Verbindungen zu anderen Künstlerinnen und Künstlern und die Mitgliedschaft
in verschiedenen Künstlervereinigungen als fundamental für Barbara Hepworths
berufliches Vorankommen. 1930 trat sie der London Group bei, deren Ziel es war, das
öffentliche Bewusstsein für zeitgenössische Kunst durch jährliche Ausstellungen
zu fördern. Die Gruppe sah sich vor allem als fortschrittliche Alternative zur Royal
Academy. 1931 wurde Hepworth Mitglied der 7&5 Society, zu der auch Ben Nicholson,
Henry Moore und Frances Hodgkins gehörten. Die Vereinigung wandelte sich durch

ihre neuen Mitglieder von einer eher reaktionär eingestellten Gruppe zu einer der führenden Vereinigungen abstrakter Kunst in Großbritannien. Hepworth war bestrebt, auch ihre internationale Anerkennung voranzutreiben und so richtete sie in den 1930er-Jahren ihren Fokus auf Paris, das sich in der Zwischenkriegszeit erneut zu einem der Zentren der modernen Kunst entwickelte. Als besonders effektiv erweist sich in diesem Zusammenhang die Mitgliedschaft bei Abstraction-Création, einer internationalen Vereinigung vorrangig nichtfigurativ arbeitender Künstlerinnen und Künstler, die auf Bestrebungen von Theo van Doesburg zurückging, abstrakt arbeitende Künstlerinnen und Künstler miteinander zu vernetzen. Die Gruppe, die nach van Doesburgs Tod vom belgischen Künstler Georges Vantongerloo und dem französischen Maler Auguste Herbin in Paris gegründet wurde und in ihrer Hochzeit fast vierhundert Mitglieder umfasste, verfolgte dabei kein politisches Programm, sondern diente vor allem der gemeinsamen Ausstellungs- und Publikationstätigkeit. Im Vorwort der ersten gemeinsamen Ausgabe ihrer international vertriebenen Zeitschrift legten sie die unterschiedlichen Richtungen der Abstraktion dar: »Abstraktion, weil einige Künstler durch die allmähliche Abstraktion von den Formen der Natur zur Auffassung der Gegenstandslosigkeit gelangten. Kreation, weil andere Künstler durch eine rein geometrische Auffassung oder durch die ausschließliche Verwendung von Elementen, die gemeinhin als abstrakt bezeichnet werden, wie Kreise, Ebenen, Balken, Linien usw., direkt zur Gegenstandslosigkeit gelangten.«[9] Neben Hepworth und Nicholson, die 1933 Mitglieder wurden, waren dort über die Jahre Künstlerinnen und Künstler wie Naum Gabo, Antoine Pevsner, Piet Mondrian, El Lissitzky, Wassily Kandinsky, Max Bill, Hans Arp und Sophie Taeuber-Arp, Constantin Brâncuși, Alexander Calder und viele weitere aktiv. Im Jahr 1934 verlor die Gruppe jedoch an Bedeutung, als zahlreiche Künstlerinnen und Künstler wegen inhaltlicher Auseinandersetzungen ausschieden, unter ihnen auch Hepworth. Dennoch verhalf ihr die kurze Zeit ihrer Mitgliedschaft zu einem Bekanntheitsschub und zahlreichen Kontakten.

Im Jahr 1933 war Hepworth Gründungsmitglied der Vereinigung Unit 1, eines Zusammenschlusses von Künstlerinnen und Künstlern aus Architektur, Malerei und Skulptur. Insbesondere durch die gemeinsame Publikation *Unit 1* sollte die englische Avantgardekunst bekannt gemacht werden. Das Anliegen der Vereinigung war, die beiden zu dieser Zeit vorherrschenden künstlerischen Hauptströmungen, die Abstraktion und den Surrealismus, miteinander zu verbinden. Die erste und einzige Ausstellung der Gruppe unter dem Titel *Unit One* fand 1934 statt und wurde von einem Buch begleitet, das den Untertitel *The Modern Movement in English Architecture, Painting and Sculpture* trug. Es enthielt Erläuterungen zu allen Künstlerinnen und Künstlern, Fotografien ihrer Werke und eine Einführung des Kritikers und Dichters Herbert Read, der zu einem der wichtigsten Promotoren der Moderne in Großbritannien gehört. Die Vereinigung hatte nicht lange Bestand und auch die Publikation ist aus heutiger Sicht zwar ein wertvolles Dokument, erzielte jedoch nicht den erwünschten Effekt, und so schrieb Nicholson Hepworth 1934 aus Paris, keiner hätte überhaupt Notiz von der Veröffentlichung genommen.[10] 1935 löste sich die Gruppe bereits wieder auf, war jedoch, trotz ihrer kurzen Existenz, extrem wichtig für die Etablierung Londons als Zentrum der abstrakten Kunst und Architektur in den 1930er-Jahren.

Die Machtergreifung der Nationalsozialisten in Deutschland und die daraus resultierende Diffamierung und Diskriminierung der modernen Kunst führte spätestens mit dem Ausbruch des Krieges im September 1939, dem deutschen

9
Hélion 1932, S. 1: »abstraction, parce que certains artistes sont arrivés à la conception de la non-figuration par l'abstraction progressive des formes de la nature. creation [sic!], parce que d'autres artistes ont atteint directement la non-figuration par une conception d'ordre purement géométrique ou par l'emploi exclusif d'éléments communément appelés abstraits, tels que cercles, plans, barres, lignes, etc.«

10
Vgl. Holman 2015, S. 31.

Einmarsch in Frankreich im Jahr 1940 und der Etablierung des Vichy-Regimes zu einem Exodus der künstlerischen und intellektuellen Avantgarde. Auch in Großbritannien beschlossen viele Künstlerinnen und Künstler, die Großstädte zu verlassen und aufs Land zu ziehen. Barbara Hepworth und ihren Ehemann Ben Nicholson zog es 1939 nach St Ives, damals ein kleines Fischerdorf an der Nordküste Cornwalls, das sich während der Kriegsjahre zu einem Rückzugsort für zahlreiche bildende Künstlerinnen und Künstler entwickelte. Hepworths starke Naturverbundenheit, die sie schon immer verspürt hatte, wurde durch den Umzug nach Cornwall intensiviert und zu einem bestimmenden Faktor in ihrem künstlerischen Werk. Das Haus von Hepworth und Nicholson entwickelte sich zu einem Treffpunkt von Kreativen aus Kunst, Literatur und Musik, die sich austauschten und gemeinsame Ideen sowie Konzepte für Ausstellungen und Veranstaltungen entwickelten.

Die Tatsache, dass Barbara Hepworth mit einer Vielzahl von Künstlerinnen und Künstlern der europäischen Avantgarde persönlich bekannt war und sich im Laufe ihrer Karriere in einem dynamischen Netzwerk von fortschrittlich denkenden Kunstschaffenden und Intellektuellen bewegte, trug entscheidend dazu bei, dass sie ihre Bekanntheit steigern und ihren Ruf als international anerkannte Künstlerin festigen konnte. Insbesondere die Kontakte und das Wohlwollen etablierter Künstler wie Constantin Brâncuși, Piet Mondrian oder Hans Arp erwiesen sich als hilfreich.

Ausstellungen, Monumente und
museale Ankäufe

Neben der Mitgliedschaft in Künstlergruppen und -netzwerken arbeitete Hepworth intensiv daran, ihr Werk möglichst umfangreich und weltweit in Ausstellungen zu präsentieren. Nach den ersten Gemeinschaftspräsentationen mit Skeaping und Nicholson stellte ihre Beteiligung an *Abstract and Concrete* (1936), der ersten Überblicksausstellung abstrakter Kunst in England, einen frühen Höhepunkt dar. Die Schau brachte insgesamt sechzehn internationale Künstlerinnen und Künstler (darunter Arp, Calder, Gabo, Alberto Giacometti, Moore und Mondrian) zusammen und war nach Oxford auch in Liverpool, Newcastle upon Tyne, London und Cambridge zu sehen. Hepworth bot die Ausstellung eine großartige Möglichkeit, ihre Arbeiten zusammen mit Künstlerinnen und Künstlern zu zeigen, denen sie sich konzeptuell nahe fühlte. Im selben Jahr kaufte das Museum of Modern Art mit *Discs in Echelon* (1935) eine erste Arbeit von ihr an. 1937 folgte Hepworths erste Einzelausstellung bei Alex Reid & Lefèvre in London sowie ein Jahr später die Teilnahme an einer Ausstellung zur abstrakten Kunst im Stedelijk Museum in Amsterdam. Mit Ausbruch des Zweiten Weltkrieges nahm auch die Ausstellungstätigkeit ab, doch bereits kurz nach Kriegsende konnte Hepworth an ihre vorangegangenen Erfolge anknüpfen: Schon 1946 wurde sie eingeladen, am Wettbewerb für die Waterloo Bridge teilzunehmen und im Jahr 1949 zeigte sie ihre Werke zum ersten Mal in den USA. Im Jahr 1950 erhielt sie dann auch die offizielle Anerkennung des britischen Staates, als sie aufgefordert wurde, den britischen Pavillon auf der XXV Biennale von Venedig zu bespielen. Im selben Jahr erwarb die Tate ihre erste Arbeit. 1951 realisierte sie mit *Turning Forms* und *Contrapuntal Forms*

im Rahmen des Festivals of Britain ihre ersten Arbeiten im Außenraum. Im selben Jahr folgte die Arbeit *Vertical Form* (1951) für das Hatfield Technical College, im Jahr 1960 die Arbeit *Meridian*, die am State House in London zu sehen ist, und im Jahr 1963 *Winged Figure* an der prominenten Einkaufsmeile Oxford Street in London (Abb. 3).

Die wohl bekannteste Arbeit im Außenraum ist aber die Skulptur *Single Form* vor dem Gebäude der Vereinten Nationen, die dem kurz zuvor unter dramatischen Umständen verstorbenen UN-Generalsekretär Dag Hammarskjöld gewidmet ist, mit dem Hepworth auch persönlich bekannt war. In seinem Entstehungsjahr 1964 stellte das Monument die erste abstrakte, großformatige, öffentliche Skulptur im New Yorker Stadtgebiet dar. Die große Anzahl an öffentlichen Aufträgen in den 1950er- und 1960er-Jahren zeugte nicht nur von Hepworths wachsendem Renommee, sondern brachte ihre Kunst auch in den öffentlichen Raum und damit in das Bewusstsein der Gesellschaft.

Zeitgleich mit dem Anstieg ihrer öffentlichen Aufträge wuchs auch die Anzahl ihrer Ausstellungsbeteiligungen: In den 1950er-Jahren zeigte sie ihre Arbeiten wiederholt in Nordamerika, unter anderem in New York, San Francisco, Washington D. C., Montreal und Toronto. Im Jahr 1959 nahm Hepworth neben dem Maler Francis Bacon und dem Grafiker Stanley Hayter als Repräsentantin Großbritanniens an der V. São Paulo Biennale (1959 bis 1960) teil und gewann den Großen Preis (Abb. 4). Im Anschluss wurden zahlreiche ihrer Arbeiten auf eine vom British Council organisierte Ausstellungstournee durch Südamerika geschickt.[11] Für Hepworth bedeuteten die São Paulo Biennale und die anschließende Ausstellungstournee die perfekte Gelegenheit, ihr Werk auch außerhalb Europas und den Vereinigten Staaten bekannt zu machen. Ebenfalls im Jahr 1959 war sie auf der zweiten *documenta* vertreten, die schon zum damaligen Zeitpunkt zu den weltweit wichtigsten Ausstellungen der Gegenwartskunst gehörte. Zwischen 1964 und 1965 zeigte sie ihre Werke unter anderem in Kopenhagen, Stockholm, Helsinki und Oslo, im Anschluss hatte sie eine große Retrospektive im Kröller-Müller Museum Otterlo, die anschließend noch in die Kunsthalle Basel, nach Turin, Karlsruhe und Essen reiste. Im Jahr 1968 erhielt sie zudem die Gelegenheit, ihre Werke im Rahmen einer großen Retrospektive in der Tate zu zeigen, was neben Hepworth nur vier weiteren Frauen zu ihren Lebzeiten gelang.[12]

Ohne alle Einzelheiten der Ausstellungsbeteiligungen Hepworths nachzuvollziehen, sollte diese Aufzählung doch verdeutlichen, dass die Künstlerin zeit ihres Lebens äußerst erfolgreich war und durch ihre Präsentationen weltweite Bekanntheit erlangte. Sie achtete genau darauf, wie ihre Werke gezeigt wurden und äußerte wiederholt ihren Missmut, wenn dies einmal nicht ihren Vorstellungen entsprach. Ihr war vor allem daran gelegen, die Vielfalt ihrer künstlerischen Materialien und Werke zu zeigen und sie bevorzugte dabei starke Gegenüberstellungen, die sich durch Dynamik auszeichnen und auf gar keinen Fall zu »diskret« oder gar »ladylike« wirken sollten.[13] Penelope Curtis weist darauf hin, wie wichtig es für Hepworth war, die richtigen Sammler und Galeristen zu haben, in den wichtigsten Ausstellungen und Museen vertreten zu sein und in der Öffentlichkeit angemessen wahrgenommen zu werden. So war sie insbesondere mit der Auswahl und Präsentation ihrer Werke auf der Kasseler *documenta* unzufrieden. In diesem Kontext warf sie vor allem ihrer Galerie Gimpel Fils in London vor, sie habe sich nicht adäquat um ihre Belange gekümmert und insbesondere internationale Ausstellungen vernachlässigt.[14]

11
Stationen waren Montevideo in Uruguay, Buenos Aires in Argentinien, Santiago und Valparaíso in Chile und Caracas in Venezuela.

12
Vgl. Deepwell 1998, S. 78.

13
Hepworth 1950, zit. nach Curtis 1998, S. 152.

14
Vgl. Smith 2015, S. 93.

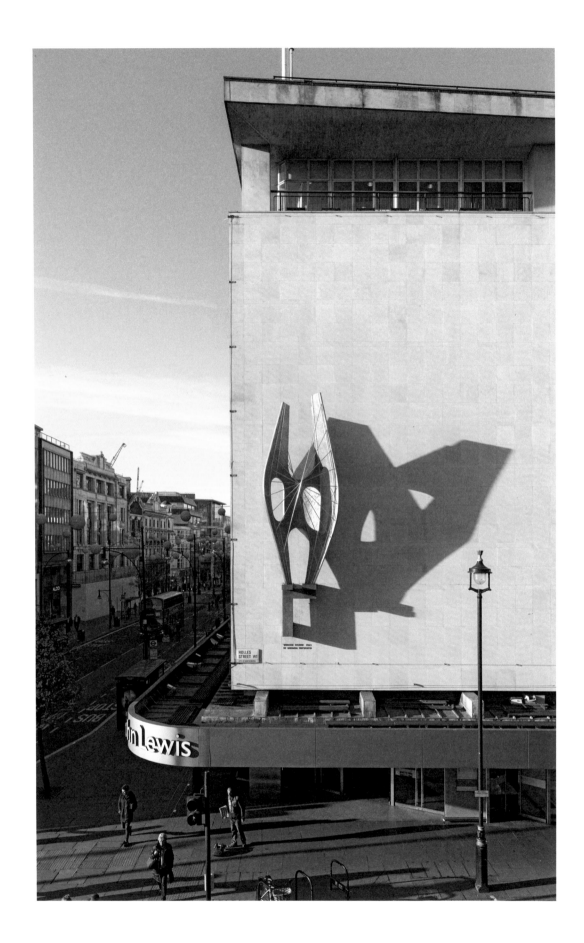

Abb. 5
Winged Figure von
Barbara Hepworth an
der Kreuzung Holles
Street und Oxford Street,
London, 1963

Abb. 4
Ausstellungsansicht
mit Werken von
Barbara Hepworth,
V. Biennale von
São Paulo, 1959

Die Rolle der Kritik

In seiner Einführung zu *Unit 1* postuliert Herbert Read, dass sich echte Künstlerinnen und Künstler dadurch auszeichnen würden, dass sie sich weder an Regeln halten, noch vorbereiteten Wegen und Denkformen folgen würden. Da sie etwas komplett Neues kreierten, obläge es ihnen, für ihre Kunst ein Publikum zu schaffen, das ihre Arbeit zu schätzen wisse. Sie müssten zu »Propagandisten« ihrer Kunst werden.[15] Barbara Hepworth schien diese Auffassung zu teilen, denn seit den frühen 1930er-Jahren nutzte sie bevorzugt international erscheinende Publikationen, um sich und ihre Kunst bekannt zu machen.[16] Neben den begleitenden Publikationen zu Unit 1 und Abstraction-Création, die Hepworths Werk im Kontext der europäischen Kunst etablierten, verdankte sie ihre Bekanntschaft im US-amerikanischen Raum dem Magazin *Axis*, das zwischen 1935 und 1937 erschien und auf Initiative Jean Hélions von Myfanwy Evans und ihrem Ehemann John Piper herausgegeben wurde. Auch wenn die Zeitschrift kommerziell nicht erfolgreich war, so trug sie stark dazu bei, die dort beworbenen Künstlerinnen und Künstler in den USA bekannt zu machen: 1936 empfahl *The Bulletin of the Museum of Modern Art* in New York *Axis* und *The Studio* als einzige englische Publikationen zur Orientierung über aktuelle künstlerische Strömungen.[17] Zeitgleich mit der Einstellung von *Axis* erschien 1937 die fast dreihundert Seiten umfassende Publikation *Circle: International Survey of Constructive Art*, herausgegeben von Nicholson, Gabo und dem Architekten Leslie Martin. Hepworth war eng in die Produktion eingebunden und kümmerte sich vor allem um Fragen des Layouts und der Herstellung.[18] Das Buch wurde parallel zur Ausstellung *Constructive Art* in der London Gallery publiziert. Kommerziell war es wenig erfolgreich, jedoch

15
Vgl. Read 1934, S. 11–12.
16
Vgl. Holman 2015, S. 27.
17
Vgl. ebd., S. 33.
18
Vgl. ebd., S. 32.

wurden von den sechshundertfünfundsiebzig Exemplaren insgesamt zweihundert-
fünfzig in die USA verkauft. Wie die Kuratorin Valerie Holman einwendet, lässt sich
der Erfolg solcher Publikationen nur schwer in den Verkaufszahlen messen, da sie
ihre Wirkung auch dadurch entfalteten, dass sie in anderen Medien besprochen und
die enthaltenen Ideen aufgegriffen und weiter verbreitet wurden.[19]

Fast genauso wichtig für Hepworths internationale Etablierung war
die Bekanntschaft mit bekannten Kritikern wie dem eingangs zitierten Herbert
Read. Aus heutiger Sicht erscheint diese Verbindung vermutlich noch bedeutsamer
als aus damaliger Perspektive. Hat es sich doch retrospektiv betrachtet gezeigt, dass
Künstlerinnen und Künstler in jener Zeit vor allem dadurch im Gedächtnis blieben,
dass über sie berichtet wurde und sie in wichtigen Standardwerken erwähnt wurden.
Durch die enge Freundschaft mit Read, dem wohl einflussreichsten Kunsthistoriker
der britischen Nachkriegsmoderne, verfügte Hepworth über einen der profiliertesten
Fürsprecher und Promotoren ihrer Kunst. Der ebenfalls aus Yorkshire stammende
Read schrieb bereits 1932 einen Essay über Hepworth, wurde in der Folge ein Freund
und Fürsprecher, später dann auch Nachbar von Hepworth, Nicholson und Moore, als
er 1933 ebenfalls in The Mall Studios einzog[20] – eine Verbindung, von der alle danach
gleichermaßen profitieren sollten. Als sich Read in der Nachkriegszeit zu einem
der machtvollsten Protagonisten innerhalb der britischen Kunstkritik entwickelte,
bestand zwischen ihm und Hepworth also bereits eine enge freundschaftliche
Verbundenheit. Herauszustellen ist die Tatsache, dass Hepworth die einzige
Künstlerin war, deren Werke Read wiederholt und ausführlich erwähnte. Doch
auch die wiederholten Besprechungen seinerseits geschahen im Rahmen einer
binären Geschlechterdifferenzierung, wie der Kurator und Autor Stephen Feeke
feststellt. Er sieht insbesondere die Einleitung zur ersten Hepworth-Biografie
(1952) in diesem Zusammenhang als kritisch an, da er ein geschlechtsspezifisches
Paradigma ausmacht, mit welchem Read Hepworths künstlerische Leistungen zudem
als zweitrangig hinter den Leistungen Moores einordnet.[21] Tatsächlich scheint es
fragwürdig, dass in Herbert Reads *The Art of Sculpture* Hepworth lediglich einmal
Erwähnung findet, während Moores Kunst umfänglich besprochen wird.

Katy Deepwell nimmt an, dass die enge Anbindung an Herbert Read
mit ursächlich dafür gewesen sein könnte, dass Hepworths Werk nach ihrem Tod in
der öffentlichen Wahrnehmung an Bedeutung verlor, was unter Umständen hätte
verhindert werden können, wenn Hepworth bereits zu Lebzeiten den Kreis ihrer
Kritiker geöffnet hätte.[22] Es ist zu vermuten, dass andere Kritiker vielleicht ein
anderes Narrativ gewählt hätten, eines, das Hepworths künstlerische Genese nicht
im Vergleich mit respektive in Abgrenzung zu Henry Moore entwickelte. Denn wie
stark diese künstlerische Konkurrenz im Fokus insbesondere männlicher Kritiker
stand, zeigte sich immer wieder in ihren Äußerungen über Hepworth. In Texten von
Herbert Read, Adrian Strokes, Lawrence Alloway oder David Lewis war es immer
Moore, der als Referenz für Hepworth gewählt wurde. So unterscheidet Lewis
beispielsweise die Arbeiten der beiden dahingehend, dass er Hepworths Skulpturen
die Eigenschaft zuweist, in harmonischem Einklang mit ihrer Umgebung zu sein,
Moores Werke hingegen würden durch ihren visuellen Kontrast eine besondere
Signifikanz und gewaltige Kraft ausstrahlen.[23] Alloway schrieb anlässlich Hepworths
Ausstellung in der Whitechapel Art Gallery 1954: »Ihr Gespür für Stein und Holz ist
ausgeprägt, weniger stark als das von Moore, aber subtiler: es ist ihre Strategie, eher
zu überzeugen als ihr Material zu beherrschen.«[24]

[19]
Vgl. ebd., S. 35
[20]
Vgl. Clayton 2021, S. 55.
[21]
Vgl. Feeke 2022, S. 2.
[22]
Vgl. Deepwell 1998.
[23]
Vgl. Lewis 1955, S. 519.
[24]
Alloway 1954, S. 45: »Her feeling
for stone and wood is distinguished,
less powerful than Moore's, but
more subtle: it is her strategy to
appear to persuade rather than
dominate her material.«

Aus heutiger Sicht erscheinen viele der Texte über Hepworth sehr stark auf geschlechtsspezifische Unterschiede ausgerichtet zu sein und dabei Moore als Mann die größere Bedeutung zuzusprechen. Read zog ebenfalls geschlechtsspezifische Faktoren heran, um Moore und Hepworth zu vergleichen, betonte aber ebenfalls (und dies sollte sich als besonders nachteilig für Hepworth erweisen) vor allem die Seniorität Moores und rückte ihn damit in eine Art Lehrerposition.[25] So hielt sich in vielen Publikationen hartnäckig die Annahme, es sei Moore gewesen, der als erster auf die Idee gekommen sei, eine Skulptur zu durchbohren. Dabei ist mittlerweile belegt, dass Hepworth diese Technik zum ersten Mal bereits im Jahr 1931 in ihrer heute verschollenen Arbeit *Pierced Form* verwendete, Henry Moore jedoch erst das Jahr 1932 zum »Year of the Hole« ausrief.

Zwar ist nicht abzustreiten, dass gerade zu Beginn ihrer künstlerischen Laufbahnen beider Skulpturen über viele Gemeinsamkeiten verfügen. Die daraus unter anderem von Herbert Read gezogene Schlussfolgerung, dass Moore der fünf Jahre jüngeren Hepworth als Vorbild gedient habe, erscheint vor diesem Hintergrund aber fragwürdig. Katy Deepwell weist darüber hinaus darauf hin, dass Reads zahlreiche Verweise auf den Einfluss anderer Künstlerpersönlichkeiten wie Constantin Brâncuși, Nicholson, Gabo und eben Moore den Eindruck erwecken, Hepworth habe diese nachgeahmt, so als habe es ihr an eigener, genuin künstlerischer Originalität gefehlt.[26] Angesichts dieser hier nur skizzenhaft geschilderten Situation verwundert es nicht, dass Hepworth ein starkes Augenmerk auf die Rezeption ihrer Werke legte und dass sie mitunter versuchte, sie zu beeinflussen oder gar vorzugeben.

Hepworth als Kritikerin und Fürsprecherin in eigener Sache

»Es ist sehr schwierig für mich zu sprechen, denn ich kann nur durch meine Skulptur kommunizieren«.[27] – Mit diesen Satz begann Barbara Hepworth die Rede anlässlich der Enthüllung ihrer Skulptur *Single Form* vor dem Hauptgebäude der United Nations in New York. Wie wenig diese Selbsteinschätzung zutraf, zeigte sich bei einer genaueren Betrachtung ihrer schriftlichen und mündlichen Zeugnisse, in denen Hepworth äußerst selbstbewusst und präzise ihre Kunst reflektierte, analysierte und einordnete.[28] Aus heutiger Sicht würde man eher urteilen, dass es gerade ihre Kommunikationsstärke war, die zu einem elementaren Baustein ihrer internationalen Etablierung wurde und zur Formung ihres öffentlichen Bildes beitrug. Katy Deepwell wies in ihrem Text »Hepworth and her critics« darauf hin, dass sich die überwiegende Mehrheit der Kritiker immer wieder auf Hepworths eigene Aussagen und Erklärungen bezogen. Die Künstlerin gab insgesamt zwei Autobiografien heraus, deren erste, *Barbara Hepworth: Carvings and Drawings*, bereits 1952 zusammen mit einer Einführung von Herbert Read erschien. In der zweiten, *A Pictorial Autobiography* (1970), unterteilte sie ihr Leben in vier chronologische Abschnitte, in Kindheit und Jugend, die Jahre mit Ben Nicholson, die Zeit im südenglischen St Ives und die 1960er-Jahre, die Hepworth als »New Decade« bezeichnete. Der Fokus lag dabei auf der Darstellung einer ständigen Weiterentwicklung und dem Narrativ einer äußerst produktiven und erfolgreichen Künstlerin, der es gelang, Familie und Karriere zu vereinen.[29] Es war ihr darüber hinaus auch ein Anliegen, mit ihrer Biografie einige Daten zu korrigieren, die etwa Hepworths künstlerische Innovation

25
Vgl. Read 1952, S. IX.
26
Vgl. Deepwell 1998, S. 105.
27
Hepworth 1964, wiederabgedr. in Bowness 2015, S. 181: »It is very difficult for me to speak, because I can only communicate through my sculpture«.
28
Das 2015 veröffentlichte Sammelwerk *Barbara Hepworth: Writings and Conversations* macht zahlreiche vergriffene und unzugängliche Schriften von Hepworth zugänglich und belegt ihre große sprachliche Begabung wie auch ihr Sendungsbewusstsein.
29
Vgl. Deepwell 1998, S. 99.

des *Piercings* irrtümlich zeitlich hinter Moore einordnen: »Der Hauptzweck war es, bestimmte Daten unanfechtbar zu machen. Meine Datierungen sind von den Autoren Henry Moores stark verändert worden.«[30] Durch die Veröffentlichung dieser Biografien bestimmte Hepworth selbst ganz entscheidend das Bild mit, das von ihr in der Öffentlichkeit entstand.[31] Ohne daran übermäßige Kritik zu üben, war es dennoch ein Fakt, den es zu beachten galt und der besonders in Bezug auf die sorgsame Konstruktion ihres öffentlichen Bildes von großer Relevanz war. Nachdem sie gerade zu Beginn ihrer Karriere immer wieder unzufrieden mit der fotografischen Präsentation ihrer Werke war, nahm sie diese zeitweise selbst in die Hand. Sie verwendete die Fotografien auch für die weltweite Vermarktung, indem sie sie an potenzielle Käufer:innen und Fürsprecher:innen schickte. Es existieren zahlreiche Aufnahmen, die Hepworth bei der Arbeit in ihrem Atelier zeigen und dabei den Fokus vor allem auf die gekonnte Inszenierung der Künstlerin bei der eigenhändigen Arbeit an ihren Werken legen (Abb. 5). Auguste Rodin war einer der ersten Künstler gewesen, der die Bedeutung der Fotografie für die Vermarktung seiner Skulpturen erkannt und sie dazu verwendet hatte, sich und sein Werk bekannt zu machen. Ähnlich ging auch Hepworth vor, und achtete, so urteilt die Kuratorin

[30]
Brief von Barbara Hepworth an Ben Nicholson, 31. Mai 1970: »Its main use was to put beyond dispute certain dates. My dates have been much altered by writers on Henry Moore«, zit. nach Curtis 1994, S. 146.
[31]
Vgl. Deepwell 1998, S. 97.

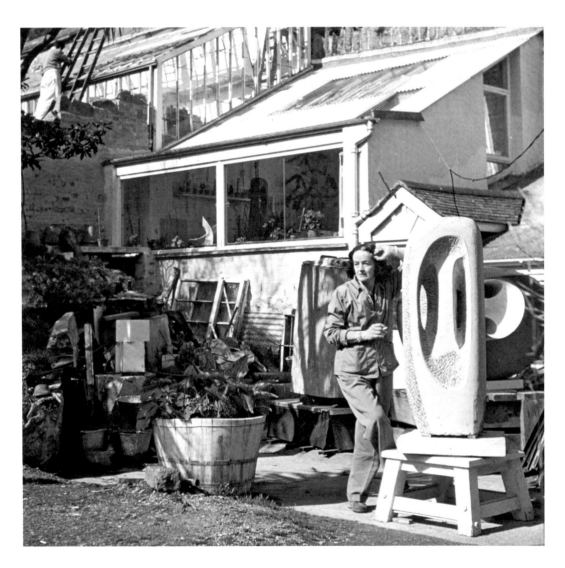

Abb. 5
Barbara Hepworth mit der Arbeit *Stone Figure (Fugue II)* im Garten ihres Studios in St Ives, Cornwall, 1957

Inga Fraser, ganz bewusst darauf, welche Geschichte sie medial erzählte und wie sie ihre Kunst in die öffentliche Wahrnehmung brachte. Valerie Holman weist darauf hin, dass es vor allem Hepworths schriftliche Äußerungen, aber auch die Reproduktionen ihrer Arbeiten waren, die sie international bekannt machten.[32]

Das Problem der Fotografien ist allerdings, dass sie keine Verbildlichung der Räumlichkeit ermöglichten und ein auf Allansichtigkeit angelegtes Werk zweidimensional reduzierten. So ist es nicht verwunderlich, dass Hepworth auch dem Medium des Films sehr aufgeschlossen gegenüberstand. Penelope Curtis weist darauf hin, dass der Film wegen der Möglichkeit, verschiedene Ansichten zu zeigen, ein besonders geeignetes Medium gewesen sei, um Hepworths Skulpturen einzufangen.[33] Wie stark die Inszenierung dabei zuweilen war, belegt der 1952 von Dudley Shaw Ash produzierte Film *Figures in a Landscape*. Neben Aufnahmen im Studiogarten zeigen zahlreiche Szenen die Figuren in der kornischen Landschaft, etwa am Strand, aber auch an außergewöhnlichen Orten, wie beispielsweise an der Mên-an-Tol, einer Megalithformation aus der Bronzezeit (Abb. 6). Hepworth selbst war mit dem finalen Ergebnis sehr unzufrieden und versuchte daher, in der Folgezeit stärker in die Produktion einzugreifen. Fraser zeigt auf, dass Hepworth nicht nur die Zeit für Filmaufnahmen vorschlug, sondern mitunter ganze Skripts verfasste und bewusst Einfluss auf die Inhalte zu nehmen versuchte.[34] Auch in anderen Bereichen finden sich zahlreiche Beispiele dafür, wie sorgsam Hepworth in Bezug auf ihre öffentliche Repräsentation war. So schrieb sie beispielsweise an den Kunsthistoriker Reginald Howard Wilenski, von dem 1932 das Buch *The Meaning of Modern Sculpture* erschien, dass ihr die Abbildung ihres Werkes als nicht repräsentativ genug erscheine.[35] Selbst gegenüber ihren bevorzugten Kritikern Herbert Read, Adrian Stokes und deren Texten äußerte sie immer wieder Kritik.[36] Hepworth war also nicht nur eine erfolgreiche Künstlerin und Geschäftsfrau, sondern auch Schriftstellerin und Selbstdarstellerin, die es persönlich in die Hand nahm, ihr öffentliches Bild und ihre Reputation zu formen.[37]

32
Vgl. Holman 2015, S. 27.
33
Vgl. Curtis 1998, S. 108.
34
Vgl. Fraser 2015, S. 81.
35
Vgl. Holman 2015, S. 28.
36
Vgl. Curtis 1994, S. 27.
37
Ausst.-Kat. Liverpool /
New Haven /
Toronto 1994, S. 147.

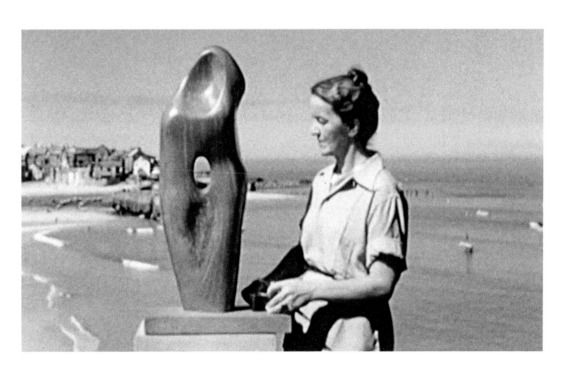

Abb. 6
Still aus Dudley Shaw Ashtons Dokumentarfilm über Barbara Hepworth, *Figures in a Landscape*, 1953

Nach Hepworths großen Erfolgen zu Lebzeiten wurde es nach ihrem Tod zunächst still um sie. Erstaunlicherweise fand sie auch im Rahmen der feministischen Kunstgeschichte kaum Beachtung. Sherry Buckberrough vermutet, dass dies der Tatsache geschuldet ist, dass Hepworth sich nicht explizit als feministische Künstlerin verstand, sondern lediglich ihren rechtmäßigen Platz innerhalb der Kunstgeschichte beanspruchte: »Ich habe nie verstanden, warum das Wort ›weiblich‹ als Kompliment für das eigene Geschlecht angesehen wird, wenn man eine Frau ist, aber eine abwertende Bedeutung hat, wenn es auf etwas anderes angewendet wird. Die weibliche Sichtweise ist eine Ergänzung zur männlichen«.[58] An anderer Stelle führte sie aus, dass es ihrer Meinung nach zwar geschlechtsspezifische Unterschiede in Bezug auf Sensibilität und Wahrnehmung gab, diese aber nicht zu einer grundlegenden Konkurrenz zwischen den Geschlechtern führten, sondern vielmehr als Bereicherung zu sehen wären.[59] Hepworth war der Meinung, dass Kunst geschlechtsneutral und allein der Qualität nach zu beurteilen war: Entweder war sie gut oder sie war es nicht.[40] Vielleicht ist es diese Neutralität in Bezug auf Genderfragen, die dazu geführt hat, dass Hepworth von der feministischen Kunstgeschichte weitestgehend ignoriert wurde. Eine derartige Haltung, so Buckberrough, erregte im kritischen Umfeld der 1980er-Jahre, in denen die Fragen nach ethnischer oder geschlechtlicher Identität eine übergeordnete Rolle spielten, keine Aufmerksamkeit mehr.[41] Eine merkwürdige Dichotomie, hätten doch sowohl Barbara Hepworths künstlerisches Werk als auch ihre Persönlichkeit durchaus das Potenzial gehabt, auf ähnliche Weise wie Rodin nachfolgenden Generationen abstrakt arbeitender Bildhauerinnen als Wegbereiterin zu dienen. Aber sie bleibt, so urteilt etwa Claire Doherty, ein Phänomen – eine Künstlerin, deren Renommee trotz ihrer herausragenden Erfolge zu Lebzeiten und ihrer wichtigen Position innerhalb der Bewegung der Avantgarde, nach ihrem Tod lange zwischen Berühmtheit und Unbekanntheit schwankte.[42]

 Eine Neubewertung erfuhr ihr Werk erst fast zwanzig Jahre nach ihrem Tod dank einer großen Retrospektive an der Tate Liverpool im Jahr 1994/95. Seitdem wuchs die Zahl von Ausstellungen und Publikationen zu ihr und ihrem Werk. In der Folge erfuhr auch ihre Kunst seitens der jüngeren Generationen wieder mehr Beachtung, wie es die in dieser Ausstellung gezeigten Positionen von Künstlerinnen und Künstlern wie Claudia Comte, Tacita Dean oder Julian Charrière unter Beweis stellen. Es bleibt festzuhalten, dass Barbara Hepworth gleichwohl eine treibende Kraft und Pionierin innerhalb der Kunst der Moderne war und ihre Arbeiten entscheidend dazu beigetragen haben, der Abstraktion neue Impulse zu verleihen, ohne dabei eine feministische Position ins Feld zu führen. Sie war in der internationalen Kunstszene hervorragend vernetzt und wusste sich geschickt selbst zu vermarkten sowie ihre Kontakte zu bedeutenden Protagonistinnen und Protagonisten der Kulturwelt zu nutzen.

58
Hepworth 1952, wiederabgedr. in Bowness 2015, S. 72: »I have never understood why the word feminine is considered to be a compliment to one's sex if one is a woman but has a derogatory meaning when applied to anything else. The feminine point of view is a complementary one to the masculine«.

59
Vgl. Hepworth, unveröffentlichtes Manuskript der späten 1950er-Jahre, wiederabgedr. in Bowness 2015, S. 131.

40
Vgl. Winterson 2003, o. S.

41
Vgl. Buckberrough 1998, S. 47.

42
Vgl. Doherty 1996, S. 163.

»Eine wesentliche Aufgabe von Skulptur
besteht für mich darin, die Bedeutung
des Menschen und seine grundlegende
Einheit mit der Natur zum Ausdruck zu
bringen. Geste, Bewegung, Rhythmus, ob im
menschlichen Verhalten oder in der Natur,
sind von entscheidender Wichtigkeit.«

Barbara Hepworth, 1965

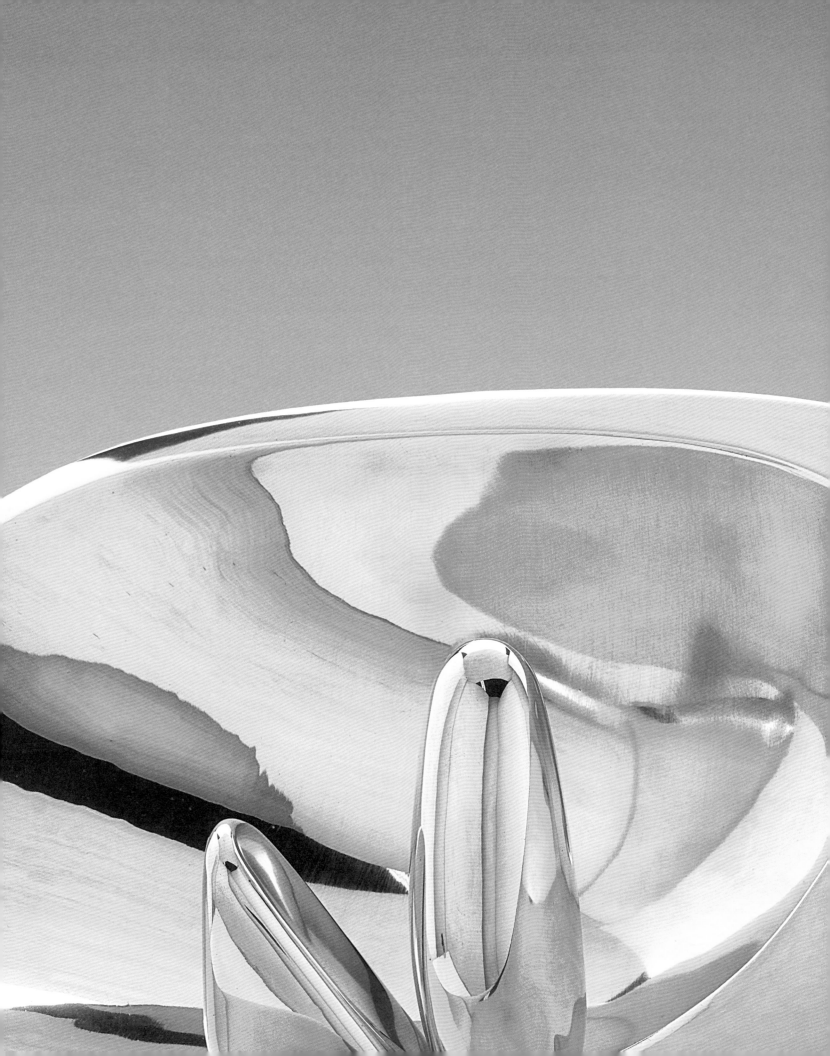

Barbara Hepworth
Oval with Two Forms, 1971

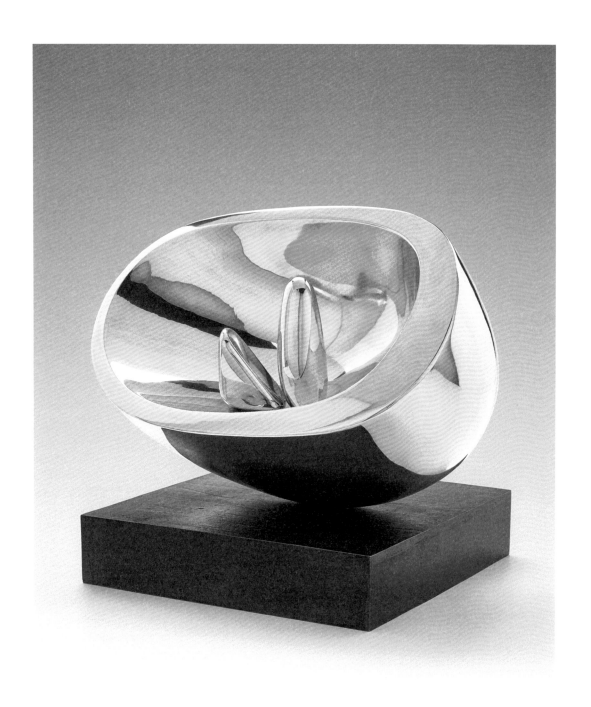

Barbara Hepworth
Two Figures, 1964

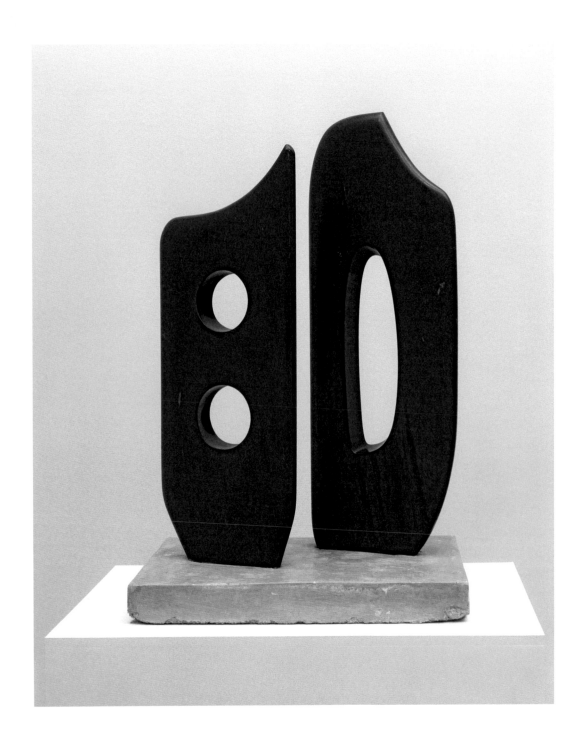

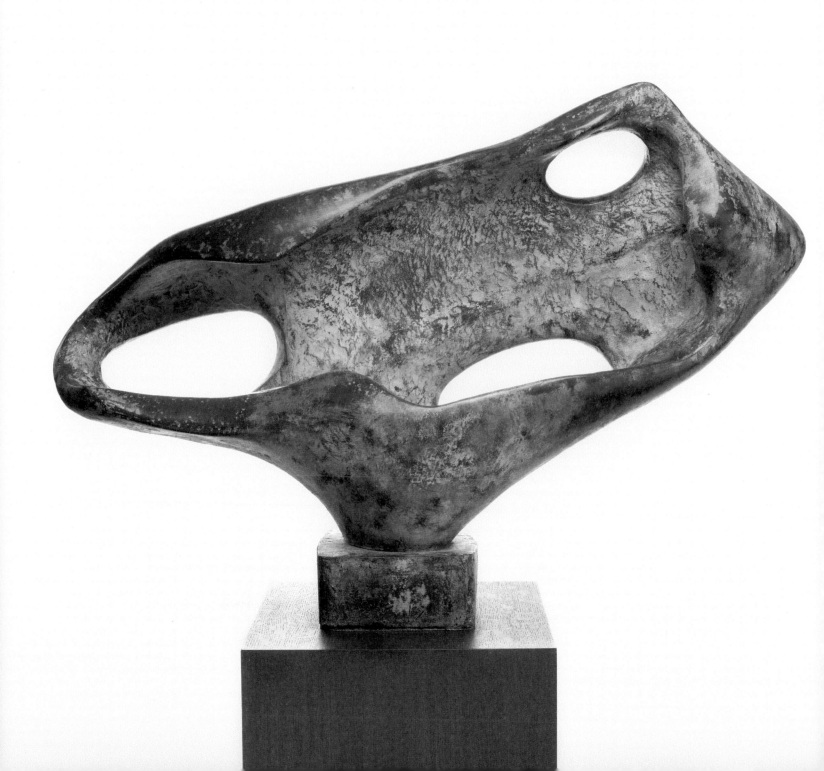

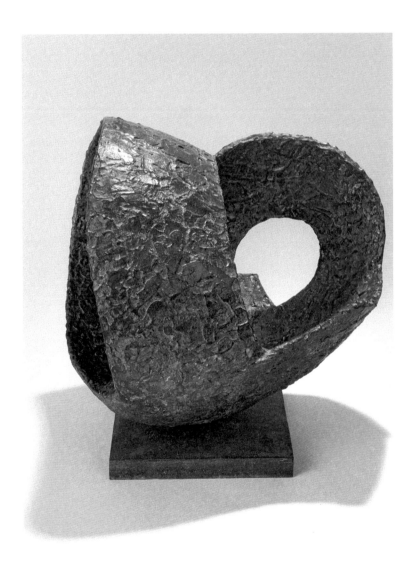

Barbara Hepworth
Involute II, 1956

Barbara Hepworth
Stringed Figure (Curlew), 1956

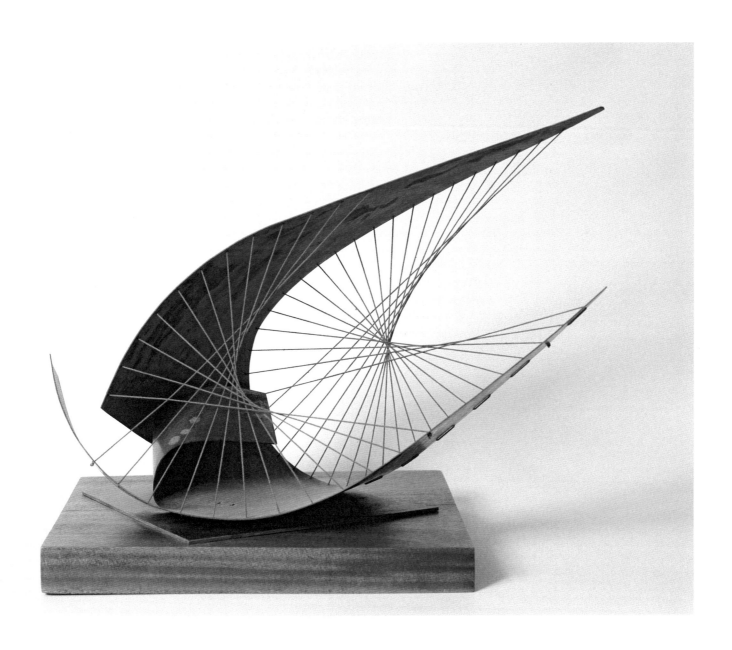

Abb. 1
Hepworth zeichnet auf dem
Rosewall über St Ives, 1961
Filmstill aus der TV-Dokumentation
der BBC *Barbara Hepworth*,
Regie: John Read

Landschaft einer Bildhauerin:
Barbara Hepworth und das Land
Eleanor Clayton

»Über Landschaft kann ich nicht schreiben, ohne auch die menschliche Figur und den menschlichen Geist zu erwähnen, die sie bewohnen. Die gesamte Kunst der Bildhauerei besteht für mich in der Vereinigung beider Elemente – im Gleichgewicht von Sinneseindruck und Aufrufung des Menschen in diesem Universum.«[1]

In einem 1961 gedrehten Dokumentarfilm der BBC sieht man Barbara Hepworth durch riesige Felsformationen hoch über der Landschaft Cornwalls klettern. Schließlich setzt sie sich zum Zeichnen auf einen Felsvorsprung und betrachtet das Panorama unter sich (Abb. 1). Während die Kamera über das Umland schweift und auf Hügeln und Meer verweilt, hört man ihre Stimme: »Alle meine frühen Erinnerungen handeln von Formen, Gestalten, Texturen. Ich erinnere mich, wie ich zusammen mit meinem Vater in seinem Auto durch die Landschaft fuhr, und die Hügel waren Skulpturen, die Straßen grenzten Formen ab. Da war dieser Eindruck von physischer Bewegung über die Fülle von Hochmooren, durch die Senken und Hänge von Gipfeln und Tälern, sie mit Geist, Auge und Hand zu fühlen, zu sehen, zu erfassen. Die Struktur der Dinge zu begreifen. Skulptur, Fels, ich und die Landschaft. Dieses Gefühl hat mich nie verlassen, ich, die Bildhauerin, bin die Landschaft.«[2]

Diese Erinnerung verfasste die Künstlerin ursprünglich für die Rundfunkaufnahme »The Sculptor Speaks«. Sie ist zentral für das Verständnis von Hepworths Werk und wiederholt sich auf den ersten Seiten ihrer 1970 erschienenen *Pictorial Autobiography*, die Grundlage für zahlreiche nachfolgende Deutungen ihres Schaffens war. Die Betonung von materieller Begegnung, von Form, Kontur und Textur bietet viele Möglichkeiten einer Annäherung – von konkreten Assoziationen mit einer bestimmten britischen Landschaft bis hin zu allgemeineren Überlegungen zur Beziehung der Menschen und der sie umgebenden Welt.

Hepworths frühe Erinnerungen gehen zurück auf ihre Kindheit in West Riding of Yorkshire, wo ihr Vater Herbert Hepworth als Landvermesser tätig war. Als ältestes von vier Kindern durfte sie ihn manchmal auf Dienstreisen durch die Grafschaft begleiten, während er kommunale Bauwerke, Straßen und Brücken begutachtete. Diese Fahrten vermittelten Hepworth das, was sie 1937 beschrieb als »Formbewusstsein, ... das Bewusstsein und Verständnis von Volumen und Masse, von den Gesetzen der Schwerkraft, den Konturen der Erde unter unseren Füßen, von Schub und Druck der inneren Struktur, von Raumverschiebung und Raumvolumen, vom Verhältnis des Menschen zu einem Berg und des menschlichen Auges zum Horizont«.[3]

Dennoch bilden ihre frühen Werke keine Landschaft per se ab, sondern sind weitgehend figurativ angelegt, so etwa *Mother and Child* (1934, S. 19, 21), auch wenn in der Wahl der Werkstoffe eine Beziehung zur Natur besteht.

Entscheidend für Hepworths künstlerische Praxis ist die Technik des *direct carving*. Hierbei entsteht die skulpturale Form durch das direkte Herausarbeiten aus Holz oder Stein, anstatt sie zunächst in Ton zu modellieren und die Ausführung einer Werkstatt zu überlassen, wie es zur damaligen Zeit

[1]
Hepworth 1966, wiederabgedr. in Bowness 2015, S. 191: »I cannot write anything about landscape without writing about the human figure and human spirit inhabiting the landscape. For me, the whole art of sculpture is the fusion of these two elements—the balance of sensation and evocation of man in this universe«.

[2]
Transkribiert in Hepworth 1970, S. 9: »All my early memories are of forms and shapes and textures. I remember moving through the landscape with my father in his car, and the hills were sculptures, the roads defined the forms. There was the sensation of moving physically over the fullness of a moor, and through the hollows and slopes of peaks and dales, feeling, seeing, touching, through the mind, the eye and the hand. The touch and texture of things. Sculpture, rock, myself and the landscape. This sensation has never left me, I the sculptor, am the landscape«.

[3]
Ebd.: »... the country is quite flat but for a little hill with a tall flint church and a lighthouse. The trees are all bowed to west and birds seem to dominate all. I feel as though I too have wings on such flat earth. The beach is a ribbon of pale sand as far as the eye can see«.

üblich war. Für Hepworth war die Beschäftigung mit natürlichen Materialien von größter Bedeutung. 1930 konstatierte sie in der im *Architectural Association Journal* erscheinenden Artikelserie »Contemporary English Sculptors«: »… es gibt eine unbegrenzte Vielfalt von Werkstoffen, aus denen sich Anregung schöpfen lässt. Ein jedes Material verlangt nach der ihm gemäßen Bearbeitung, und das Leben bietet eine unendliche Anzahl von Sujets, die es jeweils in einem bestimmten Werkstoff nachzubilden gilt. Tatsächlich wäre es möglich, ein Leben lang dasselbe Sujet in unterschiedlichem Stein zu meißeln, ohne dass sich die Form wiederholen würde.«[4]

1926 war Hepworth mit ihrem Ehemann John Skeaping nach einem Stipendienaufenthalt in Italien wieder nach London zurückgekehrt und zum Zeitpunkt dieser Äußerung bereits im Begriff, sich als führende Vertreterin des *direct carving* zu etablieren. Die Heimkehr nach England bot ihr Gelegenheit zu einer Reihe neuer Landschaftserfahrungen. Während sie in London lebte, hinterließen ihre Besuche an der Küste besonders tiefe Eindrücke bei ihr. 1931 lernte sie den Künstler Ben Nicholson kennen und sandte ihm Aufnahmen von Felsen, die sie auf einer kurz zuvor unternommenen Reise zu den Scilly-Inseln vor der Südwestspitze Englands fotografiert hatte. In dem begleitenden Brief schrieb sie: »Sie haben mich mehr bewegt als alle Skulpturen, die ich bislang gesehen habe. Wir fuhren mit einem Boot zu den westlichen Inseln hinaus, und dort erhoben sich purpurfarbene Felsen, Felsgruppen, Hunderte von Felsen, allesamt vom Wasser abgenutzt, doch wahrten sie ihre elementare Wucht, und umhersegelnd beobachteten wir den Wandel der Anblicke und überraschenden Bewegungen.«[5]

Kurz darauf verbrachte Nicholson mit Hepworth und einer Gruppe von Künstlerinnen und Künstlern einen Urlaub in Happisburgh in Norfolk (Abb. 2). Auch die Landschaft der Ostküste hatte Hepworth in ihrem Brief begeistert beschrieben: »… das Land ist eher flach, bis auf einen kleinen Hügel mit einer hohen Kirche aus Feuerstein und einem Leuchtturm. Die Bäume sind alle nach Westen gebeugt, und die Vögel scheinen alles zu beherrschen. In einem so flachen Gelände fühle ich mich, als hätte auch ich Flügel. Der Strand gleicht einem Band aus hellem Sand, so weit das Auge reicht.«[6]

Auf dieser Reise gingen Hepworth und Nicholson eine romantische Beziehung ein, die für Hepworth das Ende der Ehe mit Skeaping bedeutete. Hepworth und Nicholson schlossen sich einem Netzwerk zeitgenössischer Künstlerinnen und Künstler an, die Wegbereiter der geometrischen Abstraktion in London und Paris waren. Ab 1932 teilte Nicholson seine Zeit zwischen Hepworth in London und seiner ersten Frau Winifred mit den gemeinsamen Kindern in Paris. Hepworth unternahm ihrerseits Reisen nach Frankreich, wo sie unter anderem die Ateliers von Hans Arp, Constantin Brâncuși und Piet Mondrian besuchte. Über den Besuch in Arps Atelier schrieb sie: »… das erste Mal sein Werk zu sehen, befreite mich von vielen Hemmnissen und half mir, die Figur in der Landschaft mit neuen Augen wahrzunehmen. Ich stand [im Zug nach Avignon] fast die ganze Zeit im Gang, blickte auf das herrliche Rhonetal und dachte daran, wie Arp die Landschaft in so außergewöhnlicher Weise mit der menschlichen Form verbunden hatte.«[7]

Gemeinsam mit Nicholson trat sie der Pariser Gruppe Abstraction-Création bei, der Künstler wie Arp, Alberto Giacometti, Alexander Calder und Naum Gabo angehörten. Gabo übersiedelte im März 1936 nach London, wo es zu einer engen Zusammenarbeit mit Hepworth und Nicholson kam. Im Jahr 1937 erschien der gemeinsam publizierte Band *Circle. International Survey of Constructive Art*,

4
Hepworth 1930, wiederabgedr. in Bowness 2015, S. 14: »There is an unlimited variety of materials from which to draw inspiration. Each material demands a particular treatment and there are an infinite number of subjects in life each to be re-created in a particular material. In fact, it would be possible to carve the same subject in a different stone each time, throughout life, without a repetition of form«.

5
Brief von Hepworth an Nicholson, 14. August 1931 (Poststempel), Tate Archive TGA 8717.1.1.46: »They have moved me more than anything I have ever seen sculpturally. We took a boat out into the western islands and there were purple rocks, groups of rocks, hundreds of rocks all worn by the water and yet retaining their fundamental thrust and we sailed round watching the changing aspects and the revealing of surprising movement«.

6
Ebd.: »… the country is quite flat but for a little hill with a tall flint church and a lighthouse. The trees are all bowed to west and birds seem to dominate all. I feel as though I too have wings on such flat earth. The beach is a ribbon of pale sand as far as the eye can see«.

7
Hepworth 1970, S. 22–23: »… seeing his work for the first time freed me of many inhibitions and this helped me to see the figure in the landscape with new eyes. I stood in the corridor almost all the way [on the train to Avignon] looking out on the superb Rhone valley and thinking of the way Arp had fused landscape with the human form in so extraordinary a manner«.

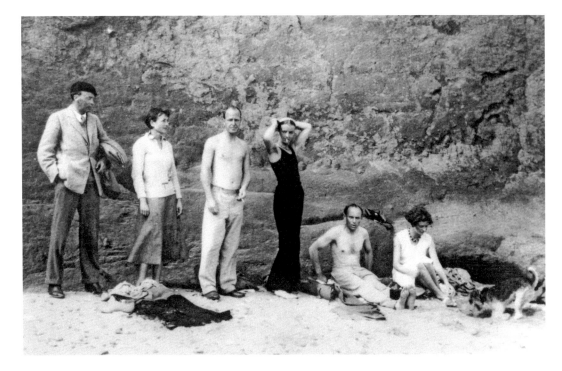

der ihren ästhetischen Überzeugungen Ausdruck verlieh. Nicholson, Gabo und
der Architekt Leslie Martin betätigten sich als Herausgeber, während Hepworth
zusammen mit der mit Martin verheirateten Designerin Sadie Speight für Layout
und Produktion verantwortlich zeichnete. Der Band war in vier Abschnitte
unterteilt: Malerei, Skulptur, Architektur sowie einen abschließenden Teil zu
»Kunst und Leben«, der verschiedene Themen behandelte und unter anderem
Essays von Walter Gropius zu »Kunsterziehung und Staat«, von Léonide
Massine zu »Choreografie« und von Karel Honzík zur »Biotechnik« enthielt. Die
Wurzeln der geometrischen Abstraktion, die die Grundlage von *Circle* bildete,
verortete Honzík in Beobachtungen der Natur. Er sprach von »... zwei sich stetig
weiterentwickelnden Zweigen der Technologie, einem menschlichen und einem
pflanzlichen«, und führte Beispiele an, in denen modernes Design die funktionalen
Formen einer unter dem Mikroskop betrachteten Natur aufgreift.[8] Ähnlich äußerte
sich der Kristallograf John Desmond Bernal in seinem dem Abschnitt Skulptur
zugeordneten Essay »Kunst und der Wissenschaftler«. Er illustrierte die Nähe von
Kunst und Physik durch die Nebeneinanderstellung zweier formal ähnlicher Bilder:
einer Fotografie von Hepworths Skulptur *Two Forms* (1934) sowie der Darstellung
einer »Äquipotenzialfläche für zwei gleiche Ladungen«. Ihren eigenen Textbeitrag
in *Circle* widmete Hepworth dem Formbewusstsein in Bezug auf die Landschaft.
Auch sie vertrat die Ansicht, dass sich die Abstraktion über die Formulierung
physikalischer Gesetzmäßigkeiten von der Natur herleite. Weiter verwies sie auf
»... Grundsätze und Regeln, die eine Aktivierung unserer Erfahrung erlauben und
die Skulptur zu einem Vehikel für die Projektion unserer Empfindungen auf die
gesamte Existenz machen«.[9]

 Der Ausbruch des Zweiten Weltkriegs im Herbst 1939 und die Gefahr
von Bombenangriffen bewegten Hepworth und Nicholson dazu, London zu
verlassen. Sie folgten der Einladung ihrer Freunde Margaret Mellis und Adrian

8
Honzík 1937, S. 257: »... two
branches of technology in constant
process of evolution, one human and
the other phytogenical«.
9
Hepworth 1937, S. 115: »... the
principles and laws which are the
vitalization of our experience, and
sculpture a vehicle for projecting
our sensibility to the whole of
existence«.

Stokes und zogen mit ihren Kindern nach Carbis Bay im äußersten Südwesten Englands. Dort, im ländlichen Cornwall, zeigte sich wohl am deutlichsten der Einfluss der Landschaft auf Hepworths Schaffen. In den frühen 1940er-Jahren entstanden weitgehend abstrakte Skulpturen aus Holz, Stein oder Gips. Ihre Innenflächen sind in Weiß, Gelb und Blauschattierungen gefasst und oft mit einem komplexen Geflecht von Schnüren versehen, die den negativen Raum in und um die Formen herum betonen. Im Jahr 1952 schrieb Hepworth über diese Werke: »... die Farbe in den Konkavformen ließ mich stärker in die Tiefenempfindung von Wasser, Grotten und Schatten eintauchen als die herausgemeißelten Konkavformen selbst. Die Schnüre entsprachen der Spannung, die ich zwischen mir und dem Meer, dem Wind oder den Hügeln empfand.«[10]

Für die materielle Beschaffenheit des Bodens und die Ästhetik der Geologie fand Hepworth lyrische Worte: »Die herandrängenden und zurückweichenden Gezeiten ließen eine eigentümlich wunderbare Kalligrafie auf dem hellen Granitsand entstehen, in dem Feldspat und Glimmer funkelten. Die reichen Mineralienvorkommen Cornwalls zeigten sich direkt an der Oberfläche: Quarz, Amethyst und Topas, unten in den alten Minenschächten Zinn und Kupfer, dazu Geologie und Vorgeschichte – tausend Fakten, die tausend Fantasien zu Form und Funktion, Struktur und Leben eingaben, die in die Herausbildung dessen, was ich sah und was ich war, eingeflossen waren.«[11]

Hier offenbart sich die enge körperliche Nähe und Verbundenheit, die Hepworth ihrer Umgebung entgegenbrachte. Im selben Text beschrieb sie die über zehn Jahre hinweg gewonnenen Eindrücke der kornischen Landschaft. Dabei lassen ihre Beobachtungen der Natur nicht nur eine Teilhabe an ihr erkennen, sondern das Gefühl, vollständig integrierter Teil eines Ganzen zu sein: »Ich war die Figur in der Landschaft, und jede Skulptur barg mehr oder weniger deutlich die sich stetig wandelnden Formen und Konturen, in denen sich meine Reaktion auf eine bestimmte Position in der Landschaft niederschlug. Welch andere Form und anderes ›Wesen‹ man doch wird, wenn man im Sand liegend das Meer fast über sich hat, als wenn man sich auf einer hohen steilen Klippe gegen den Wind stemmt und die Seevögel darunter ihre Kreise ziehen, und welch ein Gegensatz zwischen der Form, die man in sich verspürt, wenn man an großen Felsen Schutz sucht oder aber in der Sonne auf den grasbedeckten Felsformationen liegt, die die Doppelspirale von Pendour oder Zennor Cove bilden; diese Wandlung hin zu einer grundlegenden Einheit mit Land und Meer, die sich aus allen Sinneswahrnehmungen ableitet, war eine Entdeckungsreise für mich.«[12]

Auch Hepworths Titelgebungen zeugen zunehmend vom Einfluss der Landschaft, so etwa *Sea Form (Porthmeor)* (S. 86) von 1958. Der in Klammern gesetzte Zusatz bezieht sich auf die südlich von St Ives gelegene, landschaftlich spektakuläre Bucht, die heute ein beliebter Ort zum Surfen, aber auch Schauplatz von Protesten gegen den Klimawandel ist. Hepworth war 1956 zur Arbeit mit Metall zurückgekehrt, und in Bronze gegossene Werke wie *Sea Form (Porthmeor)* verdeutlichen die konstante Dynamik der Natur, die durch Hepworths Umgang mit dem Material noch verstärkt wird. Ein 1961 verfasstes Notizbuch, das ihre ureigene Herangehensweise an das Material dokumentiert, führt diverse Werkstoffe mit ihren Eigenschaften auf: »Feuer, fließendes Metall, geschmolzen – leidenschaftliche angehaltene Bewegung – Auslöser von Klang und Nachklang«, im Gegensatz zum »Blech unter Spannung«, das auf »anverwandte Kurvenrhythmen«

[10]
Hepworth 1952, wiederabgedr. in Bowness 2015, S. 68: »The colour in the concavities plunged me into the depth of water, caves, of shadows deeper than the carved concavities themselves. The strings were the tension I felt between myself and the sea, the wind or the hills«.

[11]
Ebd., S. 67–68: »The incoming and receding tides made strange and wonderful calligraphy of the pale granite sand which sparkled with felspar and mica. The rich mineral deposits of Cornwall were apparent on the very surface of things; quartz, amethyst, and topaz; tin and copper below in the old mine shafts, and geology and prehistory—a thousand facts induced a thousand fantasies of form and purpose, structure and life which had gone into the making of what I saw and what I was«.

[12]
Ebd., S. 68: »I was the figure in the landscape and every sculpture contained to a greater or lesser degree the ever-changing forms and contours embodying my own response to a given position in the landscape. What a different shape and ›being‹ one becomes lying on the sand with the sea almost above from when standing against the wind on a high sheer cliff with seabirds circling patterns below one, and again what a contrast between the form one feels within oneself sheltering near some great rocks or reclining in the sun on the grass-covered rocky shapes which make the double spiral of Pendour or Zennor Cove; this transmutation of essential unity with land and seascape, which derives from all the sensibilities, was for me a voyage of exploration«.

verweist.[13] Beide Arten von Metallplastiken beziehen sich auf Bewegung, doch spielen die Titel der unter Spannung gesetzten Werke aus Blech auf einen kontrollierten Rhythmus an. So etwa *Curved Form (Pavan)* (S. 121–122), wobei es sich bei der Pavane um einen Hoftanz des 16. Jahrhunderts handelt. Die Bronzearbeiten hingegen bestehen aus einer mit Draht und Gips verkleideten Metallarmatur, die anschließend mit flüssigem Metall überzogen wurde. Wegen seiner Modellierbarkeit eignet sich Gips sehr gut für die Gestaltung fließender, offener Formen. Die Skulpturen erinnern an die unkontrollierbaren Kräfte der Natur, von der ruhigeren Skulptur *Corymb* (1959, Abb. 3) – ein botanischer Begriff, der die an einen Schirm erinnernde Form eines Blütenstands beschreibt – bis hin zu Werken wie *Sea Form (Porthmeor)* und *Involute II* (S. 87), welche die rollende Bewegung des Meeres heraufbeschwören. Hepworth schrieb: »Es sind allesamt Meeres- und Felsenformen, die sich von Portheurno an der Küste von Land's End mit ihren eigenartigen, vom Meer ausgewaschenen Grotten herleiten. Sie zeigen die Erfahrungen von Menschen – die Bewegung von Menschen in etwas hinein oder aus ihm heraus ist stets Teil von ihnen. Es sind Bronzeskulpturen, ein Material, das naturgemäß größere Offenheit erlaubt.«[14]

Die Hinwendung zu Metall überrascht bei einer Künstlerin, die zuvor für die eigenhändige Bearbeitung organischer Materialien bekannt war. In einem Gespräch 1951 zwischen Hepworth und ihrem britischen Bildhauerkollegen Reg Butler tat dieser die Skulpturen Hepworths als Betrachtungen einer »idyllischen

[13]
Notizen aus einem im Zusammenhang mit dem Vortrag für den British Council entstandenen Skizzenbuch, 1961, Tate Archive, wiederabgedr. in Bowness 2015, S. 161: »fire, running metal, molten—passionate, arrested movement—inducement of sound and resonance«.

[14]
Bowness 1971, S. 12: »These are all sea forms and rock forms, related to Porthcurno on the Land's End coast with its queer caves pierced by the sea. They were experiences of people—the movement of people in and out is always a part of them. They are bronze sculptures, and the material allows more openness of course«.

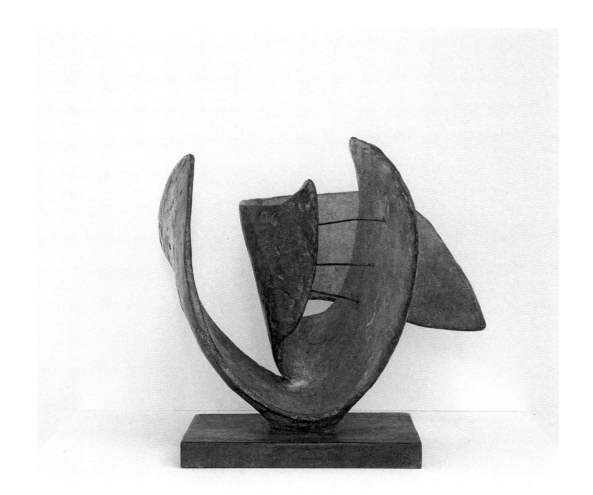

Abb. 3
Barbara Hepworth
Corymb, 1959
Museum Morsbroich,
Leverkusen

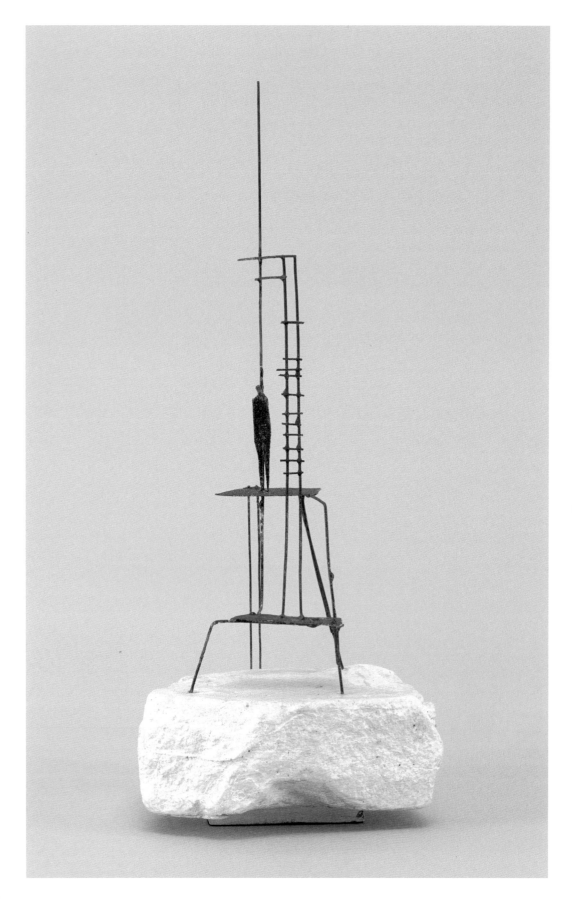

Abb. 4
Reg Butler, *Third Maquette for*
»The Unknown Political Prisoner«,
1951–1952
Tate, London

Existenz« ab, die einem vergangenen »Zeitalter der Stabilität« angehörte. Seine eigenen plastischen Arbeiten und die anderer Künstler einer jüngeren Generation hingegen, die unter dem Begriff *Geometry of Fear* bekannt wurde, würden die Ängste der Nachkriegszeit sowie des Kalten Krieges thematisieren (Abb. 4). Ihre Arbeiten aus Metall spiegelten das Dasein »in einem Tumult von Schleifmaschinen, Schweißgeräten, tosenden Feuern und so etwas wie einer Manifestation von Angst im Leben«.[15] Hepworth widersprach dem in mehreren Punkten: Zum einen habe es ihrer Meinung nach etwas wie eine idyllische Kultur überhaupt nie gegeben, auch sei die Menschheit zu jeder Zeit mit Problemen konfrontiert gewesen.[16] Zudem verwies sie auf Ängste der Gegenwart, von denen auch ihre Skulpturen durchdrungen seien: »Ich bin überzeugt, dass wir alle im 20. Jahrhundert aussterben werden, wenn wir nicht die gelebten Werte wieder in den Vordergrund stellen, die einfachen menschlichen Instinkte, die doch das Einzige sind, was den Menschen am Leben erhält.«[17]

Die Menschheit sollte versuchen, wieder im Einklang mit der Natur zu leben. An diesen Werten hielt sie auch fest, als sie die Wahl ihrer Werkstoffe um flüssiges Metall erweiterte, um der »immerwährenden Bewegung« der Natur Form zu geben. Tatsächlich hatte sich Hepworth längst dem technischen Fortschritt geöffnet und sah ihn in einem ästhetischen Dialog mit der Natur, den sie bereits 1934 in einem Statement für das künstlerische Kollektiv Unit 1 anhand einer Reise durch die Landschaft beschrieben hatte: »In einem elektrischen Zug fahre ich nach Süden und sehe ein blaues Flugzeug zwischen einem gepflügten Feld und einer grünen Wiese, Strommasten in reizvoller Gegenüberstellung mit frühlingshaftem Rasen und Bäumen jeder Gestalt.«[18]

Die Verknüpfung von Technologie und Landschaft schlug sich auch in Hepworths Reaktionen auf den »Wettlauf ins All« der 1960er-Jahre nieder. Am Ende des Jahrzehnts merkte sie in einem mit Edward Mullins geführten Briefwechsel und Gesprächen von 1969/70 an, dass die Tatsache, dass Menschen zum Mond fliegen könnten, nicht nur das Denken der Menschen radikal verändert, sondern auch entscheidenden Einfluss auf die Skulptur und ihre Formen gehabt habe.[19] Und in einer 1966 verfassten schriftlichen Notiz mit dem Titel »The Sun and the Moon« äußerte sie, dass dieses neue, von Wissenschaft geprägte Zeitalter nach einem neuen Sinn für Poesie verlange.[20] Die Aushöhlungen in ihren Skulpturen gewannen somit eine neue Bedeutung, indem sie sich sowohl mit der Erde als auch mit der kosmischen Landschaft verbanden.[21]

Auch wenn Hepworth den technischen Fortschritt begrüßte, war sie sich doch der zunehmend problematischen Beziehung zwischen Mensch und Umwelt bewusst. 1970 erklärte sie in einem Interview: »Umweltverschmutzung, Schädlingsbekämpfung, Naturschutz – all diese Fragen sind von existenzieller Bedeutung. Ich denke, es bleiben uns nur noch zwanzig Jahre, um diese und die hiermit verbundenen Probleme zu lösen. ... Immer wieder hören wir, dass die Zeit drängt, entscheidend ist hier das Wort ›sofort‹«.[22]

Hepworth nutzte ihr Renommee als eine der bedeutendsten Künstlerinnen Großbritanniens, um Einfluss auf umweltpolitische Entscheidungen zu nehmen. So unterstützte sie etwa 1963 lokale Aktivistinnen und Aktivisten, die sich gegen die Wiedereröffnung einer Zinnmine in Cornwall wehrten: »Wir haben unserer Nachwelt gegenüber die Pflicht, dafür zu sorgen, dass Orte von seltener Schönheit und stiller Einsamkeit – ganz gleich aus welchen Gründen – nicht zerstört werden. Denn dies wäre eine Bankrotterklärung unserer Generation und ein Verbrechen, für unsere

[15] Gespräch mit Reg Butler, 28. September 1951, Ausstrahlung 26. August 1952, BBC Third Programme, Artists on Art, Transkript in Bowness 2015, S. 51, 53: »pastoral existence«; »an age of greater stability«; »... in a tumult of grinders and welders and roaring fires and a find of manifestation of anxiety through life«.

[16] Vgl. ebd., S. 52.

[17] Ebd., S. 50: »I am convinced that in this 20th century we shall all become extinct unless we re-stress the living values of what are primitive instincts in man and are the only things which really keep him alive«.

[18] Barbara Hepworth in: Read 1954, wiederabgedr. in Hepworth 1970, S. 50: »In an electric train moving south I see a blue aeroplane between a ploughed field and a green field, pylons in lovely juxtaposition with springy turf and trees of every stature.« Ich danke Dr. Rachel Smith und Sara Matson, die diesen Text in ihren Vortrag für das Hepworth Research Network vom 28. November 2022 über Hepworth und die Umwelt einbezogen haben.

[19] Ausst.-Kat. London 1970, wiederabgedr. in Hepworth 2015, S. 225.

[20] *The Sun and Moon*, Juli 1966, signiert von Barbara Hepworth, Tate Archive TGA 201518.

[21] Katalognotiz: Porthcurno, 22. März 1967, Tate Archive TGA 965/2/9/16/89: »The light pouring through a hole, whether sun or moon: The texture of sea, sand or land: The colour of dawn or sunset; all put into the poise of the human response to our environment and the expanding universe«.

[22] Hepworth 1970 in einem Gespräch mit William Wordsworth, wiederabgedr. in Bowness 2015, S. 226: »Pollution, pest control, conservation—all these things are of absolutely vital importance. I would think we have no more than about twenty years to cope with these and their related problems ... We are repeatedly told it is urgent, the operative word is immediate«.

Kinder nicht zu bewahren, was uns vermacht worden ist. Nämlich ein Ort, den wir besuchen und an dem wir uns eins fühlen können mit Gott und dem Universum.«[25]

Zur Verbindung von Spiritualität und Landschaft äußerte sich Hepworth wiederholt gegen Ende ihres Lebens, in ihren Briefen auch schon deutlich früher. 1943 schrieb sie an ihren Freund, den Kritiker E. H. Ramsden: »Hier, wo man Achtung vor einem Stein auf dem Feld hat, wird die spirituelle Reaktion des Menschen auf Skulptur in ihrer unmittelbaren Wirkung gegenwärtig.«[24] Sie bezog sich damit auf neolithische Felsformationen der britischen Prähistorie, welche die Landschaft Cornwalls bevölkern, wobei ein besonderer Zusammenhang zwischen einem von ihnen und einer bedeutenden öffentlichen Skulptur Hepworths besteht. *Single Form (Chûn Quoit)* (S. 100) entstand 1961, kurz nach dem Tod Dag Hammarskjölds. Der Generalsekretär der Vereinten Nationen hatte 1956 Kontakt zu Hepworth aufgenommen, nachdem er eine ihrer Skulpturen für sein Büro ausgewählt hatte. Aus dem sich hieraus entwickelnden Briefwechsel wurde eine Freundschaft. Sie trafen sich 1958 in London, wo Hammarskjöld eine Rede über die diplomatische Rolle der UNO bei den Bemühungen um weltweite nukleare Abrüstung hielt – ein Thema, das Barbara Hepworth als aktive Fürsprecherin der britischen Kampagne für nukleare Abrüstung sehr am Herzen lag.

Hammarskjöld hatte erwogen, Hepworth mit der Gestaltung einer Skulptur für das Wasserbecken vor dem UN-Hauptquartier in New York zu beauftragen. Die Künstlerin erinnerte sich: »Wir sprachen über die Natur des Ortes und über die Art von Formen, die ihm gefielen. [*Single Form*] *Chûn Quoit* und die kleine Walnussschnitzarbeit *Single Form (September)* entstanden mit Dag im Geiste.«[25]

Bei Chûn Quoit handelt es sich um eine neolithische Steinsetzung in Cornwall, eine Form, der Hepworth eine Schutzsymbolik zuschrieb. Die aufrechte Form sei somit ein Sinnbild für die urmenschlichen Wünsche nach Schutz und Sicherheit.[26] Im September 1961 kam Hammarskjöld bei einem Flugzeugabsturz ums Leben, und die Skulptur wurde zu seinem Gedenken in Auftrag gegeben. *Single Form* (1961–1964, Abb. 5) ist eine der monumentalsten öffentlichen Auftragsarbeiten Hepworths und zugleich eng mit der Landschaft verbunden.

Diese scheinbaren Gegensätze – großstädtisch und ländlich, international und lokal, monumental und intim – standen für Hepworth oftmals in engem Dialog und bildeten integrale Bestandteile menschlicher Erfahrung, die in bildhauerischer Form zum Ausdruck kommt. 1965 schrieb sie: »Die Landschaft eines Bildhauers umfasst alles, was lebt und gedeiht und an sich etwas ausdrückt: die Form der sich bereits im Herbst ausbildenden Knospen, die entfesselte Kraft des Frühlingsspriessens, die Anpassung von Bäumen, Felsen und Menschen an die Härten des Winters – all das gehört zur Welt eines Bildhauers ebenso wie die absolute Wahrnehmung von Mann, Frau und Kind in unserem sich ausdehnenden Universum.«[27]

23
Stellungnahme zur Untersuchung über die geplante Minenerschließung in Carnelloe nahe Zennor, 18. März 1963: »We have a duty to posterity to ensure we do not despoil places of rare beauty and quiet solitude. To do so for any reason whatsoever would be a confession of total failure on the part of our generation, and a crime, on our part, if we do not preserve for our children what we ourselves have been bequeathed. That is, a place to visit where we can feel at one with God and the universe«.

24
Brief von Barbara Hepworth an E. H. Ramsden, 4. April 1943, Tate Archive TGA 9310.1.1.15: »Here, where people respect a stone in a field—one gets the direct impact of man's spiritual reaction to sculpture«.

25
Notizen zu Hepworths Mitwirkung an dem von John Read gedrehten BBC-Film *Barbara Hepworth* (1961), zit. nach Bowness 2015, S. 146: »We talked about the nature of the site, and about the kind of shapes he liked. I also made [*Single Form*] *Chûn Quoit* and the small walnut carving, *Single Form (September)*, with Dag in mind«.

26
Vgl. ebd.

27
Hepworth 1966, wiederabgedr. in Bowness 2015, S. 195: »A Sculptor's landscape embraces all things that grow and live and are articulate in principle: the shape of the buds already formed in autumn, the thrust and fury of spring growth, the adjustment of trees and rocks and human beings to the fierceness of winter—all these belong to the sculptor's world, as well as the supreme perception of man, woman and child of this expanding universe«.

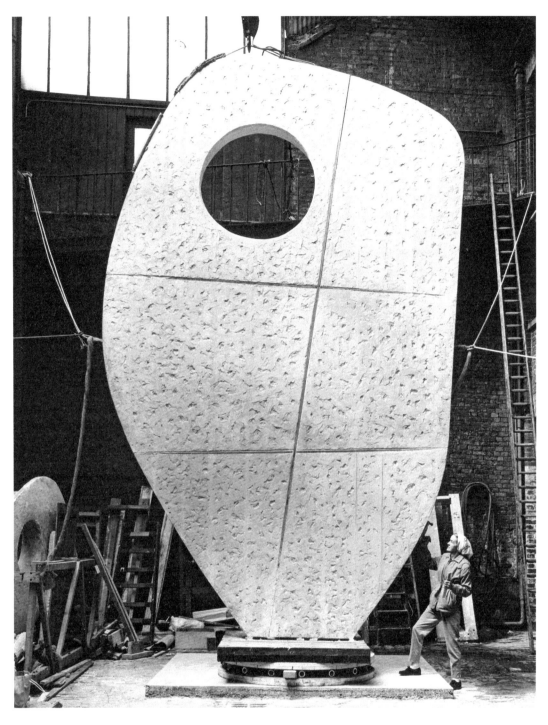

Abb. 5
Morgan Wells, Barbara Hepworth
bei der Arbeit am Gips für
Single Form, 1962

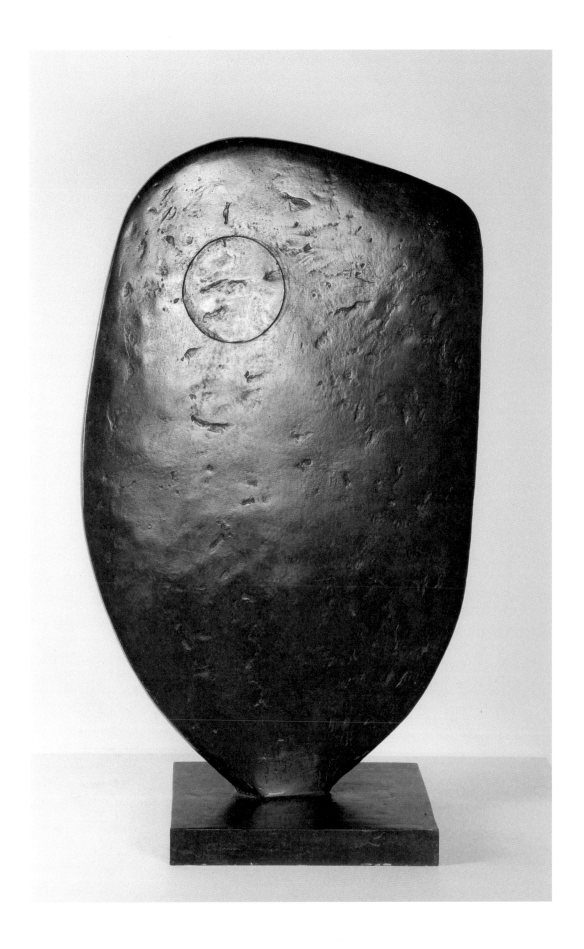

Barbara Hepworth
Single Form (Chûn Quoit), 1961

Eduardo Paolozzi
Krokodeel, 1956–1959

Henry Moore
Head: Cyclope, 1963

Lynn Chadwick
Maquette II Inner Eye, 1952

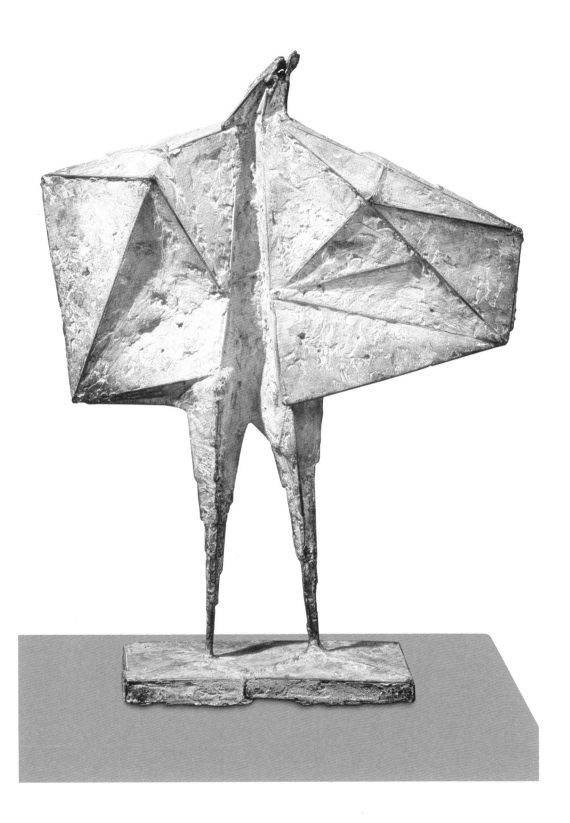

Lynn Chadwick
Stranger II, 1956

Reg Butler
Torso Summer, 1955

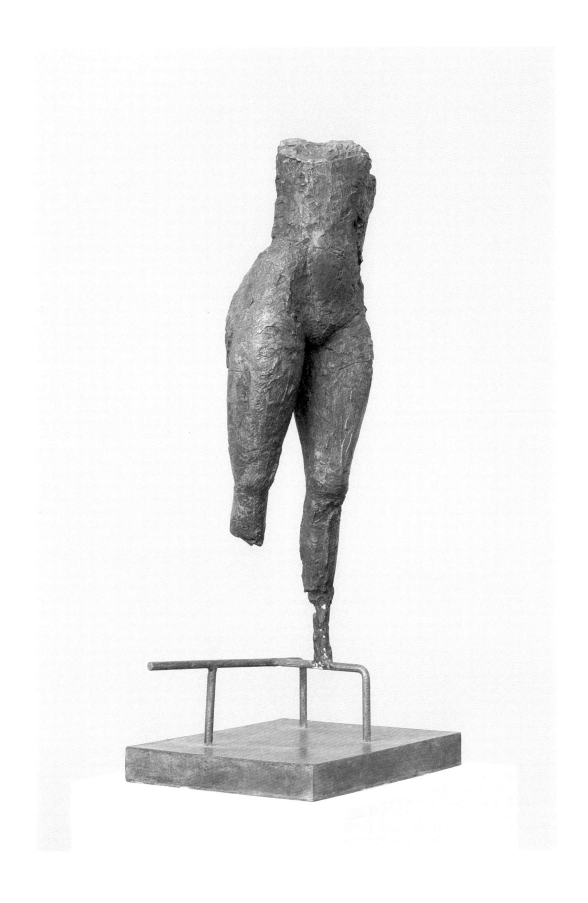

Kenneth Armitage
Figure Lying on its Side, 1957

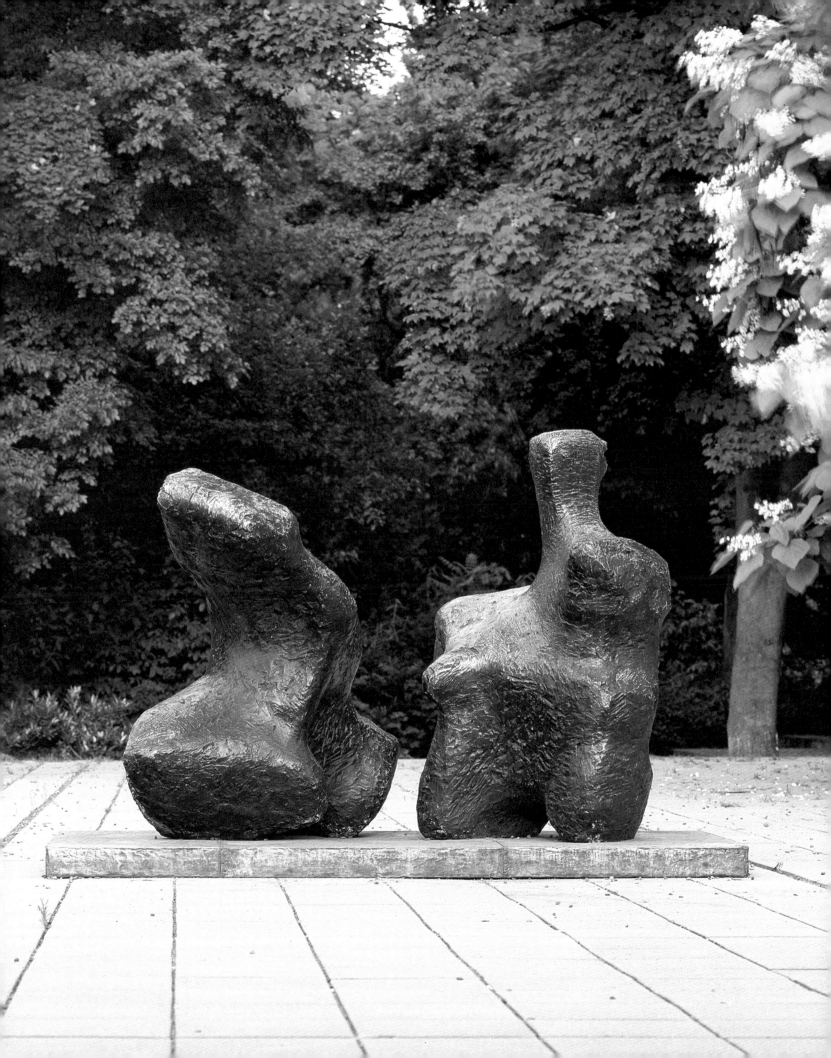

»Musik transportiert eine starke
Emotionalität und birgt eine große
Freiheit, weil sie keiner Worte bedarf,
um sich auszudrücken.«

Nevin Aladağ, 2017

Nevin Aladağ
Resonator String, 2019

Nevin Aladağ
Resonator Wind, 2019

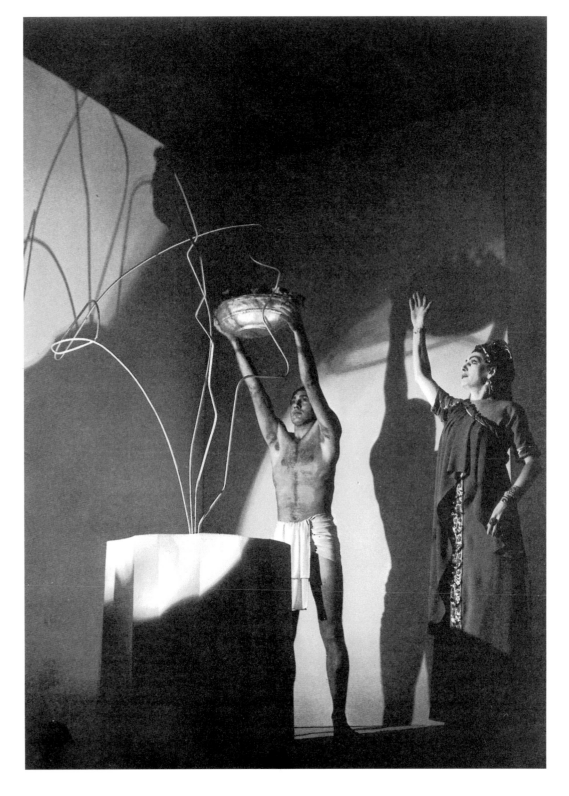

Abb. 1
Barbara Hepworths *Apollo* (1951)
auf der Bühne in einer
Aufführung der *Elektra* von
Sophokles im Old Vic Theatre,
London

Klang und Bewegung in den Werken
Nevin Aladağs und Barbara Hepworths
Anne Groh

»Kunst ist eine universelle Sprache – Musik hat die Stärke, uns zu vereinen und unseren Geist zu bewegen.«[1]

Die Kraft von Kunst und Musik, Menschen zusammenzubringen und über Grenzen hinaus zu bewegen, beschäftigte nicht nur Barbara Hepworth zu ihren Lebzeiten. Auch die fast siebzig Jahre später geborene Künstlerin Nevin Aladağ (* 1972) macht die grenzüberschreitende und gemeinschaftsstiftende Kraft der Musik zu einem Kernthema ihres künstlerischen Schaffens. In ihren installativen und performativen Arbeiten stellt sie dabei das Konzept der Transkulturalität in den Mittelpunkt – es verschmelzen musikalische Elemente unterschiedlicher Kulturen zu neuen, untrennbaren Einheiten. Über die reine Formgebung hinaus schafft Aladağ so ein Ausdrucksspektrum, das alle Sinne berührt.

 Für ihre vierteilige Werkreihe *Resonator* (2019) verwendete die Künstlerin Musikinstrumente aus der ganzen Welt und fügte diese zu collagenhaften, abstrakten Formen zusammen. Die verschiedenen Klänge der einzelnen Instrumente verbinden sich miteinander zu einem gemeinsamen skulpturalen Resonanzraum. Es entstehen hybride, fast schon utopische Objekte, die unzählige Ausdrucksmöglichkeiten in sich vereinen.[2] Jede der Arbeiten orientiert sich dabei in Material und Form an einer anderen instrumentalen Familie. Die glänzende Messingkugel von *Resonator Wind* (2019; S. 111, 115) ist etwa mit Teilen verschiedenster Blasinstrumente aus Holz und Metall bestückt – von Querflöte, Saxophon oder Panflöte. Die reine Formgebung spricht bereits die akustische Wahrnehmung der Betrachtenden an und wirft dabei eine zentrale Frage auf: Wie klingt die Skulptur?[3] Über die Mundstücke, die aus dem metallenen Resonanzkörper ragen, kann das Werk von mehreren Musiker:innen gespielt werden. Wechselseitig füllen sie den *Resonator* mit Luft und bringen ihn gemeinsam zum Schwingen. Die entstehenden Klänge verbinden unterschiedliche Musikrichtungen und historische Bezüge und öffnen das Werk den Grenzen von Raum und Zeit. Die Kuratorin Rachel Jans charakterisiert die Offenheit von Aladağs Arbeiten mit Blick auf das physikalische Phänomen des Klangs: Er »haftet nicht an Grenzen; er wandert, springt und hallt durch Raum und Material wider«.[4]

 Diese zeitlose und vitale Qualität von Musik reflektierte auch Barbara Hepworth bereits früh in ihrer Kunst. Wie Aladağ wuchs Hepworth in einer musikalischen Familie auf, sie spielte verschiedene Instrumente und pflegte Freundschaften zu Komponistinnen und Komponisten wie Priaulx Rainier und Michael Tippett.[5] Seit den 1950er-Jahren befasste sie sich zudem mit der Welt des Theaters und entwarf Bühnenbilder und Kostüme für Stücke wie *The Midsummer Marriage* von Tippett oder *Elektra* von Sophokles (Abb. 1).[6] In ihrer Monografie *Carvings and Drawings* beschreibt Hepworth die Relevanz, die Musik und Tanz für ihr Leben und Werk hatten: »Diese Dinge sind für mich besonders wichtig ... Mein Zuhause und meine Kinder; Musik zu hören und über deren Beziehung zum Leben der Formen nachzudenken, die Notwendigkeit des Tanzens als Ausgleich und die Verbindung zwischen dem Tanz und dem tatsächlichen physischen Rhythmus des Schnitzens.«[7]

[1]
Brief von Barbara Hepworth an den Herausgeber der *The St Ives Times*, 1953, wiederabgedr. in Bowness 2015, S. 85: »Art is a universal language—music has the power to unite us and transport our spirit«.

[2]
Vgl. Schütz 2020, S. 87.

[3]
Vgl. Aladağ 2023.

[4]
Jans 2019, o. S.: »The physical phenomenon of sound does not adhere to borders; it travels, bounces, and echoes through space and material«.

[5]
Vgl. Bonett 2013, o. S.

[6]
Vgl. Clayton 2021, S. 175–179.

[7]
Hepworth 1952, wiederabgedr. in Bowness 2015, S. 72: »These things are immensely important to me ... My home and my children; listening to music, and thinking about its relation to the life of forms, the need for dancing as recreation, and where dancing links with the actual physical rhythm of carving«.

Das Zusammenspiel zwischen Musik und Form, das Hepworth beschreibt, wird besonders in ihren *Stringed Sculptures* der 1950er-Jahre deutlich. Zwischen den für ihr Werk charakteristischen abstrakten und organisch gewölbten Formen sind dünne Baumwollfäden gespannt, die den Saiten von Musikinstrumenten ähneln. Die Skulptur *Orpheus* (1965; S. 36) schafft zudem über ihre Titelgebung und die griechische Mythologie Bezüge zur Musik. Mit ihren gebogenen Schwingen erinnert das Werk an die Lyra des Sängers und Dichters Orpheus, der mithilfe seiner musikalischen Gabe seine Frau Eurydike aus den Fängen der Unterwelt zu befreien versuchte.[8] Auf eine konstruktive Weise verbindet Hepworth in ihrer Skulptur die fließende, aufgespannte Form der Metallschwingen mit einem feinen Netz aus Schnüren und aktiviert dabei alle Sinne: Es scheint, als spüre man das Schwingen der Saiten, den Rhythmus der Musik und höre den weichen Klang der Lyra.

Eben diesem sinnlichen Erleben verleiht Aladağ mit ihren Werken einen zeitgenössischen Ausdruck. Ihre Arbeit *Resonator Strings* (2019; S. 112–113) ist eine polyphone Skulptur, die sich aus Elementen verschiedener Saiteninstrumente zusammensetzt: aus den hölzernen Resonanzkörpern und Saiten einer Akustik- und Bassgitarre, eines Cellos und einer Zither. Die strenge Geometrie und Abstraktion der äußeren Form treffen dabei auf das weiche Material des Holzes und die organische Vermischung von Klängen. Denn genau wie *Resonator Wind* ist auch *Resonator Strings* von Musiker:innen bespielbar, die das zunächst statische Werk in Bewegung versetzen. Wie ein Mobile, das vom Wind erfasst wird und in Schwingung gerät, werden Aladağs *Resonators* durch die Aktivierung der Musiker:innen für einen flüchtigen Moment zum Leben erweckt.

Bereits in ihren frühen Videoinstallationen hatte sich die Künstlerin damit auseinandergesetzt, Musikinstrumente durch äußere Impulse zum Klingen zu bringen. So auch in ihrer Arbeit *Session* (2013), die in der Stadt- und Wüstenlandschaft der arabischen Stadt Schardscha entstand. Hier bespielen nicht Musiker:innen die Instrumente – stattdessen werden diese durch Wind, Wasser und Gravitation in Schwingung versetzt (Abb. 2, 3). Es entstehen Klanglandschaften, die in unmittelbarer Verbindung zur Atmosphäre und den Gegebenheiten der umliegenden Landschaft stehen. Für dieses Zusammenspiel von Kunst, Musik und Natur setzte Hepworth in ihrer Zeit ganz ähnliche Maßstäbe: »Ich glaube, dass Skulptur im freien Licht wächst und sich ihre Erscheinung mit der Bewegung der Sonne ständig verändert; und durch den darüberliegenden Raum und Himmel kann sie sich ausbreiten und atmen.«[9] Sowohl bei Hepworth als auch bei Aladağ entsteht eine unverrückbare Symbiose zwischen den abstrakten Formen ihrer Skulpturen und dem Rhythmus der umgebenden Natur. Beide Künstlerinnen schaffen ein poetisches Werk, das über Bewegung und Klang zu einem ephemeren und zugleich befreiten Ausdruck findet.

8
Vgl. Ausst.-Kat. Liverpool / New Haven / Toronto 1994, S. 154: Hepworths Werk entstand 1965 im Auftrag der Firma Philips für das Mullard House in London. Dort wurde es erstmals auf einem Sockel mit motorisierter Drehscheibe präsentiert, der das Werk in eine reale Bewegung versetzte und ihm einen flüchtigen Ausdruck verlieh.

9
Hepworth 1963, wiederabgedr. in Bowness 2015, S. 163: »I think sculpture grows in the open light and with the movement of the sun its aspect is always changing; and with space and the sky above, it can expand and breathe«.

Abb. 2 und 3
Nevin Aladağ
Session (Videostills),
2013

119

»Meiner Meinung nach kann eine Skulptur nicht ohne
Einbeziehung des eigenen Körpers erschaffen werden.
Man bewegt sich, man fühlt, atmet und berührt. Beim
Betrachter verhält es sich in gleicher Weise. Sein Körper ist
ebenfalls involviert. Handelt es sich um eine Skulptur, so
ist unabdingbar, dass er zunächst die Schwerkraft spürt. Er
hat zwei Füße. In der Folge muss er gehen, sich bewegen,
seine Augen einsetzen, was ein hohes Maß an Beteiligung
darstellt ... Man erfährt eine physische Teilhabe, und
darum geht es bei Skulptur.«

Barbara Hepworth, 1975

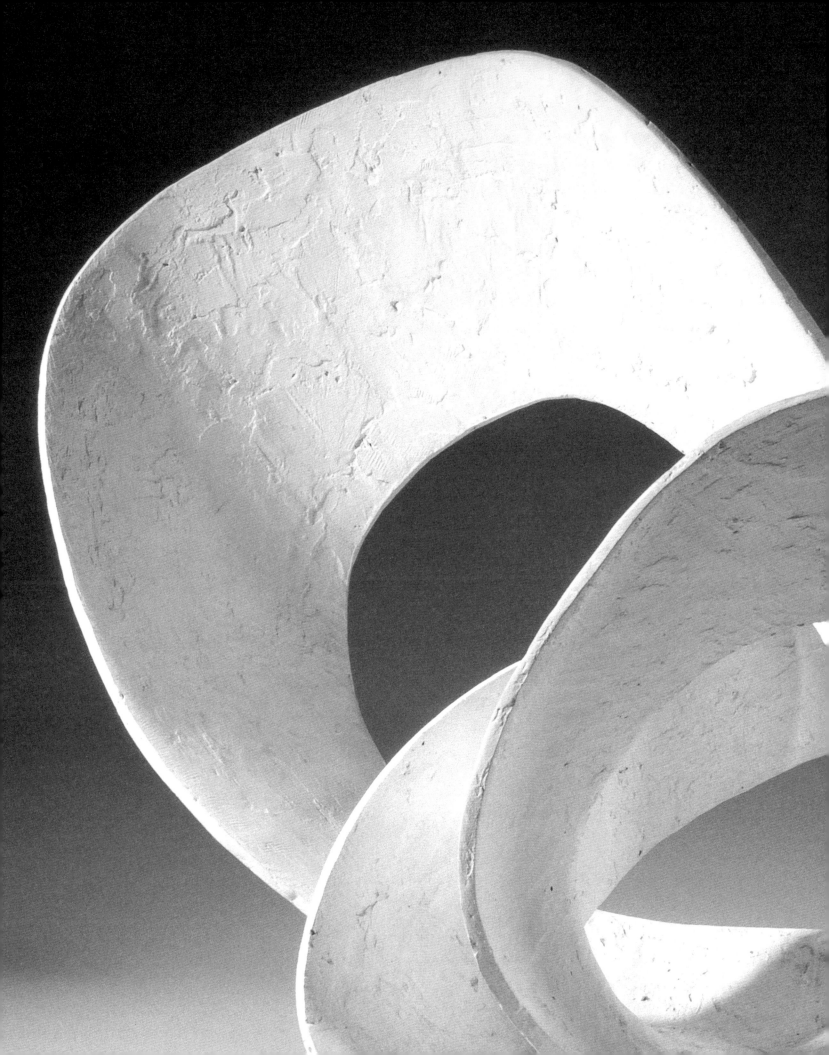

Barbara Hepworth
Curved Form (Pavan), 1956

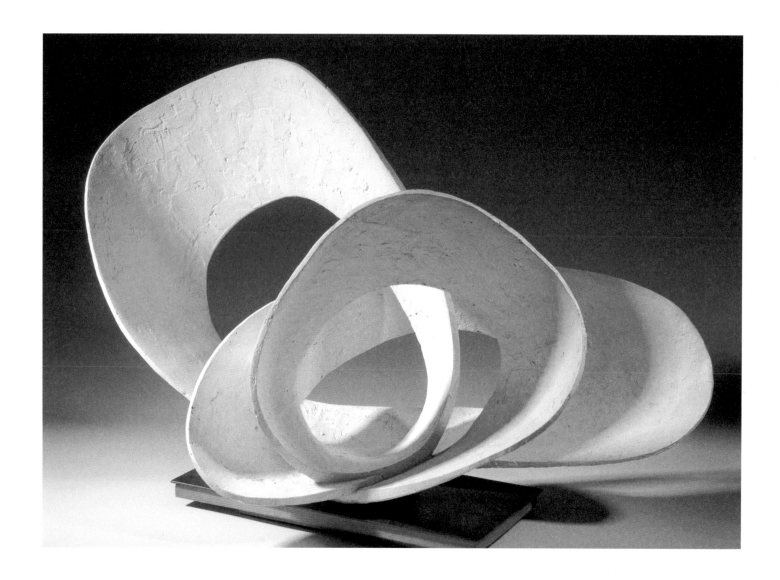

Barbara Hepworth
Ascending Form
(Monastral Blue), 1960

Barbara Hepworth
*Sculpture with Colour
(Deep Blue and Red)*, 1940

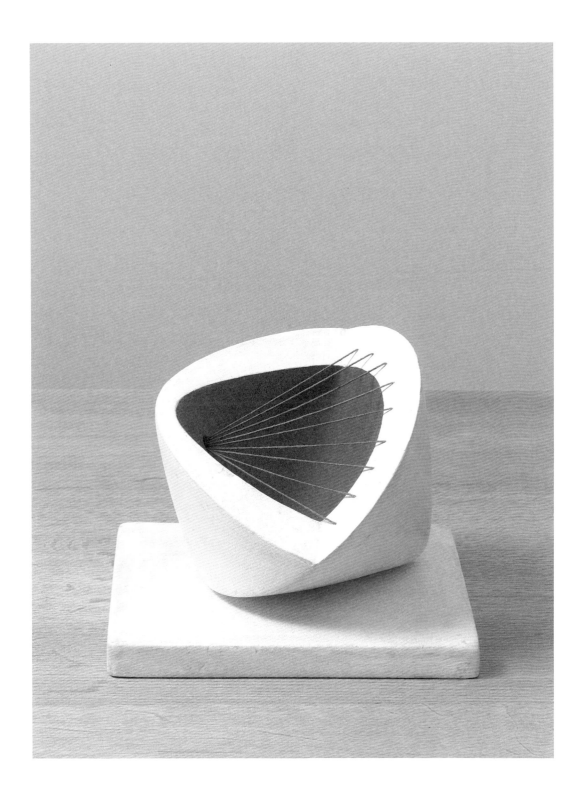

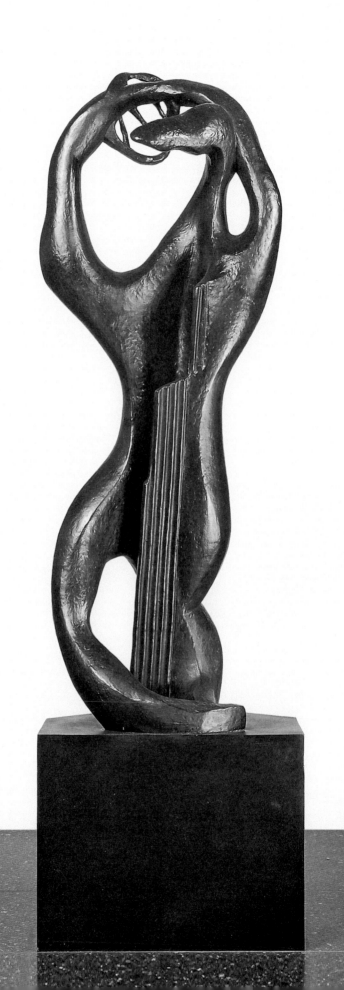

Henri Laurens
Le Grand Amphion, 1957

»Das Wichtigste für mich ist die Tatsache,
dass sowohl die Wissenschaft als auch
die Kunst an nichts glauben, sondern
unermüdlich im Zweifel sind und versuchen,
dem, was uns umgibt, einen Sinn zu geben,
als Motoren des Wandels fungieren und die
Realität ständig neu erfinden.«

Julian Charrière, 2021

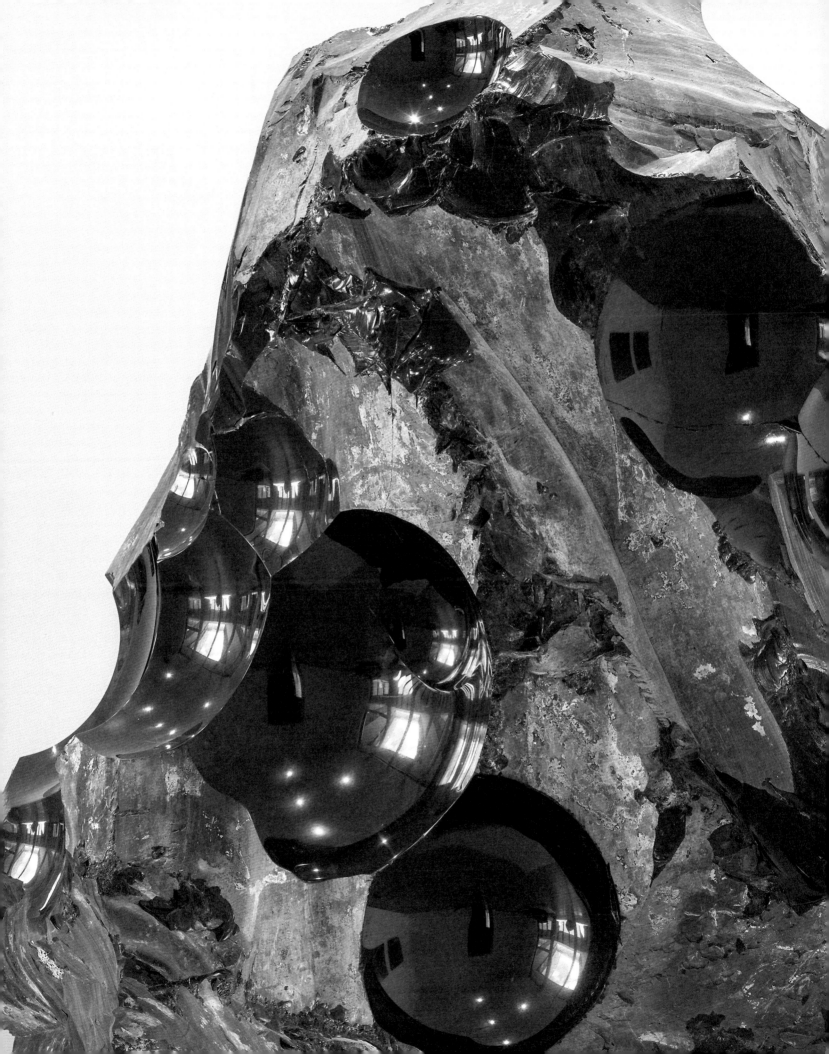

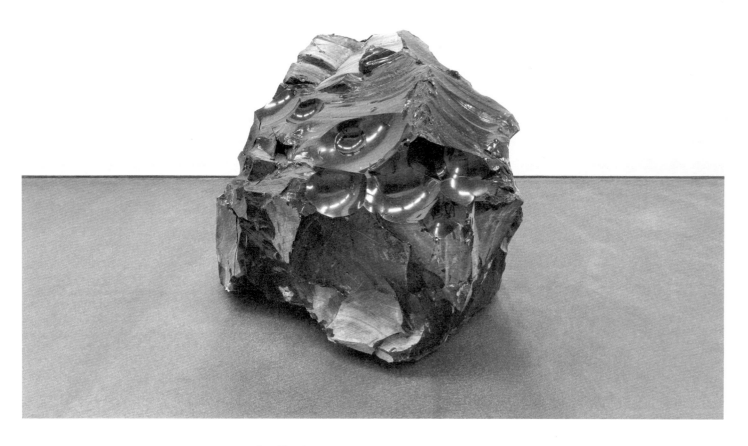

Julian Charrière
Thickens, pools, flows, rushes, slows, 2020

Links:
Julian Charrière
Metamorphism, 2016

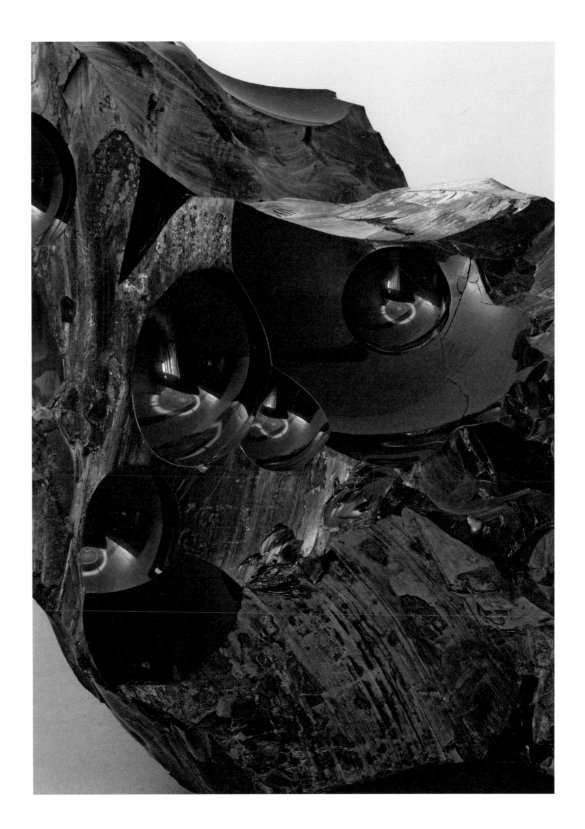

Julian Charrière
Thickens, pools, flows, rushes,
slows (Detail), 2020

Julian Charrière
Ein rauchender Spiegel
Nadim Samman

In Barbara Hepworths persönlicher Sammlung von Fundstücken findet sich
zwischen Perlmuscheln und neolithischen Axtköpfen auch eine Klinge aus
Obsidian. Ebenso wie die restlichen von der Künstlerin im Laufe ihres Lebens
zusammengetragenen Objekte könnte sie »ohne Weiteres ein Hepworth en miniature
sein« – ein handtellergroßes Beispiel für Formen, die jene der Künstlerin inspiriert
haben.[1] Was diese Gegenstände miteinander verbindet, ist »eine attraktive Glätte,
die etwas Rohes und Elementares verbirgt; sie wirken nicht wie von Menschenhand,
sondern von der Zeit gemeißelt«.[2] An ihnen scheint sich die Grenze zwischen einer
nicht (durch den Menschen) zweckgebundenen Objekthaftigkeit und dem Praktisch-
Nützlichen herauszukristallisieren.

[1]
Saxby 2021.
[2]
Ebd.
[3]
Lévi-Strauss analysierte mittel- und
südamerikanische Mythen und
zeigte, dass sie von gemeinsamen
Leitmotiven geprägt sind, von
empirischen Gegensatzpaaren wie
»roh und gekocht«, »frisch und
faul«. Die hinter den Erzählungen
liegende Struktur bildet ein über
Völker und Ländergrenzen hinweg
geltendes kohärentes System, vgl.
Lévi-Strauss 1971.

Wie aus Hepworths Schaffen abzulesen ist, erstreckt sich diese
ästhetische Zone zwischen dem, was der strukturalistische Anthropologe Claude
Lévi-Strauss »das Rohe und das Gekochte« nannte,[3] sowie zwischen Suggestion
und Leere und gibt besonders kraftvolle Koordinaten für den skulpturalen
Ausdruck vor, wie ihn auch Julian Charrières Werk *Thickens, pools, flows, rushes,
slows* (2021) verkörpert. Hierbei handelt es sich um eine überdimensionierte
Scherbe aus Obsidian – ein schwarzes vulkanisches, aus rasch abgekühlter Lava
hervorgegangenes Glas. Die im Wechsel zerklüftete und fließende Oberfläche ist
übersät mit halbkugelförmigen, vom Künstler herausgemeißelten und glatt polierten
Aushöhlungen. Doch welches »Werkzeugsein« scheint hier auf? Hinsichtlich ihrer
Geometrie erinnern die konkaven Einbuchtungen an Satellitenschüsseln – und
somit an das Thema der Kommunikation über große Entfernungen. Doch auch
wenn sie das Umgebungslicht in das verborgene Zentrum des Minerals leiten,
entsprechen die vollendeten Vertiefungen eher den handgroßen Kristallkugeln,
wie sie aus der Geschichte der Magie bekannt sind. Tatsächlich waren die
frühesten Wahrsagekugeln (etwa jene des elisabethanischen Magiers Dr. John
Dee) aus Obsidian gefertigt, nicht aus Kristall. Beide Materialien evozieren
Vorstellungsbereiche, die mit spekulativen Fähigkeiten und einer gewissen
Weltenthobenheit in Verbindung gebracht werden können. Durch die Verbindung
von Elementarkräften, alten Praktiken und Verweisen auf die Gegenwart stellt
sich der gesamte assoziative Komplex von *Thickens, pools, flows, rushes, slows* als
orakelhaft dar.

Außerhalb Europas, im vormodernen Mittel- und Südamerika,
dienten polierte Obsidianspiegel als wichtige Requisiten spiritueller Rituale. So
wurde etwa Tezcatlipoca, eine der zentralen aztekischen Gottheiten, unter anderem
für Prophezeiungen angerufen. Sein Name wird häufig als »rauchender Spiegel«
übersetzt und geht zurück auf die schwarzen Spiegel aus Obsidian, die für kultische
Weissagungen in seinem Namen verwendet wurden. Der im Stein eingeschlossene
schwarze Rauch trübt das Spiegelbild der Welt und verändert es, anstatt die Dinge
»glasklar« zu zeigen – man sieht nicht nur ein Bild von dem, was (bereits) ist, sondern
auch von dem, was sein könnte. Als ein rauchender Spiegel des 21. Jahrhunderts
ruft Charrières Objekt zudem die obsidianartige tiefschwarz-kristalline Anmutung
eines Smartphonedisplays auf. Obschon nicht im natürlichen Glutofen des

Vulkans von Tequila geschmiedet, entspringt das Smartphone doch einem neo-alchemistischen Schmelztiegel. In solchen Forschungs- und Entwicklungslabors sind, so heißt es, visionäre Menschen am Werk, die die Zukunft ins Leben rufen. Wir starren in die schwarzen Spiegel, mit denen sie uns ausgestattet haben, und die mit ihrem Rauchvorhang Rätsel aufgeben und Zaubersprüche wirken lassen. In Bezug auf Platons Höhlengleichnis tritt der Bildschirm-Content an die Stelle des Unverborgenen / der Sonne, als ein Trugbild, wie es der heilige Paulus im Korintherbrief im dunklen Sehen ausmacht: »quasi speculum in aenigmate« – »durch einen Spiegel in einem dunklen Bild«.[4]

Der dunkle Bildschirm (oder Schleier) trennt die Benutzenden von seinem Innenleben und dem darin wirksamen dynamischen Prinzip. Als Spiegel zeigt die schwarze Oberfläche ein menschliches Abbild (ein Gesicht) und reflektiert eine scheinbar vertraute Welt. Doch das System (in dem wir uns zu spiegeln meinen) ist keine Anordnung von Farben, menschlichen Körpern oder Emoticons. Dahinter verbirgt sich eine völlig andere Art der Repräsentation. Computersprachen kennen keine Farbe. Unterhalb des Biluniversums (der Oberfläche des Spiegels) bildet der Code seinen eigenen Kosmos von Zeichen, die zu Menschen ebenso wie zu Mineralien und Energieströmen sprechen. Das Bild auf dem dunklen Screen ist eine oberflächliche Wahrheit, die uns ablenkt.

Hier trifft Mystik auf den Warenfetisch und sein Geheimnis; ein Geheimnis, das in die dunkle Logik von Tausch, Ausbeutung und ihren rekombinatorischen Auswirkungen – auf Arbeitnehmende, Umgebungen, Aufmerksamkeitsspannen, Welten – eingebettet ist.[5] Das Fetischobjekt entspricht genau dem, was man sich von einem neuen Smartphone wünscht. Es ist ein schwarzer Spiegel, der Bilder zeigt, auch wenn er die klare Sicht beeinträchtigt. Tatsächlich verfolgen große Technologiekonzerne das Ziel, Blackboxes an Stellen einzurichten, wo ein zuvor offenes System wohl größere Vorteile geboten hätte. Die Dinge proprietär zu halten bedeutet, dass die Sonne nicht mehr über dem inneren Horizont des Geräts aufgehen kann, dass User auf festgelegte Inputs (etwa Prepaidsysteme) und vorgeschriebene Outputs beschränkt werden. Hinsichtlich ihrer Rechenkapazitäten könnten viele Geräte mehr als das leisten, wofür sie vermarktet werden. Eingeweihte wissen darum. Für sie kann das, was gekocht oder kristallisiert erscheint, neue Gestalt annehmen und wieder flüssig werden, offen für neue Deutungen oder Verwendungen. Die Fähigkeit, mit dieser metabolischen Kraft umzugehen, scheidet den zeitgenössischen Magier – oder Wahrsager – von seinem Publikum.

Unter alldem strömt – wie der Titel eines weiteren Werkes von Charrière besagt – flüssiges Feuer.[6] Als ein im Wortsinn vulkanischer Ausdruck, als Emanation der Eingeweide der Erde birgt das Objekt *Thickens, pools, flows, rushes, slows* eine erhabene metabolische Potenz, die über jeden menschlichen Rahmen hinausdeutet. Insofern erweist es sich als sinnbildliche Manifestation der Macht, die Welt nun und in Zukunft neu zu gestalten. Zwischen dem unaufhörlichen Brodeln des Magmas nur wenige Kilometer unterhalb der Erdoberfläche und den Lebensbildern, an denen wir uns alle festhalten müssen – daran, wie die Dinge sind und wie sie sein sollten –, befinden sich unzählige Bildschirme. Ihnen sind Vorstellungen wie Zweckmäßigkeit und Permanenz eingeschrieben. Sind sie Werkzeuge oder Ausdruck des Materials an sich? Was sehen wir an – und womit?

4
1. Kor 13,12 (Lutherbibel 2017). Auf die Verbindung zwischen dem dunklen Sehen des heiligen Paulus und Platons Höhle hat René Guénon hingewiesen, siehe Guénon 1962, S. 206.

5
Oder: der Fetisch der Geheimhaltung. Marx' Kommentare zur Ware ergeben durchaus Sinn: Eine Ware ist »ein sehr vertracktes Ding …, voll metaphysischer Spitzfindigkeit und theologischer Mucken«, vgl. Marx 1890 [1867], S. 70.

6
Gemeint ist *And Beneath It All Flows Liquid Fire* (2019) von Julian Charrière.

Julian Charrière
Metamorphism (Details),
2016

»Vitalität ist kein physisches,
organisches Attribut der Skulptur –
sie ist ein inneres, geistiges Leben.«

Barbara Hepworth, 1937

Barbara Hepworth
Maquette for Conversation with
Magic Stones, 1974

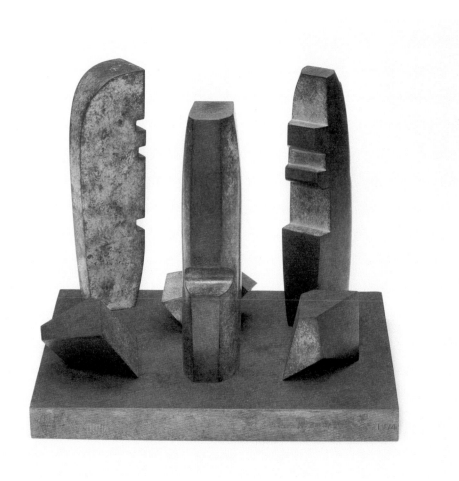

Barbara Hepworth
Group of Three Magic Stones, 1973

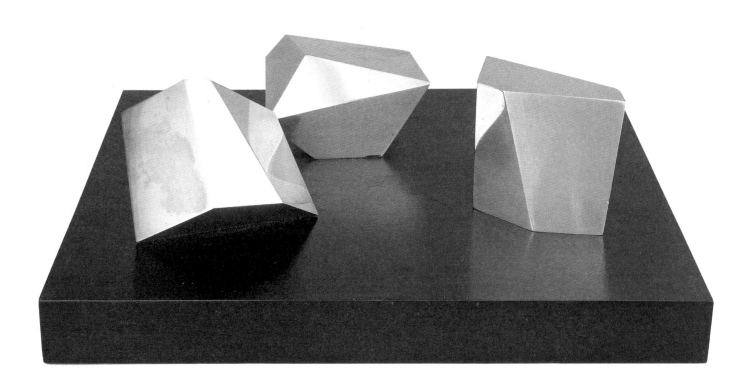

Barbara Hepworth
Makutu, 1969 (Guss 1970)

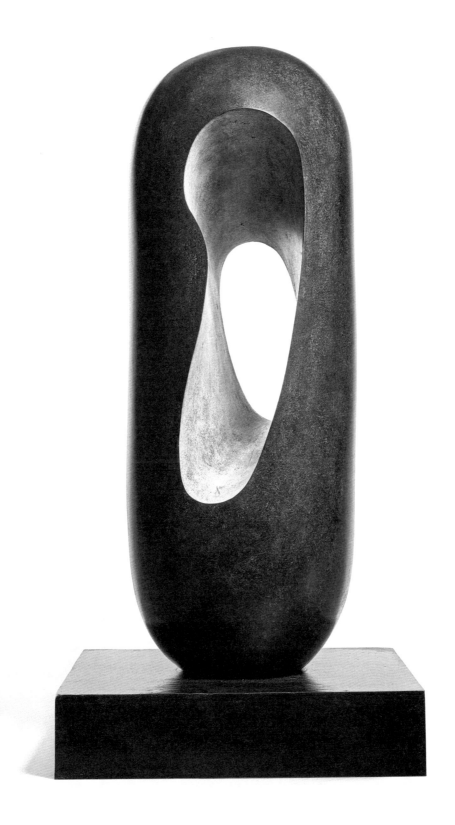

»Ich denke an Umweltverschmutzung,
aber auch daran, ob es irgendwann
nur noch Kakteen auf der Welt gibt?«

Claudia Comte, 2018

Abb. 1
Barbara Hepworth,
The Family of Man, 1970
Yorkshire Sculpture Park

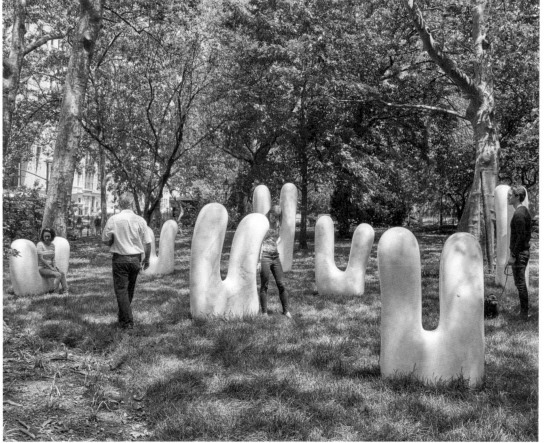

Abb. 2
Claudia Comte,
The Italian Bunnies, 2016
The Language of Things,
Public Art Fund,
City Hall Park, New York

Claudia Comte und Barbara Hepworth
Emma Enderby

Sie wurden mit achtzig Jahren Abstand zueinander zu Beginn und zum Ende des
20. Jahrhunderts geboren und doch weisen das Leben und Werk der Künstlerinnen
Claudia Comte und Barbara Hepworth eine verblüffende Parallele auf: Beide
entwickelten einen einzigartigen Stil, der die Grenzen zwischen Abstraktion und
Figuration verschiebt, neu verhandelt und infrage stellt. Er zeichnet sich durch
abgerundete Formen und glatte Oberflächen aus, durch eine Beschäftigung mit
dem Organischen, mit Maßstab und Materialität – vor allem Holz, Marmor und
Bronze. Hepworths *The Family of Man* (1970, Abb. 1) und Comtes *The Italian Bunnies*
(2016, Abb. 2) sind nur zwei Beispiele für Werkserien, die einem ähnlichen Typus
anthropomorpher Familien entsprechen – Totems, angesiedelt zwischen Figur und
abstrahierter Natur, die sich der Wiederholung, des Musters und der Variation
bedienen, um Eigenheiten, ja Individualität im Kontext abstrahierter Formen zu
erschaffen. Die Parallelen setzen sich in zahllosen Ausstellungen fort, in denen beide
die Beziehung von Skulpturen zum oft unbeachteten Sockel wie auch zur Architektur
und Landschaft, zum öffentlichen Raum und untereinander ausloten. Wenig
überraschend also, dass Comtes Installation in der Ausstellung, die das Lehmbruck
Museum Hepworth und den von ihr inspirierten Künstlerinnen und Künstlern
widmet, dieser Fragestellung folgt. Die sechs Skulpturen – zwei Kakteen, zwei
Blätter und zwei Korallen – sind aus dem Stamm eines einzigen Mammutbaumes
gearbeitet und auf einem mit Erde und verbrannten Holzzweigen bedeckten
Boden angeordnet, umgeben von einem der charakteristischen Wandgemälde der
Künstlerin, die mit ihren serialisierten modularen Formen auf die Op-Art verweisen.
Das Wandgemälde, erstmals in Verbindung mit Schlagzeilen aus Zeitungen,
stellt die Installation in den Kontext der uns erwartenden Klimakatastrophe.
Interessanterweise stellte Hepworth ihre Werke 1964 zusammen mit Bridget Riley
(Abb. 3), einer Hauptvertreterin dieser künstlerischen Bewegung, in der Ausstellung
Painting and Sculpture of a Decade, 54–64 in der Londoner Tate aus.

Es gibt noch eine weitere tiefere Gemeinsamkeit, die Comtes und
Hepworths Arbeit miteinander verbindet: die in beider Kindheit erlebte Nähe zur
Natur. So erklärte Hepworth: »Vielleicht wird ja das, was man sagen möchte, in
der Kindheit geformt, und den Rest seines Lebens verbringt man mit dem Versuch,
es zu sagen.«[1] Der Gegensatz zwischen den geschäftigen Städten Yorkshires und
der Schönheit der umliegenden Natur, die sie mit dem Vater erkundete, prägte
ihr Interesse an Formen in der Landschaft. Auch Comtes anhaltende Vorliebe
für Holz und seine Bearbeitung lässt sich auf ihre Kindheit in der ländlichen
Schweiz zurückführen, die sie am Fuße des Juras in einem Holzchalet am Waldrand
verbrachte. Die Künstlerin sagt: »Die Natur um mich herum hat mich immer schon
stark beeinflusst und ist das Eigentliche, worüber ich in meiner Kunst sprechen
möchte.«[2] Und sie erzählt: »Als Kind war ich fixiert auf die Muster, die die
Holzmaserung im Chalet aufwies. Ich war ganz hypnotisiert von dem Inneren der
Dinge, vor allem von dem, was die Natur offenbaren konnte.«[3] Nach Aufenthalten in
Weltstädten – Hepworth in London, Comte in Berlin – kehrten beide Künstlerinnen
in ihren Dreißigern zurück in die Natur.

1
Hepworth 1954, wiederabgedr. in
Bowness 2015, S. 94: »Perhaps
what one wants to say is formed in
childhood and the rest of one's life is
spent in trying to say it«.

2
Comte 2023: »The nature I was
surrounded by always really
appealed to me and it's the main
thing I want to talk about in my art«.

3
Comte 2022, S. 14: »As a child, I
was fixated on the patterns made by
the wood in the chalet. I was totally
hypnotised by the inside of things,
particularly by what the natural
world could reveal«.

Comte hat Hepworth oft als Inspiration genannt, aber einige ihrer Gemeinsamkeiten liegen weniger in der Unmittelbarkeit des Einflusses als vielmehr in der grundlegenden Einstellung zu Form und Material, etwa in der Methode des *direct carving*, der direkten Bearbeitung von Stein und Holz, welche die Praktiken beider Künstlerinnen bestimmt. Hepworth setzte sie ab 1929 zunehmend ein und wandte sich dem Schnitzen in Holz zu. Im Geiste ihrer Zeit sah sie im *direct carving* eine Wiederbelebung bildhauerischer Techniken, der sich zu Beginn der Moderne eine Avantgardebewegung in Großbritannien und den Vereinigten Staaten verschrieben hatte. Hepworth wurde von Henri Gaudier-Brzeskas Vorstellung beeinflusst, dass durch die Technik des *direct carving* die psychologische Verfasstheit des Künstlers unmittelbar zum Ausdruck kommt, und der schöpferische Prozess dazu diene, die Wahrhaftigkeit des Materials herauszuarbeiten. Dieser Wunsch, die Taktilität oder das Wesen von Holz zu verstehen und zu erkunden, interessiert unverkennbar auch Comte in ihrem eigenen Prozess des *direct carving*. Behutsam entnimmt sie bereits gefällte Bäume aus der Landschaft, um sie sodann mit der Kettensäge zu bearbeiten und die Formen abzuschleifen. Dabei geht es ihr um die Suche nach Wahrhaftigkeit durch »eine reduzierte Bildsprache«.[4] Über die während der Aufklärung einsetzende und von der Moderne noch verstärkte Trennung von Mensch und Natur geht Comte hinweg, widersetzt sich ihr und stellt sie infrage. Dabei scheint sie an die Philosophie des französischen Poststrukturalisten Bruno Latours anzuknüpfen, der sich entschieden gegen die von der Moderne postulierte Trennung von Natur und Kultur ausspricht, darin sogar die eigentliche Ursache der Probleme moderner Gesellschaften und besonders der Klimakrise erkennt. Die Sorge um die Natur ist ein bestimmender Faktor in Comtes Werk und geht über die bloße Wertschätzung oder Orientierung hinaus.

Hepworths biomorphe Formen schöpfen aus der Abstraktion der Natur, dem Organischen. Oft waren sie in der Landschaft platziert und hoben sich doch bewusst von ihr ab: als Figur oder Form in der Natur, nicht als die Natur selbst, sondern, wie die Künstlerin sagte, als »eine Geste in der Landschaft«.[5] Auch für Comte ließe sich anführen, dass sie ähnlich biomorphe Werke im Raum erschafft, doch zeigt sich in weiteren Arbeiten ein aktives Zusammenführen von Kunst und Landschaft, von Mensch und Natur. Womöglich auch aus diesem Grund richtete sie 2019 ihr Interesse auf das Schnitzen von Korallenformen, also Lebewesen, die gleichzeitig belebt und unbelebt sind, Tiere, die von einer unauflösbaren Partnerschaft mit Pflanzen abhängig sind, um felsenartige Formen zu bilden. Wie Pilze, Algen und Bäume existieren sie nicht als Einzelwesen, sondern sind miteinander verbundene und voneinander abhängige Einheiten, die ein Ganzes bilden. Korallen sind die mit am stärksten bedrohte Lebensform unseres Planeten und zugleich die Grundlage für die große Artenvielfalt der Ozeane. Diese Koexistenz führt Comte in ihrem Werk noch weiter, indem sie die Unterscheidung zwischen Kunst und Natur aufhebt. Im Rahmen der *Alligator Head Foundation Residency* schuf sie 2019 einen Unterwasser-Skulpturenpark aus gemeißelten Kakteen, mit dem Ziel, diese wieder zu einem Teil der Natur zu machen (Abb. 4). Dies ist insofern gelungen, als nun Korallen auf den Kakteenformen zu wachsen beginnen.

Hepworth und Comte bekunden eine dauerhafte Verbundenheit zu unserer Umwelt, sie formen den Werkstoff gemäß seinem Wesen, arbeiten unmittelbar in der Landschaft selbst und widmen sich der Kraft der Kunst, durch eine abstrakte Formensprache eine Verbindung zur Natur herzustellen. Während es zu Hepworths Lebzeiten in dieser Beziehung ebenso um Unterscheidung wie um Verbindung ging, lebt Comte in einer Zeit, in der die Abgrenzung, das »Außerhalb-der-Natur-Sein«, wie Latour es nannte, vom Verlust und Zusammenbruch unserer schönen Welt kündet.

4
Ausst.-Kat. Luzern 2017, S. 93.

5
Hepworth 1954, wiederabgedr. in Bowness 2015, S. 95: »a gesture in landscape«.

Abb. 3
Tom Picton,
Bridget Riley, 1963

Abb. 4
Claudia Comte,
Underwater Cacti, 2019,
TBA21–Academy
Residency, Alligator Head
Foundation in Portland,
Jamaica
Commissioned by
TBA21–Academy

»Ich hatte eine Postkarte der Zykladen und begann, über die Form in einem umfassenderen Sinne nachzudenken. Also nicht nur über bereits existierende Skulpturen, sondern auch über Dinge, die ich hatte und die eine Art von skulpturaler Form hatten.«

Tacita Dean, 2021

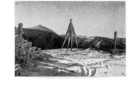
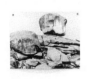

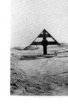

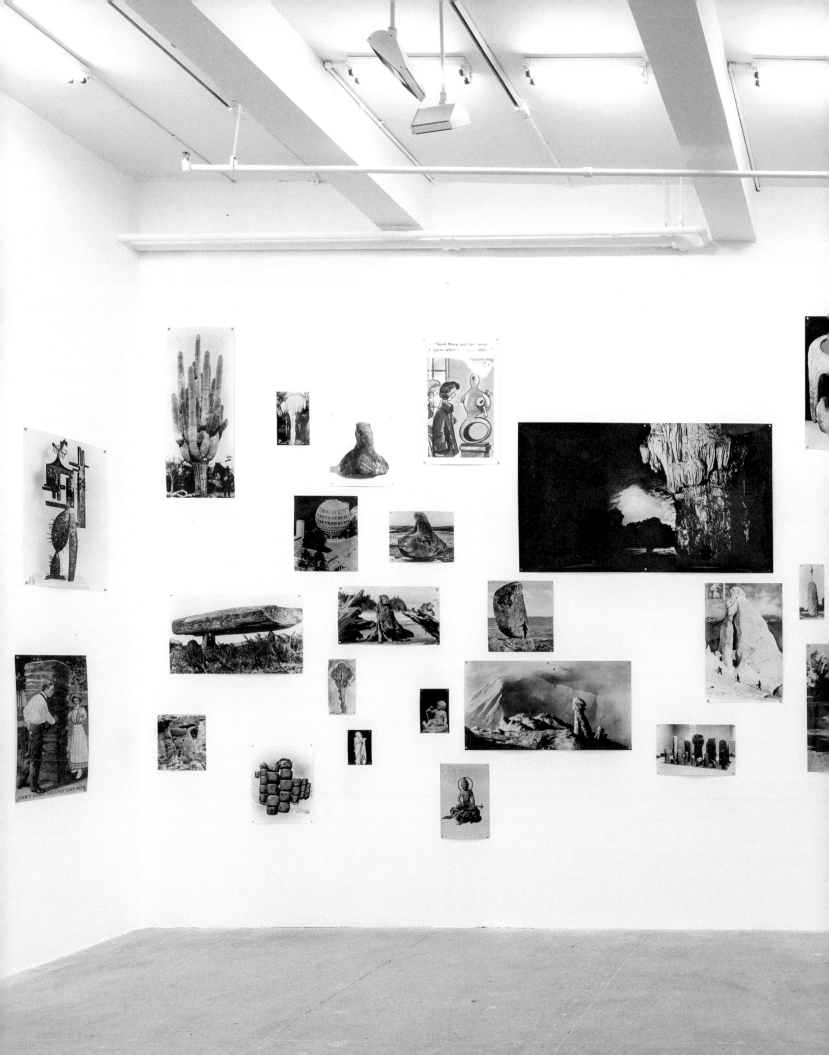

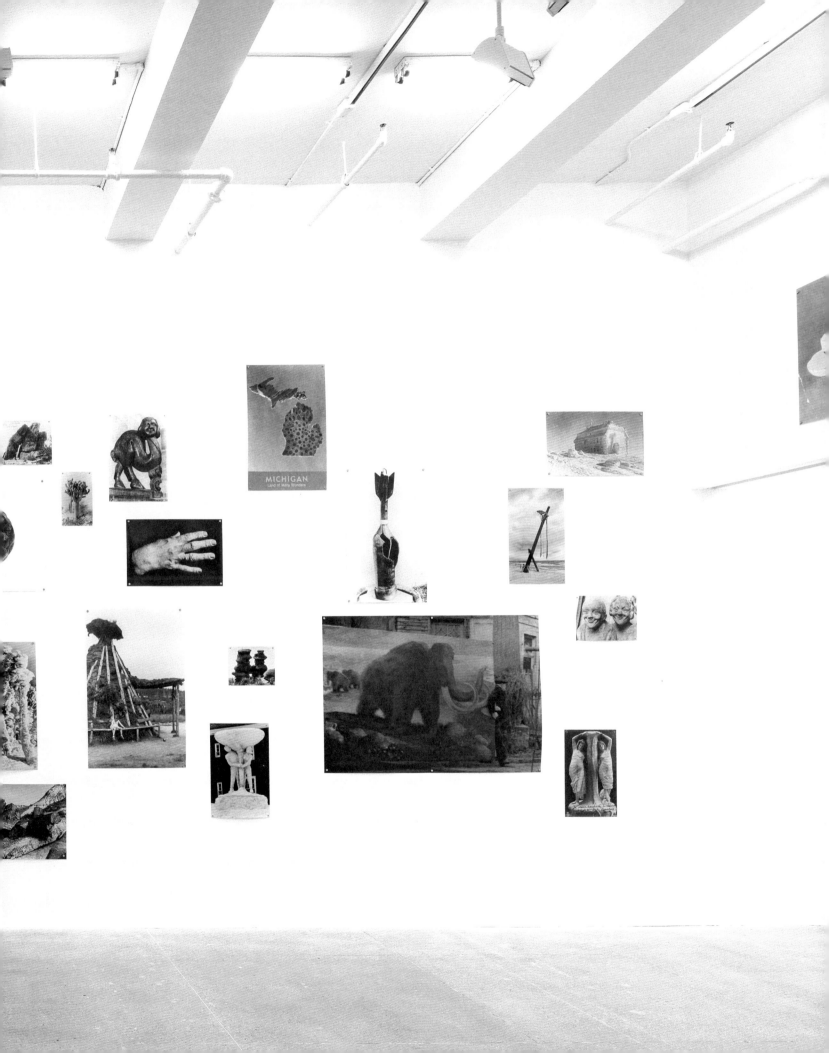

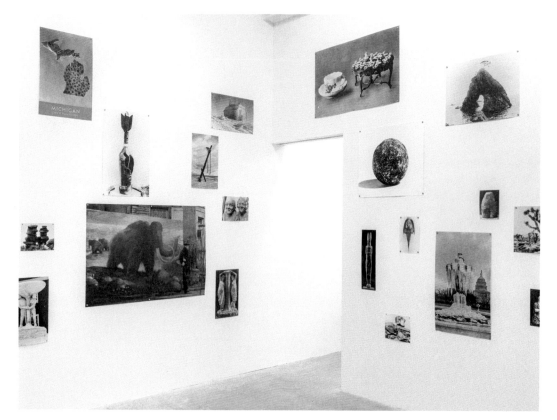

Tacita Dean
Significant Form, 2021

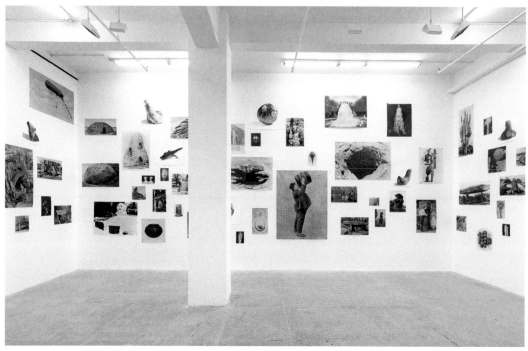

Signifikante Formen: Überlegungen zur
Formenwelt Tacita Deans und Barbara Hepworths
Nina Hülsmeier

Tacita Deans künstlerisches Werk vereint unterschiedliche Medien wie Film, Fotografie, Zeichnung, Grafik und Collage. Auf den ersten Blick scheint es wenig mit den skulpturalen Arbeiten Barbara Hepworths gemein zu haben. Ihr Kunststudium brachte Tacita Dean jedoch bereits in den 1980er-Jahren mit Hepworth und anderen Künstlerinnen und Künstlern der St Ives School in Kontakt. Neben dem gemeinsamen Interesse an der Landschaft Cornwalls und ihrer Formenvielfalt verbindet beide Künstlerinnen die Bedeutung, die sie den Eigenschaften des Materials in ihrem Werkprozess beimessen.

Mit der Arbeit *Significant Form* vertieft Tacita Dean ihre Beschäftigung mit Hepworths künstlerischem Vermächtnis in einer für The Hepworth Wakefield entworfenen Arbeit. Die raumgreifende Installation besteht aus hundertdreißig Motiven aus Deans Sammlung von Postkarten, die sie über viele Jahrzehnte auf Flohmärkten zusammengetragen hat. Ausgewählte Motive hat die Künstlerin neu fotografiert und in verschiedenen Größen und Papiersorten gedruckt. Entstanden ist eine Wandinstallation mit unterschiedlichsten Motiven, die sich jedoch in ihrer Linienführung und ihren Formbeziehungen ähneln, teils explizit aufeinander beziehen. In der Installation finden sich Objekte und Formationen, die entweder der Natur entstammen oder von Menschenhand geschaffen wurden. Viele Motive zeigen biomorphe, abgerundete oder halbkreisförmige Felsformationen, Hügel, Höhlen oder Stalaktiten. Zu sehen sind auch steinzeitliche Objekte wie Megalithen, Dolmen, unbehauene Steinblöcke, die aufgerichtet allein oder in Gruppen positioniert wurden. Wasserfontänen von Brunnen, der Bauch eines Mannes, eine Taube, historische Porträts und kleine surreale Objekte komplettieren das visuelle Kompendium.

Inspiriert durch Hepworths Formensprache, wählte Tacita Dean Objekte aus, die Hepworths Motivwelt aufgreifen und zugleich erweitern, indem sie sich auf Formen und Figuren aus der natürlichen wie auch aus der zivilisatorischen Welt beziehen. Die minimalistisch-abstrakten Arbeiten Hepworths begegnen einem Bildreichtum, der unmittelbar als visuelles Sampling wahrgenommen wird und dessen einzelne Motive das Potenzial skulpturaler Formen in sich tragen. Tacita Deans Bildersammlung eröffnet einen assoziativen Raum für mögliche Formenbeziehungen. In den mehrschichtigen Konstellationen aus unterschiedlichen Kontexten schafft sie ein schlüssiges Ganzes. Auch wenn der Motivraum keine lineare Erzählung vermittelt, so entsteht doch eine Art visuelles und abstrakt-lyrisches Storyboard, anhand dessen die Betrachtenden sich an eine individuelle Formenerzählung annähern und direkte Anleihen zu Hepworths Motivik erkennen können.

Vor der Folie der Kunst Barbara Hepworths wirkt diese nur scheinbar heterogene Bildersammlung ungeachtet ihres dokumentarischen Charakters harmonisch. Der Unterschied zwischen dreidimensionalen Skulpturen und zweidimensionalen Abbildungen erscheint hier nicht als Widerspruch, sondern als wirkungsvolle Erweiterung des Hepworth'schen Kanons. Seit ihrer Kindheit sah Hepworth flächige Formen und Konturen als plastische Gebilde. Ausgehend von ihrem Landschaftsbegriff, der stark durch ihre Jugend in Yorkshire und

ihre spätere Wahlheimat Cornwall beeinflusst wurde, entwickelte sie generelle Gestaltungsprinzipien: die stehende Einzelform stellvertretend für den Menschen in der Landschaft, zwei Figuren für die Beziehungen der Lebewesen zueinander sowie die geschlossene, ovale oder durchbrochene Form; Letztere bilden die Grund- oder Urmotive innerhalb ihres Werks.[1] Zu Hepworths Inspirationsquellen zählen natürliche und auch kulturell-prähistorische Monumente wie Chûn Quoit oder Mên-an-Tol, die den Landschaftsraum Cornwalls prägen. Diese landschaftlichen Impulse sind nicht nur in ihren skulpturalen Arbeiten zu erkennen, Hepworth hat sie auch bildlich festgehalten. Neben Aufzeichnungsbüchern, die ihr bildhauerisches Schaffen dokumentieren, fotografierte sie die Landschaft und die in ihr enthaltenen natürlichen Formationen.[2]

Vor diesem Hintergrund erscheint Tacita Deans Arbeit als ein visueller Resonanzraum für Hepworths künstlerische Formenwelt. Der Titel der Arbeit *Significant Form* stellt einen Bezug zu dem gleichnamigen Kapitel des Buches »Art« (1914) des Kunstkritikers Clive Bell her.[3] Bell legte für seine Theorie einige Kriterien fest, die ein Objekt besitzen muss, um als signifikante Form wahrgenommen zu werden. Wichtig sind vor allem die Kombination der Linien, Farben und Formen miteinander sowie deren Relation zueinander. Laut Bell entscheiden die dadurch hervorgerufenen Emotionen darüber, ob etwas als Kunstwerk gelten kann.[4]

In ihrem Werk zeigt sich Barbara Hepworths große Sensibilität für die besonderen Eigenschaften der Werkstoffe, die sie nutzte. Mit dem von ihr und ihren Zeitgenossen definierten Begriff der »Materialtreue« ist gemeint, dass eine skulpturale Form durch den Charakter der verwendeten Materialien bestimmt wird.[5] Hepworth ging auf deren physikalische Besonderheiten ein, um daraus Formen für ihre Werke abzuleiten, anstatt sie einfach zu formen: »Jedes Material erfordert eine bestimmte Behandlung, und es gibt eine unendliche Anzahl von Themen im Leben, die jeweils in einem bestimmten Material nachgebildet werden müssen.«[6]

Auch Tacita Dean geht es in ihren Werken um materielle Aspekte ihrer Arbeitsmedien. Aufnahme, Entwicklung und Bildbearbeitung sind bei ihr zeitaufwendige Prozesse, in denen eine notwendige qualitative Verdichtung der Materialien erfolgt. Die analoge Fotografie ist für Dean nicht nur Medium, sondern Material und Inhalt der Arbeit zugleich. Im Unterschied zum digitalen Video vereinen sich in der Analogfotografie Materie und Licht. Dean glaubt an die Sinnlichkeit des Fotomaterials, seine Möglichkeiten und seine Geschichte: »Ein fotochemisches Bild hat diese nicht quantifizierbare Tiefe, die man bei einem digitalen Bild nicht hat. Das liegt daran, dass es eine Schicht nach der anderen von Chemikalien, eine Schicht nach der anderen von Emulsionen gibt, und man erhält diesen tiefen, tiefen Reichtum.«[7] In ihrer ebenso konzeptionellen wie kontemplativen Analyse führt die Künstlerin vor, was die Sinnlichkeit und Präsenz von Bildern in Beziehung zur eingesetzten Materialität ausmacht – eine Qualität, die im Zeitalter digitaler Reproduktion zu verschwinden droht.

Ohne weitere Erklärungen laden Tacita Deans vielfältige Bild- konstellationen dazu ein, eigene Assoziationen zu entwickeln. Die Betrachtenden entdecken individuelle Bedeutungen in den Formen, die ihnen bekannt erscheinen und verbinden sie mit der Motivwelt abstrakter Skulptur. *Significant Form* ist ein Stück visueller Poesie, das Barbara Hepworths künstlerisches Werk ehrt.

1
Vgl. Hepworth 1971.
2
Vgl. hierzu den Essay von Eleanor Clayton in der vorliegenden Publikation, S. 92.
3
Bell 1914.
4
Vgl. ebd.
5
Henry Moore erläuterte in der von Herbert Read herausgegebenen Publikation *Unit 1* diesen kunstpraktischen Ansatz »truth to material«, der sich auf das Verfahren und die Materialien konzentriert und der von grundlegender Bedeutung für die moderne britische Bildhauerei ist, vgl. Read 1934, S. 29–30.
6
Hepworth 1930, wiederabgedr. in Bowness 2015, S. 14: »Each material demands a particular treatment and there are an infinite number of subjects in life each to be re-created in a particular material«.
7
»There is this unquantifiable thing called depth in a photochemical picture that you don't have on a digital one. And that's because it is layer upon layer of chemicals, layer upon layer of emulsions and you get this deep, deep richness.« Dean 2021, Min. 2:59.

Tacita Dean
Significant Form
(Details), 2021

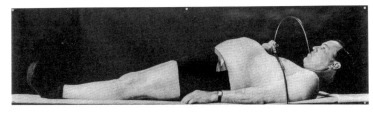

»Ort, Architektur und kulturelle Aspekte
haben in meinen Arbeiten eine große
Bedeutung, jedoch sind für mich die Ideen
zu den Arbeiten ausschlaggebend. Dennoch
muss sich eine Performance gleichsam in
den Ort des Geschehens einfügen, um als
›lebende Skulptur‹ Ausdruck zu finden.«

Nezaket Ekici, 2004

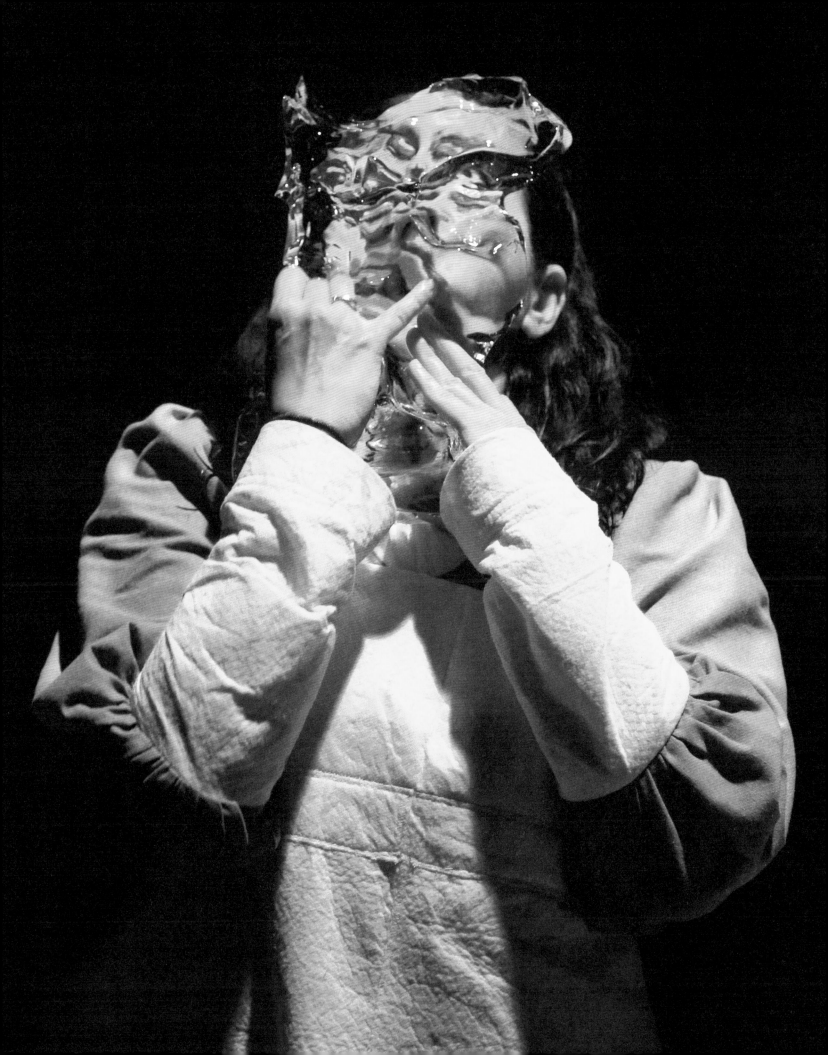

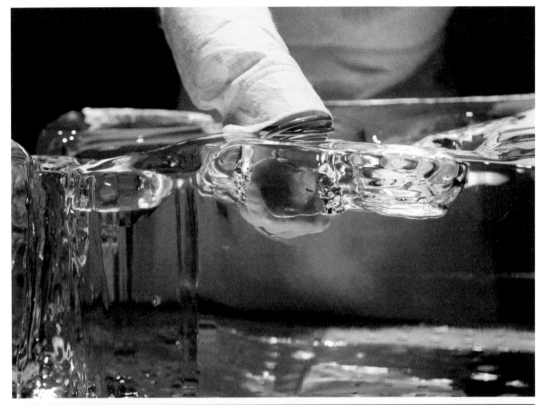

Nezaket Ekici
Pars pro toto, 2019

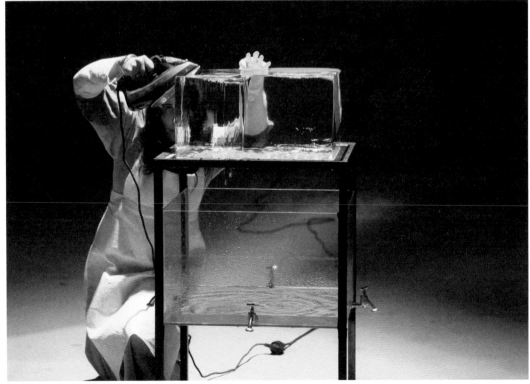

Performative Skulptur bei Nezaket Ekici
Jessica Keilholz-Busch

»Meiner Meinung nach kann eine Skulptur nicht ohne Einbeziehung des eigenen Körpers erschaffen werden. Man bewegt sich, man fühlt, atmet und berührt.«[1]

Wasserkocher blubbern, leise tröpfelt Wasser an den Seiten eines großen, klaren Eisblocks herunter in einen rechteckigen Glaskasten. Der Raum ist dunkel, ein heller Lichtkegel ist auf den Eisblock gerichtet, an dem Nezaket Ekici steht. Sie trägt eine Schürze und Armstulpen, die aus leuchtend gelben Putztüchern genäht sind. In der fünfstündigen Performance *Pars pro toto* (2019) übergießt die Künstlerin den Eisblock mit heißem Wasser, bearbeitet ihn mit einem Bügeleisen, mit ihrem gesamten Körper, der Wärme ihrer Hände, ihres Gesichts. Das Schmelzwasser entnimmt sie dem Bassin und nutzt es, um es zu erhitzen und den Eisblock erneut damit zu begießen. Der stete Tropfen höhlt das Eis. Aus dem geometrischen Block entstehen mit der Zeit mehrere gleichermaßen durch ihre Hand wie durch den Zufall geformte, ephemere Eisskulpturen. Sie werden immer fragiler, brechen schließlich, bis der letzte Rest unter der aufmerksamen Beobachtung der Künstlerin schmilzt.

 Der Titel der Performance bezieht sich auf den lateinischen Ausdruck *pars pro toto*, der anzeigt, dass ein Teil stellvertretend für das Ganze steht. Das allmähliche Schmelzen des Eises kann als ein Verweis auf die Vergänglichkeit des Lebens oder das Verrinnen der Zeit verstanden werden. Gleichermaßen bezieht es sich auf übergeordnete globale Prozesse wie den durch den Menschen verursachten Klimawandel. Die Performance thematisiert die Auswirkungen der globalen Erwärmung und die damit verbundenen Bedrohungen für die Erde – in einer kraftvollen und zum Nachdenken anregenden Erfahrung für das Publikum. Ekici möchte damit das Bewusstsein für Umweltfragen schärfen und die Menschen für globale Zusammenhänge sensibilisieren.

 Seit fast zwanzig Jahren arbeitet Ekici künstlerisch mit ihrem Körper. Sie nutzt dabei Praktiken wie Repetition und akustische Verstärkung, um eindrückliche Szenen zu erschaffen. Ausgebildet als Bildhauerin, entschied sie sich früh für die flüchtige Ausdrucksform der Performance. Ihre Arbeiten sind oft von hohem körperlichem Einsatz geprägt und entwickeln dadurch – auch in ihren Videoaufzeichnungen – eine starke Präsenz und Eindringlichkeit. In der Aufzeichnung der Performance *Pars pro toto* ist der Künstlerin die Erschöpfung anzusehen, die durch die herausfordernde körperliche Arbeit mit dem schmelzenden und ephemeren Material Eis einhergeht.

 Ähnlich intensiv ist auch der körperliche Einsatz bei *Cohesion Patterns*, einer Serie von Videoperformances, die Ekici im Jahr 2020 begonnen hat. Im Lehmbruck Museum führt sie die Serie erstmals als Liveperformance mit dem Untertitel *Pierced Form* als direkte Reminiszenz an Barbara Hepworth, ihre Formen, vor allem aber ihre künstlerische Praktik des *Piercing* weiter. Mit einer fünfzig Zentimeter langen und mehrere Kilogramm schweren Stahlnadel durchsticht die Künstlerin aus Holz vorgefertigte, weiß angestrichene, löchrige Formen. Dabei zieht sie ein zweihundert Meter langes Seil immer wieder durch die Öffnungen der organisch abstrakten Gebilde. Unter großem körperlichem Einsatz verschwinden die Formen nach und nach unter einem immer dichter werdenden Geflecht farbiger Seile.

1
Hepworth 1975, S. 21: »You can't make a sculpture, in my opinion, without involving your body. You move and you feel and you breathe and you touch«.

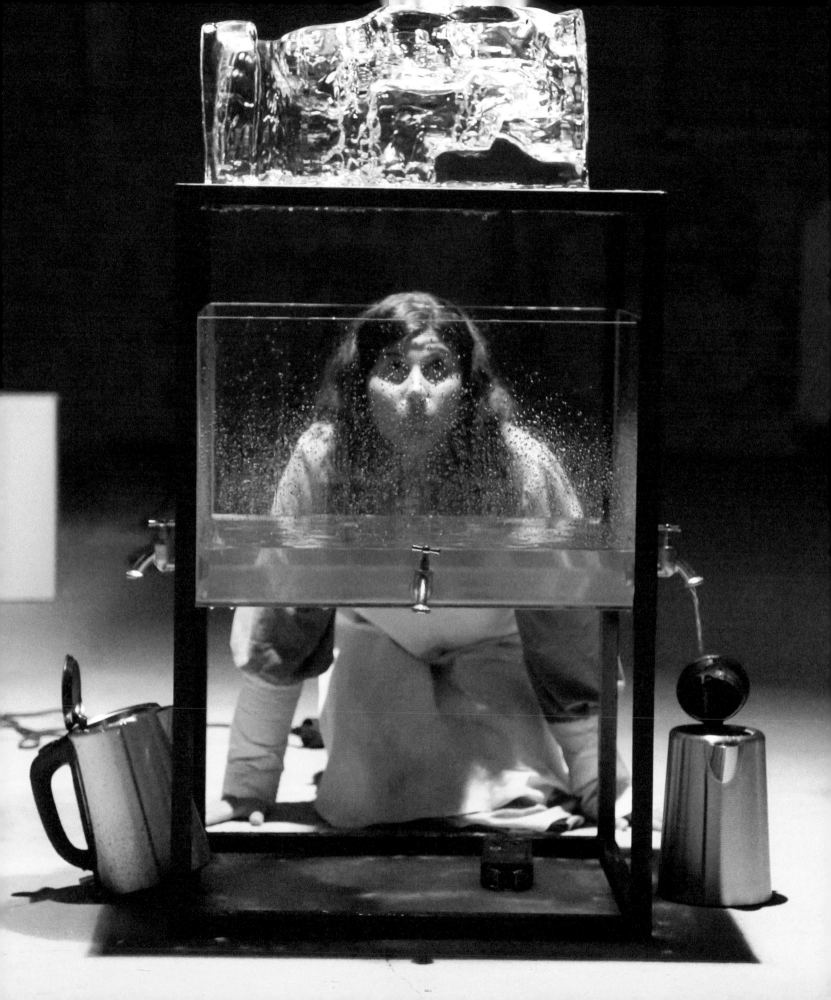

In ihrer künstlerischen Praxis lässt sich Ekici oft von kunsthistorischen Vorbildern inspirieren. In Arbeiten wie *Nobles Opak* (seit 2004), einer mehrtägigen tänzerischen Performance, setzt sie sich mit den Künstlerpersönlichkeiten Egon Schiele und Gustav Klimt auseinander. *Blind* (seit 2007) hingegen ist von einem Motiv aus dem Gemälde *Heilige Cäcilie – Das unsichtbare Klavier* des Surrealisten Max Ernst inspiriert. Ekici versetzt sich selbst in das Martyrium der Heiligen, indem sie sich in eine Art Sarkophag aus Gips begibt, der lediglich ihre Arme freilässt und dessen Öffnungen gleichzeitig ihre einzige Quelle der Luftzufuhr bilden. In ihren Händen hält sie Hammer und Meißel, um sich damit aus ihrem Gefängnis zu befreien.[2]

Ekici selbst versteht ihre Performance *Cohesion Patterns_Pierced Form* als eine Hommage an die Künstlerin Barbara Hepworth und knüpft mit dem Stück auch an übergeordnete Themen wie gesellschaftliche Rollenbilder, Erwartungen und Konventionen an. Während sie die löchrigen, organischen Formen mit Nadel und Faden durchsticht und damit eine traditionelle Frauentätigkeit ausübt, ist Ekici in ein festliches Kleid gehüllt und bestätigt so vordergründig die an ihr Geschlecht gestellten Erwartungen. Doch die schweißtreibende, physische Arbeit führt diese Annahme schnell ad absurdum. Ekici lenkt die Aufmerksamkeit auf Vorurteile und geschlechtsbezogene Klischees, mit denen Hepworth zu ihren Lebzeiten konfrontiert war, und die auch in der Gegenwart immer noch in den Köpfen vieler Menschen präsent sind.

2
Vgl. Fast 2011, S. 21.

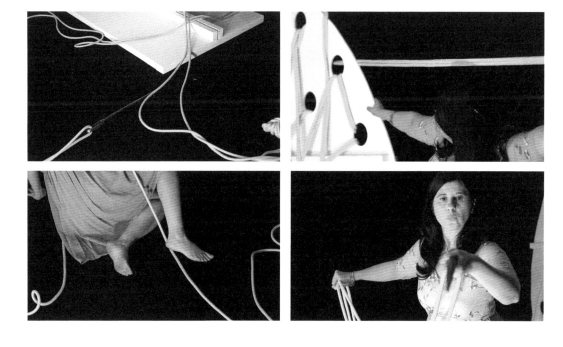

Nezaket Ekici
Cohesion Patterns_Egg, 2020,
Videoperformance, HD MP4 16:9,
9:16 Min., Ton und Farbe

Kamera und Editing:
Branka Pavlovic
Technik:
Julian David Bolivar
Sound Design:
Mladjan Matavulj
Schmied:
Werner Mohrmann-Dressel

»In meiner Kunst geht es um Freiheit von
Bedeutung, Meinung und Botschaften.
Die Arbeiten ... erzeugen eine Welt innerhalb
der Welt anstatt ein Abbild zu zeigen und
lösen – im besten Fall – Staunen aus. Das
Bekannte wird verwandelt und öffnet so den
Raum für das Unausgesprochene.«

Laurenz Theinert, 2018

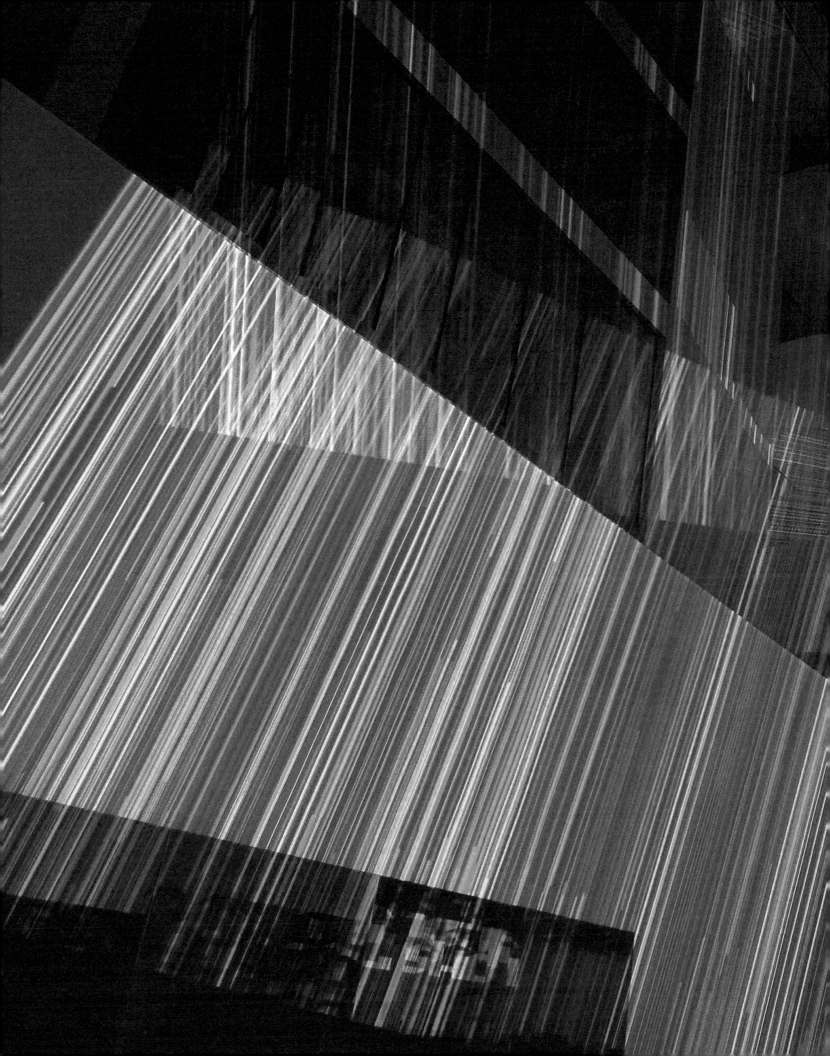

Befreite Formen – Laurenz Theinert im Lehmbruck Museum
Guido Meincke

Laurenz Theinert ist Medienkünstler. Von der Fotografie herkommend, befasst er sich mit dem ästhetischen Potenzial der Abstraktion in den Neuen Medien, die er als Träger von Information reflektiert und weitgehend von repräsentativen Funktionen befreit. Theinerts Arbeiten bilden keine Realität ab, sondern schaffen sie neu aus den Eigenschaften und Strukturen des Mediums selbst. Die radikale Reduktion visueller Information rückt die Mechanismen der Wahrnehmung ins Zentrum der Aufmerksamkeit.

Die »Konkrete Fotografie«, der Theinert sich selber zuordnet,[1] thematisiert sich selbst, das Licht und die Apparatur, die es lenkt, bricht, projiziert und materialisiert. Dazu gehört im digitalen Zeitalter auch die elektronische Bildverarbeitung, die den Gestaltungsspielraum erweitert. Das freie Spiel von Kontrasten und Farben, geometrischen Formen und grafischen Strukturen bestimmt die visuellen Dimensionen, die er in seinem künstlerischen Werk erforscht.

Laurenz Theinerts abstrakte Bildwelt ist aber nicht an die Fläche gebunden; sie breitet sich in Installationen und Environments raumgreifend aus. Das Licht als solches wird zum Material und Werkzeug, zum Gestaltungsmedium, das eine weitere Wahrnehmungsebene wie eine zweite Haut über die Umgebung legt und ein Eigenleben entwickelt. Die Projektion lässt ephemere Farb-Licht-Räume entstehen, die das Kunstwerk vollständig »entmaterialisieren«. Neben Museen und Galerien bespielt Theinert als Lichtkünstler auch urbane Situationen und Architekturen im öffentlichen Raum. Linien und Flächen geraten in Bewegung, schwingen, flackern, pulsieren, tauchen auf und verschwinden. Die dynamischen Lichtzeichnungen münden in einen Tanz autonomer Farben und Formen. Die Dreihundertsechziggrad-Panoramaprojektion lässt dabei immersive virtuelle Räume entstehen, die sich mit den Oberflächen des realen Umraums verweben, ihn überlagern und durchdringen.

Seit 2008 kommt in Liveperformances ein *visual piano* zum Einsatz, das Theinert gemeinsam mit den Softwareentwicklern Roland Blach und Philipp Rahlenbeck konzipiert hat.[2] Eine Tastatur mit Musical-Instrument-Digital-Interface (MIDI) erlaubt es, im Unterschied zu herkömmlichen Projektionstechniken, nicht nur vorprogrammierte Clips und Patterns abzurufen, sondern Lichterscheinungen über Keyboard und Pedale in Echtzeit zu generieren und zu modulieren. Auf diese Weise wird es möglich, direkt mit Musiker:innen oder Tänzer:innen zu interagieren und das Gehörte spontan in visuellen Mustern zu interpretieren.

Lichtbild und Klangfarbe, Frequenzen von Licht und Ton verbinden sich in der Live-Erfahrung zu einem synästhetischen Gesamtkunstwerk, das sich in der Zeit entfaltet, die Prozesse von Hören und Sehen entgrenzt und neu strukturiert. Wie bei seinen Installationen und der Kunst am Bau arbeitet Laurenz Theinert auch bei seinen Lichtkonzerten häufig orts- und kontextbezogen. Anlässlich der Ausstellung *Die Befreiung der Form. Barbara Hepworth – Meisterin der Abstraktion im Spiegel der Moderne* wird das Lehmbruck Museum zur Projektionsfläche einer Phantasmagorie befreiter Strukturen, Farben und Formen. Die künstlerische Abstraktion, die Lösung vom Gegenstand, die Entgrenzung und Entmaterialisierung erscheinen vollendet und an ihrem vorläufigen Ziel angekommen zu sein.

[1]
Vgl. Bullinger 2009.
[2]
Vgl. Stürzl o. J.

Laurenz Theinert (Visual Piano),
Wolfgang Dauner (Piano)
Musik und Licht, 2013
Galerie ABTART Stuttgart (oben)

Laurenz Theinert (Projektionen),
Trondheim Voices (Gesang)
space unfolding, 2016
whiteBOX, München

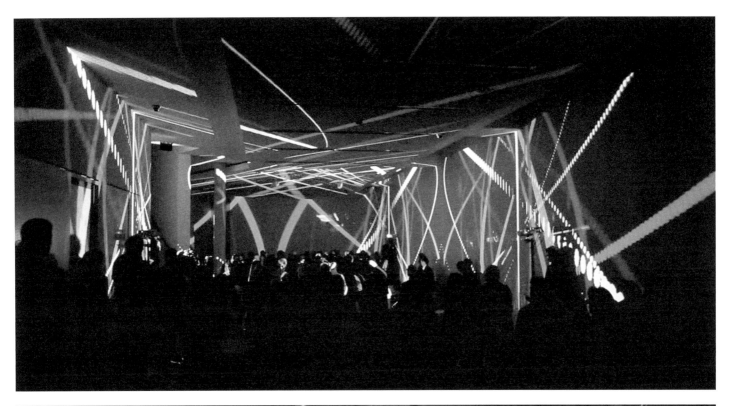

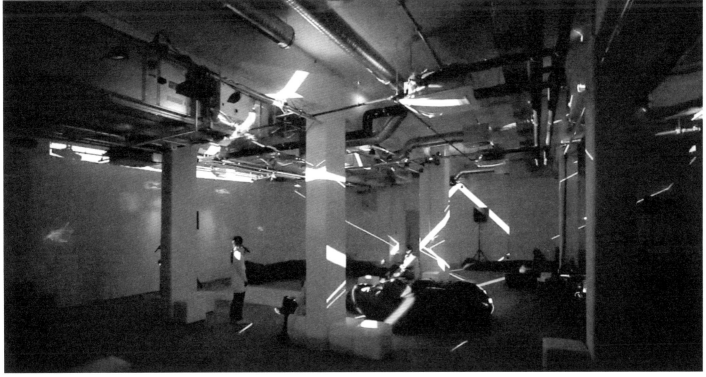

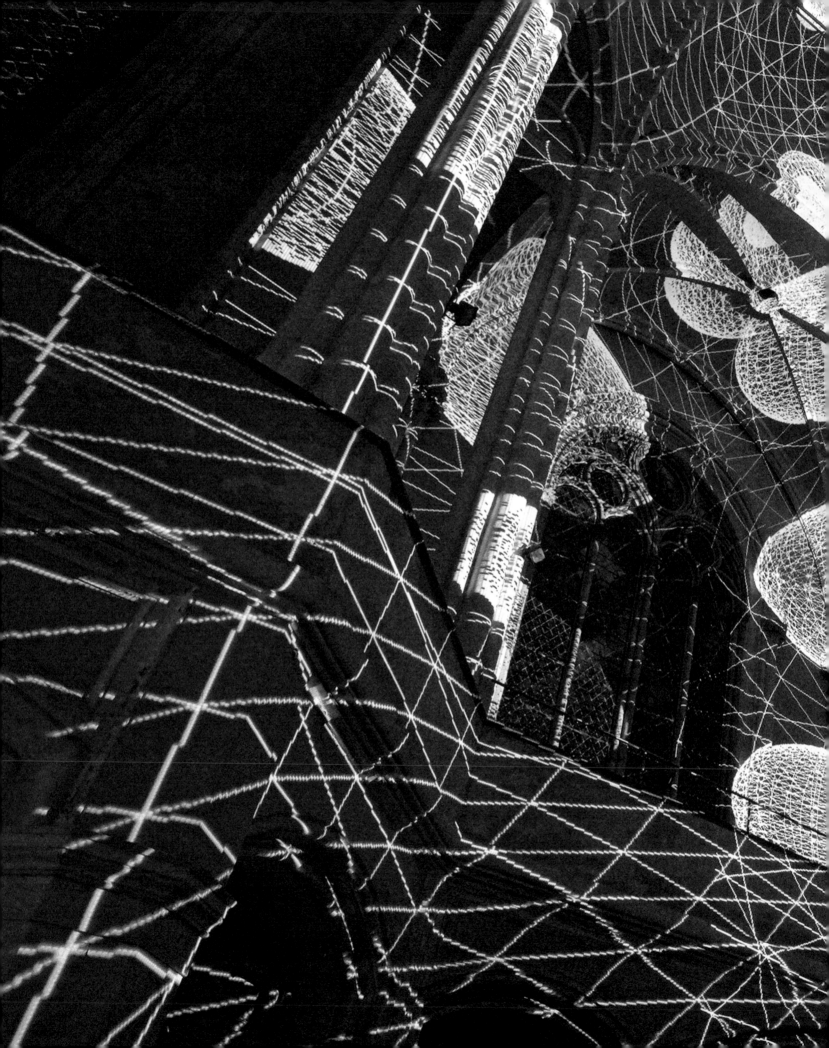

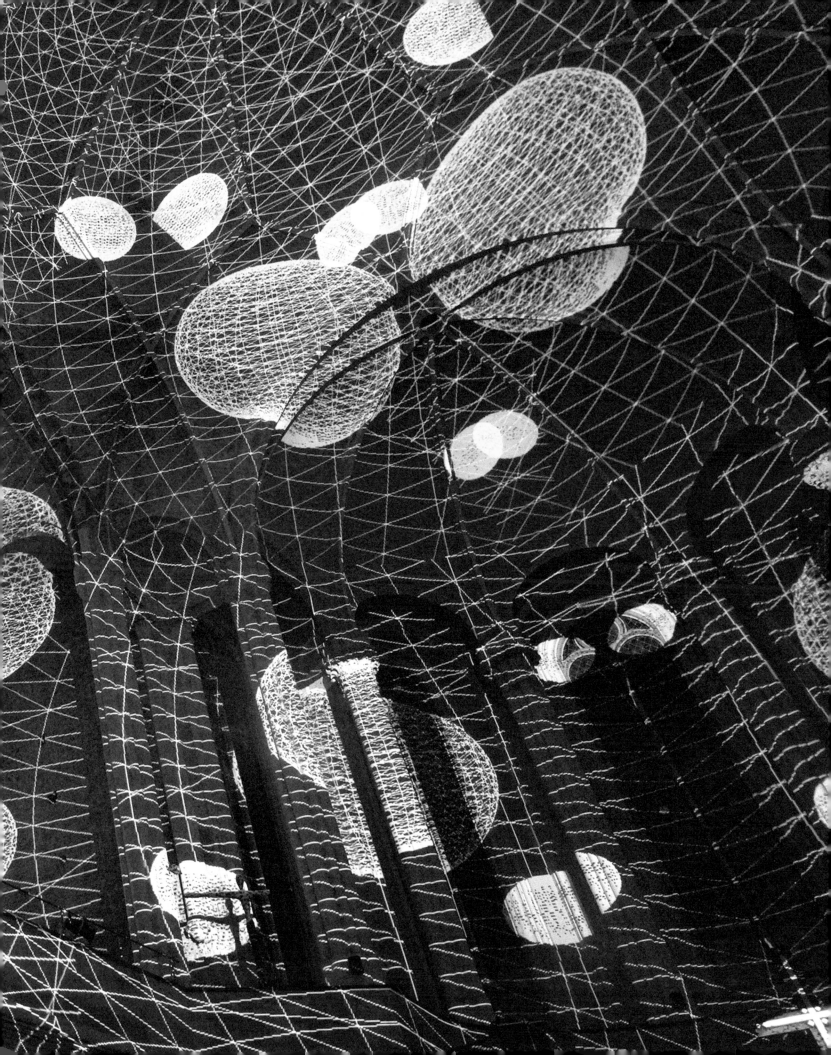

Werkliste

Nevin Aladağ
Resonator Strings
2019
Sperrholz, Fichte, Multiplex, Farbe,
Zither-, Bassgitarren-, Gitarren-
und Cellosaiten sowie Mechanismen
und Möglichkeiten zur Verstärkung
82 × 85 × 100 cm
Courtesy Nevin Aladağ

Nevin Aladağ
Resonator Wind
2019
Messing, Bambusrohr,
Mundstücke von verschiedenen
Blasinstrumenten, verschiedene
Metalle
66,7 × 106,7 × 80 cm
Lehmbruck Museum, Duisburg,
erworben 2021 mit Unterstützung
der Stiftung Kunst, Kultur und
Soziales der Sparda-Bank West und
Outset Germany_Switzerland

Kenneth Armitage
Figure Lying on its Side (Version 5)
[Auf der Seite liegende Figur,
(5. Fassung)]
1957
Bronze
39 × 78 × 22,5 cm
Lehmbruck Museum,
Duisburg

Hans Arp
Concrétion humaine sur coupe ovale
[Menschliche Konkretion
auf ovaler Schale]
1935
Bronze
62 × 72 × 56 cm
Lehmbruck Museum,
Duisburg

Constantin Brâncuşi
La Négresse blonde
[Die blonde Negerin][1]
1926
Polierte Bronze auf zweiteiligem
Sandsteinsockel
68 × 28,2 × 27,8 cm
Lehmbruck Museum, Duisburg,
erworben 1962 mit Unterstützung
des Landes Nordrhein-Westfalen

Reg Butler
Torso Summer
[Torso Sommer]
1955
Bronze
95,5 × 48,7 × 34,2 cm
Lehmbruck Museum,
Duisburg

Lynn Chadwick
Maquette II Inner Eye
[Maquette II Inneres Auge]
1952
Eisen und Glas
28 × 15 × 12 cm
Estate of Lynn Chadwick

Lynn Chadwick
Stranger II
[Fremder II]
1956
Eisen, Mischung aus Gips
und Eisenfeilspänen
109 × 87 × 30 cm
Lehmbruck Museum,
Duisburg

Julian Charrière
Thickens, pools, flows, rushes, slows
2020
Obsidian-Block
103,7 × 126 × 129,7 cm
Michael & Eleonore Stoffel
Stiftung, Köln

Julian Charrière
Metamorphism
2016
Künstliche Lava, geschmolzener
Computerabfall, Stahl
226 × 92,7 × 11 cm
Courtesy of the artist; Dittrich &
Schlechtriem, Berlin

Claudia Comte
Even Cacti Can't Take the Heat
2023
6 Skulpturen aus Sequoia-Holz,
Wandgemälde, Holz und Erde

Francesca (big sequoia leaf)
2023
Sequoia-Holz
316 × 100 × 42 cm

Charlotte (big sequoia leaf)
2023
Sequoia-Holz
235 × 90 × 36 cm

Willy (big sequoia coral)
2023
Sequoia-Holz
222 × 151 × 43 cm

Nikolai (big sequoia coral)
2023
Sequoia-Holz
215 × 110 × 45 cm

Robin (big sequoia cactus)
2023
Sequoia-Holz
250 × 120 × 47 cm

Ren (big sequoia cactus)
2023
Sequoia-Holz
245 × 110 × 34 cm

It Is Happening (headlines wall painting)
2023
Acryl-Wandgemälde
5,20 × 25 m

Courtesy the artist und
König Galerie

Tacita Dean
Significant Form
2021
130 handgedruckte, fotochemische
Fotografien, auf Papier aufgezogen:
57 Farbfotografien und
73 Schwarz-Weiß-Fotografien auf
Faserbasis; rückseitig mit Tinte
gestempelt und nummeriert
Variable Dimensionen
In Auftrag gegeben von The
Hepworth Wakefield
Courtesy the artist und Frith Street
Gallery, London, Großbritannien

Naum Gabo
Lineare Raumkonstruktion Nr. 2
1959/1960
Perspex mit Nylonfaden
79,5 × 59 × 59 cm
Lehmbruck Museum, Duisburg,
erworben 1963 mit Unterstützung
des Landes Nordrhein-Westfalen

Alberto Giacometti
La Femme au chariot
[Frau auf dem Wagen]
1945
Gips, bemalt, auf waagerecht
geteiltem Holzsockel, Holzwagen
153,5 × 33,5 × 35 cm
Lehmbruck Museum, Duisburg,
Dauerleihgabe des Freundeskreises
seit 1986, erworben mit den Mitteln
der Peter Klöckner-Stiftung

Alberto Giacometti
*Composition sept figures – tête
(La forêt)*
[Komposition sieben Figuren – Kopf
(Der Wald)]
1950
Bronze
55,5 × 61 × 49,5 cm
Lehmbruck Museum, Duisburg,
erworben 1964 mit Unterstützung
des Westdeutschen Rundfunks

Nezaket Ekici
Pars pro toto
2019
Performancedokumentation
auf Video
21:42 Min., HD MP4 16:9,
mit Ton in Farbe (Dauer der
Liveperformance: 5 Std.)
Kamera, Editing und Videostills:
Branka Pavlovic
Technik: Malte Yamamoto
Eisfirma: Robbi's partyeis.com
Kostüm Entwurf: Nezaket Ekici
Schneider: Süleymann
Danke der Künstlerinnengruppe
ENDMORÄNE e. V.,
den Gastkünstlerinnen,
den Künstlerinnen des
Begleitprogramms, Henrik
Sundström und seinem Team
(Andrea Matysiak, Ingo Matysiak,
Tine Neumann)
Courtesy of the artist

Nezaket Ekici
Cohesion Patterns Pierced Form
2023
Performance
Lehmbruck Museum, Duisburg
Courtesy of the artist

Barbara Hepworth
Large and Small Form
[Große und kleine Form]
1934
Alabaster
24,8 × 44,5 × 23,9 cm
The Pier Arts Centre Collection,
Orkney, Schottland

Barbara Hepworth
Mother and Child
[Mutter und Kind]
1934
Pinkfarbener Ancaster-Stein
26 × 31 × 22 cm
Leihgabe der ständigen
Kunstsammlung des
Wakefield Council
The Hepworth Wakefield

Barbara Hepworth
*Sculpture with Colour
(Deep Blue and Red)*
[Skulptur mit Farbe
(Tiefblau und Rot)]
1940
Gips mit Schnüren
Höhe 21,6 cm
The Hepworth Wakefield,
Leihgabe aus Privatbesitz

Barbara Hepworth
Group III (Evocation)
[Gruppe III (Beschwörung)]
1952
Seravezza-Marmor
27,9 × 67,2 × 22,6 cm
The Pier Arts Centre Collection,
Orkney, Schottland

Barbara Hepworth
Curved Form (Pavan)
[Gebogene Form (Pavan)]
1956
Metallisierter Gips
52 × 80 × 48,5 cm
Leihgabe der ständigen
Kunstsammlung des
Wakefield Council
The Hepworth Wakefield

Barbara Hepworth
Involute II
1956
Bronze
41 × 42 × 36 cm
Leihgabe der ständigen
Kunstsammlung des
Wakefield Council
The Hepworth Wakefield

Barbara Hepworth
Orpheus (Maquette II)
[Orpheus (Maquette II)]
1956
Kupfer und Baumwollschnüre
73 × 30 × 30 cm
Museum Helmond,
Niederlande

Barbara Hepworth
Stringed Figure (Curlew)
[Besaitete Figur (Brachvogel)][2]
1956
Kupferlegierung und
Baumwollschnur auf Holzsockel
63,5 × 85 × 50 cm
The Hepworth Wakefield,
Leihgabe aus Privatbesitz

Barbara Hepworth
Maquette for Winged Figure
[Maquette für geflügelte Figur]
1957
Kupfer und Baumwollschnüre
29,5 × 63,7 × 24,3 cm
Leihgabe der ständigen
Kunstsammlung des
Wakefield Council
The Hepworth Wakefield

Barbara Hepworth
Sea Form (Porthmeor)
[Meeresform (Porthmeor)]
1958
Bronze
76,8 × 113,7 × 25,4 cm
Kunstmuseum Den Haag,
Niederlande

Barbara Hepworth
Corymb
[Schirmtraube]
1959
Bronze, Eisendrähte
Höhe 30 cm
Museum Morsbroich,
Leverkusen

Barbara Hepworth
Discs in Echelon
[Scheiben in gestaffelter
Anordnung]
1959
Bronze
34 × 50 × 27,5 cm
Kröller-Müller Museum, Otterlo,
Niederlande

Barbara Hepworth
Ascending Form (Monastral Blue)
[Aufsteigende Form
(Monastralblau)]
1960
Öl und Bleistift auf Hartfaserplatte
60 × 28,5 cm
Museum Helmond,
Niederlande

Barbara Hepworth
Caryatid (Single Form)
[Karyatide (Einzelform)]
1961
Teakholz mit Bindfäden, auf
schwarz bemaltem Sockel
219 × 61 × 56 cm
Lehmbruck Museum,
Duisburg

Barbara Hepworth
Single Form (Chûn Quoit)
[Einzelform (Chûn Quoit)]
1961
Bronze
106 × 67,3 × 11,4 cm
Leihgabe der ständigen
Kunstsammlung des
Wakefield Council
The Hepworth Wakefield

Barbara Hepworth
Marble with Colour (Crete)
[Marmor mit Farbe (Kreta)]
1964
Marmor, Holz
153 cm × 140 cm × 70 cm
Sammlung Museum Boijmans
Van Beuningen, Rotterdam,
Niederlande

Barbara Hepworth
Two Figures
[Zwei Figuren]
1964
Schiefer
93,5 × 63,5 × 43,5 cm
Kröller-Müller Museum, Otterlo,
Niederlande

Barbara Hepworth
Marble Rectangle with Four Circles
[Marmorrechteck mit vier Kreisen]
1966
Seravezza-Marmor
94,5 × 69 × 45 cm
Kröller-Müller Museum, Otterlo,
Niederlande

Barbara Hepworth
Makutu
1969 (gegossen 1970)
Bronze
75,6 cm
Eigentum einer europäischen
Privatsammlung

Barbara Hepworth
Three Forms in Echelon
[Drei Formen in gestaffelter
Anordnung]
1970
Weißer Marmor
66 × 86 × 55 cm
Sammlung Würth

Barbara Hepworth
Oval with Two Forms
[Oval mit zwei Formen][2]
1971 (gegossen 1972)
Polierte Bronze
34 × 39 × 30,5 cm
Leihgabe der ständigen
Kunstsammlung des
Wakefield Council
The Hepworth Wakefield

Barbara Hepworth
Group of Three Magic Stones
[Gruppe von drei
magischen Steinen]
1973
Silber auf Ebenholzsockel
12 × 37 × 31,6 cm
Leihgabe der ständigen
Kunstsammlung des
Wakefield Council
The Hepworth Wakefield

Barbara Hepworth
*Maquette for Conversation with
Magic Stones*
[Maquette für Konversation mit
magischen Steinen]
1974
Bronze, partiell grün patiniert
33,3 × 40 × 35,1 cm
Kurt und Ernst Schwitters Stiftung,
Hannover
Die Errichtung der Kurt und Ernst
Schwitters Stiftung verdankt sich
maßgeblich der Familie Schwitters
sowie der Unterstützung durch
die NORD / LB Norddeutsche
Landesbank, die Niedersächsische
Sparkassenstiftung, die
Niedersächsische Lottostiftung,
die Kulturstiftung der Länder, den
Beauftragten der Bundesregierung
für Angelegenheiten der Kultur
und Medien, das Ministerium
für Wissenschaft und Kultur des
Landes Niedersachsen und die
Landeshauptstadt Hannover

Henri Laurens
Le Grand Amphion
[Der große Amphion]
1937
Bronze
226 × 68,5 × 67 cm
Lehmbruck Museum, Duisburg,
erworben 1959 als Lehmbruck-
Spende des Kulturkreises der
deutschen Wirtschaft im BDI

Wilhelm Lehmbruck
Liebende Köpfe
1918
Bronze (posthumer Guss)
30,1 × 49,7 × 30,4 cm
Lehmbruck Museum, Duisburg,
erworben 2011 aus Mitteln des
Beauftragten der Bundesregierung
für Kultur und Medien, der
Kulturstiftung der Länder sowie der
Kunststiftung NRW

Wilhelm Lehmbruck
Weiblicher Torso
1918
Steinguss
78,2 × 40,9 × 32,1 cm
Lehmbruck Museum,
Duisburg

Henry Moore
Two Piece Reclining Figure No. 1
[Zweiteilige liegende Figur, Nr.1]
1959
Bronze auf mit Kupferblech
verkleidetem Sockel
152 × 243 × 151 cm
Lehmbruck Museum, Duisburg,
erworben 1969 als Lehmbruck-
Spende des Kulturkreises der
deutschen Wirtschaft im BDI

Henry Moore
Head: Cyclope
[Kopf: Zyklop]
1963
Bronze auf Holzsockel
15,8 × 13,2 × 8 cm
Lehmbruck Museum, Duisburg,
Schenkung des Künstlers 1964

Ben Nicholson
White Relief
[Weißes Relief]
1935
Öl auf geschnitztem Holz
54,5 × 80 cm
Courtesy of the British
Council Collection

Eduardo Paolozzi
Krokodeel
1956/1959
Bronze
93 × 63,5 × 25,5 cm
Lehmbruck Museum,
Duisburg, Schenkung des
Künstlers 1966

Antoine Pevsner
*Construction spatiale aux troisième
et quatrième dimensions*
[Raumkonstruktion in dritter
und vierter Dimension]
1961
Bronze
99,5 × 60 × 54 cm
Lehmbruck Museum, Duisburg,
erworben 1963 mit Unterstützung
des Landes Nordrhein-Westfalen

1
Der Originaltitel spiegelt den
kolonialen Entstehungskontext
und entspricht nicht heutigen
Maßstäben einer geschichts- und
diversitätsbewussten Sprache.

2
Die Abbildung im Katalog
zeigt eine andere Variante
des Werkes.

Bibliografie

Ackermann 2017
Tim Ackermann, Nevin Aladağ.
Musik und Muster, in:
Weltkunst Documenta Spezial 87,
131, März 2017, S. 42–46

Aladağ 2023
Nevin Aladağ, Gespräch mit der
Autorin, E-Mail, 16. Januar 2023

Alloway 1954
Lawrence Alloway, Art news
from London, in: Art News
53, 3. Mai 1954, S. 45, URL:
‹https://archive.org/details/sim_
artnews_1954-05_53_3/page/44/
mode/2up› [13.12.2022]

Arp 1955
Hans Arp, Unsern täglichen
Traum ... Erinnerungen, Dichtungen
und Betrachtungen aus den Jahren
1914–1954, Zürich 1955 (Reprint der
Originalausgabe Zürich 1955)

Ausst.-Kat. Dallas u. a. 1986
Naum Gabo. Sechzig Jahre
Konstruktivismus, hg. von Steven A.
Nash und Jörn Merkert (Ausst.-Kat.
Dallas Museum of Art / Art Gallery
of Ontario, Toronto / Solomon R.
Guggenheim Museum, New York /
Kunstsammlung NRW Düsseldorf /
Tate Gallery, London), München 1986

Ausst.-Kat. Herford 2011
Nezaket Ekici. Personal Map to
be continued (Ausst.-Kat. Marta
Herford), Bielefeld 2011

**Ausst.-Kat. Liverpool /
New Haven / Toronto 1994**
Barbara Hepworth: A Retrospective,
hg. von Penelope Curtis und Alan G.
Wilkinson (Ausst.-Kat. Tate Gallery,
Liverpool / Yale Center for British
Art, New Haven / Art Gallery of
Ontario, Toronto), London 1994

Ausst.-Kat. London 2018
Formed from Nature. Barbara
Hepworth, hg. von Dickinson
Gallery (Ausst.-Kat. Dickinson
Gallery), London 2018

**Ausst.-Kat. London / Otterlo /
Remagen 2015**
Barbara Hepworth. Sculpture for
a Modern World, hg. von Penelope
Curtis und Chris Stephens (Ausst.-
Kat. Tate Britain, London / Kröller-
Müller Museum, Otterlo / Arp
Museum Rolandseck, Remagen),
London 2015

Ausst.-Kat. Luzern 2017
Conversation. Claudia Comte
& Neville Wakefield, in: Claudia
Comte, hg. von Fanni Fetzer
(Ausst.-Kat. Kunstmuseum),
Luzern 2017, S. 92–95

Ausst.-Kat. Rivoli 2022
Claudia Comte: An Anthology of
Wall Paintings. How to Grow and
Still Stay the Same Shape (Ausst.-
Kat. Castello di Rivoli Museum of
Contemporary Art), Rivoli 2022

Bell 1914
Clive Bell, Art, New York 1914, URL:
‹https://www.gutenberg.org/cache/
epub/16917/pg16917-images.html›
[19.01.2023]

Bonett 2013
Helena Bonett, Music and Movement
in Barbara Hepworth, Vortrag im
Rahmen der Ausstellung *Summer 2013*,
Porthmoer Studios, St Ives, 6. August
2013, URL: ‹https://www.academia.
edu/4429561/Music_and_Movement_
in_Barbara_Hepworth› [21.12.2022]

Botz 2018
Anneli Botz, Soziale Plastik in
Abstrakter Form. Im Atelier von
Claudia Comte, in: Kunstforum
International 254, 2018, S. 220–227

Bowness 1971
Alan Bowness (Hg.), The Complete
Sculpture of Barbara Hepworth
1960–69, London 1971

Bowness 2015
Sophie Bowness (Hg.), Writings and
Conversations, London 2015

Buckberrough 1998
Sherry Buckberrough, Review,
in: Woman's Art Journal 19, 1,
1998, S. 47–50, URL: ‹https://doi.
org/10.2307/1358657› [13.12.2022]

Bullinger 2009
Matthias Bullinger, Auszüge der
Rede zur Eröffnung der Ausstellung
Raumordnungen, Stuttgart 2009,
URL: ‹https://www.laurenztheinert.
de/matthias-bullinger› [01.02.2023]

Charrière 2021
Julian Charrière, You Need to
Understand That You Are Lost Before
Finding Your Way – An Interview with
Julian Charrière, in: XIBT Magazine,
2021, URL: https://www.xibtmagazine.
com/2021/09/you-need-to-
understand-that-you-are-lost-before-
finding-your-way-an-interview-with-
julian-charriere/ [08.02.2023]

Clayton 2021
Eleanor Clayton, Barbara
Hepworth: Art & Life, London 2021

Comte 2022
Claudia Comte, Becoming the
World: A Conversation on Patterns,
Biodiversity and Fluid Belonging, in:
Ausst.-Kat. Rivoli 2022, S. 12–16

Comte 2023
Claudia Comte, In Conversation
with Hans Ulrich Obrist, in: dies.
(Hg.), After Nature. Cacti, Corals
and Leaves, Zürich 2023

Curtis 1994
Penelope Curtis, Barbara Hepworth
and the Avant Garde of the 1920s, in:
Ausst.-Kat. Liverpool / New Haven /
Toronto 1994, S. 11–28

Curtis 1998
Penelope Curtis, The Landscape
of Barbara Hepworth, in: The
Sculpture Journal 2, 1998, S. 106–112

Curtis 1999
Penelope Curtis, Sculpture
1900–1945. After Rodin,
New York 1999

Dean 2021
Tacita Dean: Significant Form at
The Hepworth Wakefield, 18. Juni
2021, URL: ‹https://www.youtube.
com/watch?v=aHRQZ9v9xzY&t=4s›
[16.01.2023]

Deepwell 1998
Katy Deepwell, Women Artists and
Modernism, Manchester 1998

Doherty 1996
Claire Doherty, The Essential
Hepworth? Re-reading the Work of
Barbara Hepworth in the Light of
Recent Debates on ›the Feminine‹,
in: David Thistlewood (Hg.),
Barbara Hepworth. Reconsidered,
Liverpool 1996, S. 165–172

Nezaket Ekici, Gespräch mit Marina
Abramović, in: Kunstfabrik am
Flutgraben e. V. (Hg.), Nezaket
Ekici. GADAG-Kunstpreis 2004,
Berlin 2004, S. 32–35

Feeke 2022
Stephen Feeke, Read, Hepworth
and an Integrated Anima, Vortrag
im Rahmen des Symposiums *New
Approaches to Herbert Read*,
2. November 2022
(unveröffentlichtes Manuskript)

Fraser 2015
Inga Fraser, Media and Movement:
Barbara Hepworth Beyond the Lens,
in: Ausst.-Kat. London / Otterlo /
Remagen, London 2015, S. 72–83

Gabo / Pevsner 1920
Naum Gabo und Nathan Pevsner, Das
Realistische Manifest, Moskau 1920

Gabo 1937
Naum Gabo, Sculpture: Carving and
Construction in Space, in: Martin /
Nicholson / Gabo 1937, S. 103–111

Giedion-Welcker 1937
Carola Giedion-Welcker, Moderne
Plastik. Elemente der Wirklichkeit.
Masse und Auflockerung, Zürich 1937

Giedion-Welcker 1958
Carola Giedion-Welcker, Constantin
Brancusi, Basel 1958

Guénon 1962
René Guénon, Symboles de la
Science sacrée, Paris 1962

Guénon 1995
Rene Guénon, Fundamental
Symbols, Cambridge 1995

Harrison / Wood 2003
Charles Harrison und Paul Wood,
Kunsttheorie im 20. Jahrhundert,
2 Bde., Berlin 2003

Hélion 1932
Jean Hélion (Hg.), Abstraction,
création, art non figuratif, 1. Januar
1932, URL: <https://gallica.bnf.fr/
ark:/12148/bpt6k9775372w/f60.
item> [10.12.2022]

Hepworth 1937
Barbara Hepworth, Sculpture, in:
Martin / Nicholson / Gabo 1937,
S. 113–116

Hepworth 1946
Barbara Hepworth, Approach to
Sculpture, in: The Studio 132, 643,
Oktober 1946, zit. nach Ausst.-Kat.
London 2018, S. 57

Hepworth 1952
Barbara Hepworth, Carvings and
Drawings, London 1952

Hepworth 1959
Barbara Hepworth, In Conversation
with J. P. Hodin, 18. August 1959,
in: J. P. Hodin, Barbara Hepworth,
London 1961, o. S.

Hepworth 1961
Barbara Hepworth, The Sculptor
Speaks, Transkript eines
aufgezeichneten Gesprächs für den
British Council, 8. Dezember 1961

Hepworth 1963
Barbara Hepworth, Artist's Notes
on Technique, in: Michael Shepherd,
Barbara Hepworth, London 1963

Hepworth 1966
Barbara Hepworth, Drawings from a
Sculptor's Landscape, London 1966

Hepworth 1970
Barbara Hepworth, A Pictorial
Autobiography, Bath 1970

Hepworth 1975
Barbara Hepworth, Interview
mit Cindy Nemser (1975), in:
Cindy Nemser (Hg.), Art Talk:
Conversations with 15 Women
Artists, New York 1995, S. 13–25

Holman 2015
Valerie Holman, Barbara Hepworth
in Print: Acquiring an International
Reputation, in: Ausst.-Kat. London /
Otterlo / Remagen 2015, S. 26–35

Honzík 1937
Karel Honzík, A Note on
Biotechnics, in: Martin / Nicholson /
Gabo 1937, S. 256–262

Jans 2019
Rachel Jans, New Work: Nevin Aladağ,
2019, in: San Francisco Museum of
Modern Art, URL: <https://www.
sfmoma.org/essay/new-work-nevin-
aladag/> [31.12.2022]

Kandinsky 1911
Wassily Kandinsky, Über das
Geistige in der Kunst. Insbesondere
in der Malerei, München 1911

Lévi-Strauss 1971
Claude Lévi-Strauss, Mythologie I.
Das Rohe und das Gekochte,
Frankfurt am Main 1971

Lewis 1955
David Lewis, Moore and Hepworth.
A Comparison of Their Sculpture, in:
College Art Journal 14, 4, 1955, S. 314–319

Martin / Nicholson / Gabo 1937
Leslie Martin, Ben Nicholson und
Naum Gabo (Hg.), Circle. International
Survey of Constructive Art, London 1971
(Reprint der Originalausgabe 1937)

Marx 1890 [1867]
Karl Marx, Capital. A Critique
of Political Economy, Bd. 1, hg.
von Frederick Engels, übers. von
Samuel Moore und Edward Aveling,
Hamburg 1867

Mondrian 1937
Piet Mondrian, Plastic Art and Pure
Plastic Art, in Martin / Nicholson /
Gabo 1937, S. 41–56 [dt. Ausgabe in:
Harrison / Wood 2003,
Bd. 1, S. 462–468]

Ohff 1994
Heinz Ohff, Barbara Hepworth,
in: Künstler. Kritisches Lexikon
der Gegenwartskunst, Ausgabe 26,
München 1994, S. 1–16

Read 1934
Herbert Read (Hg.), Unit 1: The
Modern Movement in English
Architecture, Painting and Sculpture,
London 1934

Read 1952
Herbert Read, Introduction,
in: Barbara Hepworth, Carvings
and Drawings, London 1952,
S. IX–XII

Read 1954
Herbert Read, The Art of Sculpture,
Washington 1954 (The A. W. Mellon
Lecturers in the Fine Arts 3)

Saxby 2021
Claire Saxby, Between Heaven and
Earth: The ›Elemental‹ Work of a
Resilient and Single-minded Sculptor,
in: The Times Literary Supplement
6186, 22. Oktober 2021, S. 3

Schütz 2020
Eva Maria Schütz, Nevin Aladağ –
Resonanz Raum [Resonance Room],
Mannheim 2020, in: Umbruch, hg.
von Johan Holten
(Ausst.-Kat. Kunsthalle Mannheim),
Berlin 2020, S. 86–87

Smith 2015
Rachel Smith, Sculpting for
an International Community:
Exhibitions through the 1960's,
in: Ausst.-Kat. London / Otterlo /
Remagen 2015, S. 90–97

Stürzl o. J.
Winfried Stürzl, Visual Piano,
o. J., in: LT, URL: <https://www.
laurenztheinert.de/winfried-
stuerzl/> [01.02.2023]

The Hepworth Estate
The Hepworth Estate, Turning
Forms, URL: <https://
barbarahepworth.org.uk/
commissions/list/turning-forms.html>
[01.02.2023]

Theinert 2018
Laurenz Theinert, Homepage, 2018,
URL: https://www.laurenztheinert.de/
[08.02.2023]

Westheim 1919
Paul Westheim, Wilhelm Lehmbruck,
Potsdam / Berlin 1919

Wickham 2018
Annette Wickham, A »Female
Invasion« 250 Years in the Making,
in: Royal Academy Magazine,
13. Mai 2018, URL: <https://www.
royalacademy.org.uk/article/
magazine-ra250-female-invasion-
women-at-the-ra> [6.12.2022]

Wilkinson 1994
Alan G. Wilkinson, »The 1930s:
›Constructive Forms and Poetic
Structure‹«, in: Ausst.-Kat.
Liverpool / New Haven /
Toronto 1994, S. 31–69.

Wilkinson 2002
Alan G Wilkinson (Hg.), Henry
Moore, Writings and Conversations,
Berkeley und Los Angeles 2002

Winterson 2003
Jeanette Winterson, The Hole of
Life, in: Tate Research Publication,
2003, URL: <https://www.tate.
org.uk/art/artists/dame-barbara-
hepworth-1274/hole-life> [9.12 2022]

Zitate
S. 18: Hepworth 1937, S. 113
S. 50: Gabo 1937, S. 109
S. 58: Hepworth 1970, S. 115
S. 80: Hepworth 1963, wiederabgedr.
in Bowness 2015, S. 186
S. 110: Aladağ 2017, zit. nach
Ackermann 2017, S. 44
S. 120: Hepworth 1975, S. 21
S. 128: Charrière 2021, o. S.
S. 136: Hepworth 1937, S. 113
S. 142: Comte, zit. nach
Botz 2018, S. 227
S. 150: Dean 2021, o. S.
S. 158: Ekici 2004, S. 32
S. 164: Theinert 2018, o. S.

Impressum

Katalog

Dieser Katalog erscheint
anlässlich der Ausstellung

*Die Befreiung der Form
Barbara Hepworth –
Meisterin der Abstraktion
im Spiegel der Moderne*

Lehmbruck Museum, Duisburg
2. April – 20. August 2023

lehmbruckmuseum

Herausgeberin
Dr. Söke Dinkla
*Katalogmanagement und
Bildredaktion*
Jessica Keilholz-Busch
Redaktion
Jessica Keilholz-Busch,
Anne Groh, Guido Meincke
Lektorat
Dr. Katrin Boskamp-Priever,
Bremen
Übersetzung
Ursula Fethke, Köln
Grafische Gestaltung
Dr. Gerhard Andraschko-Sorgo
Linie 3, Salzburg / Reith
Gesamtherstellung
Hirmer Verlag, München
Projektleitung Verlag
Kerstin Ludolph
Produktion und Projektmanagement
Katja Durchholz
Lithografie
Reproline mediateam GmbH &
Co. KG, Unterföhring
Papier
Tauro Offset, 140 g/m²
Schrift
GT Alpina
Druck und Bindung
Grafisches Centrum
Cuno GmbH & Co. KG, Calbe

Printed in Germany

Die Deutsche Nationalbibliothek
verzeichnet diese Publikation in der
Deutschen Nationalbibliografie;
detaillierte bibliografische Daten
sind im Internet über http://dnb.de
abrufbar.

ISBN 978-3-7774-4143-6
www.hirmerverlag.de

© 2023 Lehmbruck Museum,
Duisburg, Hirmer Verlag GmbH,
München; und die Autorinnen
und Autoren

Ausstellung

*Stiftung
Wilhelm Lehmbruck
Museum*

Direktorin und künstlerische Leitung
Dr. Söke Dinkla
Kuratorin und Projektleitung
Jessica Keilholz-Busch
Ausstellungsmanagement
Thomas Buchardt
Projektassistenz
Anne Groh
Stellvertretende Direktorin
Nina Hülsmeier
Verwaltungsleitung
Marcus Hommers
Direktionsassistenz
Marja Wardenga
*Kunstvermittlung und
Veranstaltungen*
Dr. Christin Ruppio, Sybille Kastner,
Luca Lienemann, Jörg Mascherrek
Presse- und Öffentlichkeitsarbeit
Andreas Benedict, Luca Lienemann
Museumstechnik
Christof Hellmann, Oliver Kanaß,
Christian Komorowski,
Holger Schikowsky
Restaurierung
Petra Lohmann, André Schweers
Verwaltung und Rechnungswesen
Heike Eiermann, Thomas Buchardt
Bibliothek
Matthias Esper
Besucherservice
Maria Bälkner, Martina David,
Susanne Glaser, Elke Kubisz,
Vanessa Tacke, Naile Amerllahi,
Alexandra Demtröder, Ulla Korie,
Markus Mulders

Ausstellungsarchitektur
Michaelis Szenografie, Münster
Ausstellungsgrafik
Lange+Durach, Köln

*Kuratoriumsvorsitzender
und Oberbürgermeister*
Sören Link
Kulturdezernent:in
Matthias Börger / Astrid Neese
Vorstand
Dr. Söke Dinkla
Kuratoriumsmitglieder
Dr. Stefan Dietzfelbinger
(stellvertretender Vorsitzender),
Oliver Beltermann,
Dr. Corinna Franz,
Dr. Reimund Göbel, Doris Janicki,
Edeltraud Klabuhn, Dieter Lieske,
Michael Rademacher-Dubbick,
Christian Saris,
Werner Schaurte-Küppers,
Jutta Stolle, Sigrid Volk-Cuypers,
Josef Wörmann, Rainer Grillo
(sachverständiger Gast)

*Freundeskreis
Wilhelm Lehmbruck
Museum e. V.*

Vorstand
Rainer Grillo (Vorsitzender und
Schatzmeister), Dr. Otmar Franz
(stellvertretender Vorsitzender),
Dr. Doris König (stellvertretende
Vorsitzende), Jörg Mascherrek
(Schriftführer)
Ehrenvorsitzende
Dr. Susanne Henle

*Stiftung
Wilhelm Lehmbruck Museum –
Zentrum Internationaler Skulptur*
Düsseldorfer Straße 51
47051 Duisburg
Deutschland
www.lehmbruckmuseum.de

Dank

Ohne die wertvollen Leihgaben aus
bedeutenden privaten Sammlungen,
Museen und Stiftungen wäre
diese Ausstellung nicht zustande
gekommen. Ein besonderer Dank
geht an Sophie Bowness sowie
Eleanor Clayton und das Team
von The Hepworth Wakefield für
die fruchtbare Zusammenarbeit.
Unser herzlicher Dank gilt
allen öffentlichen und privaten
Leihgeberinnen und Leihgebern:

British Council,
London
Estate of Lynn Chadwick
Kunstmuseum Den Haag
Museum Helmond
Kurt und Ernst Schwitters Stiftung,
Hannover
Kröller-Müller Museum,
Otterlo
Museum Boijmans Van Beuningen,
Rotterdam
Museum Morsbroich,
Leverkusen
Museum Würth,
Künzelsau
Sprengel Museum Hannover
The Pier Arts Centre,
Stromness, Orkney
The Hepworth Wakefield

Eine Ausstellung wie diese
wäre ohne die substanzielle
Unterstützung externer Partner
undenkbar. Wir danken daher
besonders unseren Förderern
und Förderinnen.

Kunststiftung
NRW

Gefördert durch die

Gefördert von